The Power of Lenses
and the Expressive
Cinematic Image

THE
LANGUAGE OF
THE LENS

THE
FILMMAKER'S
EYE

GUSTAVO MERCADO

鏡頭的語言

情緒、象徵、潛文本，電影影像的56種敘事能力

THE
LANGUAGE OF
THE LENS

THE
FILMMAKER'S
EYE

The Power of Lenses
and the Expressive
Cinematic Image

GUSTAVO MERCADO

古斯塔夫·莫卡杜 著

黃政淵 譯

我心懷深情，將本書獻給妻子 Yuki，她無止盡的耐心與鼓勵，讓本書得以聚焦。

GUSTAVO MERCADO

This book is dedicated with much love to my wife Yuki, whose endless patience and encouragement helped bring it into focus.

CONTENTS

THE
LANGUAGE OF
THE LENS

ACKNOWLEDGMENTS

謝辭

《鏡頭的語言》工程浩大，倘若沒有以下人士好心支持、慷慨協助與提供專業知識，本書將無法付梓：

從過去與現在，我在 Focal Press 與 Taylor & Francis 出版社的團隊：Elinor Actipis、Dennis McGonagle、Kattie Washington、Elliana Arons、Peter Linsley、Sheni Kruger、Simon Jacobs、Stacey Carter、Siân Cahill，和了不起的 Sarah Pickles。他們在本書創作過程中，給了我無盡的支持與耐心。

紐約市立大學亨特學院電影與媒體研究系的朋友與同仁們，在電影藝術與技藝方面，他們對於研究與教學所展現出的投入與熱忱，不斷激勵和啟發我。我的同仁和朋友包括：Peter Jackson、Sha Sha Feng、David Pavlosky、Renato Tonelli、Richard Barsam、Michael Gitlin、Andrew Lund、Ivone Margulies、Joe McElhaney、Robert Stanley、Tami Gold、Martin Lucas、James Roman，和 Joel Zuker。

才華洋溢的 John Inwood 與 Jacqueline B. Frost 審閱本書，提供了富有建設性的批評，他們的支持極為寶貴。

我想要特別對我的好朋友 Katherine Hurbis-Cherrier 致謝，她在紐約大學任教，本書寫作過程中，一直給予我明智的建議，不斷慷慨分享有如百科全書般廣博的電影知識。

我最想感謝的是在杭特學院任教的 Mick Hurbis-Cherrier，他身兼我的導師、同事與「另一個媽媽生的好兄弟」。為了校閱版本多到荒謬的改寫書稿，他不眠不休，很好心地用「鏡頭之後」的眼睛過目我的原稿，也對不少書內選用的電影案例研究提供建議。《鏡頭的語言》之所以能問世，都是由於他的教導、對電影的敬意與熱情，以及他身為電影創作者所立下的典範。

Upstream Color, Shane Carruth, Director/Cinematographer. 2013
《逆流色彩》，導演 / 攝影指導：薛恩・卡魯斯，2013 年

鏡頭革命 │▎ THE LENS REVOLUTION

在 1990 年代，數位錄影與非線性數位剪接開始進入大眾消費市場，新一代的業餘與獨立影像工作者得以擁有一套平價創作工具，大幅降低了電影拍攝與剪接的成本。當時，這些科技被譽為電影產製邁向普及的重要進展。這一系列發展又名「數位影像革命」，確實讓幾乎任何人都可以拍攝剪接短片，或是拍攝朋友婚禮的影片，並加上花俏的「翻頁」轉場特效與字幕。然而，與標準商業影片相較，數位器材攝製的品質仍頗有差距。早期的數位錄影，在解析度、色彩還原度、動態範圍與電影特有的每秒 24 格拍攝動態模糊（當時的數位攝影機只能以每秒 29.97 格拍攝）等面向上，根本比不上賽璐珞膠卷。

在 2000 年代初期，隨著數位影像技術進步，催生了內建部分專業功能的新型態大眾等級攝影機。有些業餘影像工作者願意為了一些進階功能多花點錢，例如功能更強的鏡頭、更好的色彩還原度，以及可以像膠卷一樣每秒 24 格漸進式掃描拍攝，「半專業」的攝影機就是鎖定這個客群。但與 35mm 電影膠卷的黃金標準相比，數位錄影的解析度仍然太低。可是過沒幾年，高畫質錄影格式大量提升了這類攝影機所能擷取的影像細節，大幅拉近與電影膠卷的差距。2008 年，Nikon 推出第一台能夠錄影的數位單眼相機 D90，開創了大眾等級影片攝製的新時代，並啟動了數位單眼錄影革命。當 Canon 推出第一台可以錄製高畫質（full HD）的數位單眼 5D Mark II，數位錄影格式的重大缺點幾乎都改善了。史上首次，業餘影像工作者能以前所未有的電影質感來產製內容，數位影像革命的承諾終於落實。

然而，數位單眼錄影革命對拍出電影質感的影像雖然有莫大貢獻，人們卻鮮少注意到其中有個重要面向：電影誕生以來，專業攝影師便使用可更換的鏡頭工作；而具有錄影功能的數位單眼相機，讓業餘影像工作者終於也能用上可更換鏡頭。在可錄影單眼相機問世前，大眾等級與專業等級的數位攝錄影機大多都是一體機，內建短焦段變焦鏡頭，因此拍攝某些需要用定焦或特殊鏡頭（有時還得兩者兼用）才能拍出來的效果時，像是光學變形、透視壓縮／擴展、耀光、明顯的動態加減速等等，效果相當有限。

此外，因為這些變焦鏡頭是設計來搭配小小的攝影機感光元件（常見的尺寸是 1/3 吋 [約 0.6 公分 [1]]，就跟現在智慧型手機配備的差不多，大約是全片幅數位單眼相機感光元件的 1/7

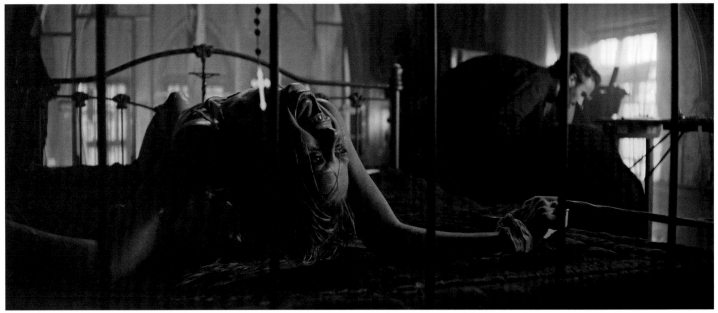

The Possession of Hannah Grace, Diederik Van Rooijen, Director; Lennert Hillege, Cinematographer. 2018
《惡靈屍控》，導演：迪德瑞克·范盧間，攝影指導：蘭納·希萊傑，2018 年

大小），所以拿來拍攝淺景深影像（拍攝主體在焦距內，其他部分是模糊的）很不實用，甚至在多數情境下根本辦不到。鏡頭尺寸造成光學上的限制，而鏡頭尺寸又與感光元件大小直接相關：鏡頭越小，景深越深，反之亦然（這就是為什麼智慧型手機不用數位特效，就無法拍攝淺景深照片）。

對電影工作者來說，景深控制的重要性無與倫比，因為得靠景深才能施展多種敘事技巧（所以本書「鏡頭焦點」這一章包含最多單元，就不足為奇）。此外，在所有能為影片打造影像樣貌的視覺特徵當中，淺景深可能是最容易辨識的，觀眾一看到淺景深的跡象，就會自動聯想到主流電影。由於數位單眼錄影革命讓我們得以換鏡頭，因此景深控制這項數位錄影與電影的本質差異，幾乎已經消失了。

突然間，業餘影像工作者不僅可以用定焦鏡頭拍攝，還可以用微距鏡頭、移軸鏡頭以及許許多多舊式手動對焦鏡頭（在自動對焦鏡頭問世之後，手動對焦鏡頭大多都被世人忽視了）。就像好萊塢電影工作者一般，業餘人士可以長期投資在鏡頭上，無論錄影科技如何演進，鏡頭都不會被淘汰。上述這些進展，讓電影史進入一個特殊時期：在電影視覺標準的層面上（包括動態模糊、景深、解析度、動態範圍與色彩還原度），業餘影像工作者首度可以拍出與好萊塢主流大片不分軒輊的作品。如果再考慮到新興的電影發行平台如春筍般開設、製作與後製軟硬體成本不斷降低、群眾募資的機會出現，不可否認，對獨立電影工作者來說，要實現構想從未如此容易。

當然這些都只是工具，無法讓人變得更會講故事，但是在技術與美學層次，這些變化卻給了所有創作者公平的競爭舞台。舉例來說，薛恩‧卡魯斯的超低成本獨立科幻電影《迴轉時光機》（以畫面粒子粗的16mm膠卷拍攝，再加上親友的協助，拍片預算僅花了七千美元）成為邪典電影的熱門作品。他的下一部劇情長片《逆流色彩》在敘事上更有企圖心，且視覺風格華麗，而他能夠獨資完成製作，主因是他用大眾等級的 Panasonic GH2 數位單眼拍攝（搭配用在平面攝影的 Rokinon 與 Voigtlander 鏡頭），而非用電影膠卷。用膠卷拍攝會讓製作預算暴增，幾乎必然需要外界投資。

《逆流色彩》這部震撼人心的科幻電影，講述神祕的寄生蟲如何影響兩個陌生人。在很多層面上，本片是一種「概念驗證」，顯示出大眾等級的數位單眼確實可以拍出媲美主流電影的影像樣貌。本片中，卡魯斯（除了攝影，他還身兼製片、編劇、導演、演出、剪接、作曲，和規劃行銷策略）的攝影有個重要手法，就是他運用了選擇性對焦，這可能得歸功於 GH2 的 micro 4/3 系統的感光元件：當時大多數劇情電影的拍攝規格是 Super 35 格式，雖然 GH2 元件的尺寸大約只有 Super 35 電影膠卷的七成大小，也等於 Canon 5D Mark II 的全片幅感光元

件的三成大小，但還是比早期數位攝影機的感光元件大了九倍。

根據卡魯斯的說法，「全片的每個角色彼此都沒有連結，都被遠方的事物所影響。觀眾會一直很好奇角色身處哪裡、他們周遭那些模糊不清的形體邊緣是什麼、在那些邊緣之後又是什麼東西。所以對我來說，一定要使用淺景深。有些鏡頭的景深只有幾公分，演員的手指碰到牆壁邊緣，只有手指有焦，其他一切都變成抽象模糊的形狀……因為每個人都是孤立的。」[i]

《逆流色彩》上映這幾年以來，數位影像科技持續以驚人的速度發展。高畫質格式正快速被超高畫質（高畫質的四倍解析度，俗稱 4K）取代，「廣播電視等級錄影」這類的名詞實際上已過時[2]，因為現在連智慧型手機都能錄 4K 影像，而電影工作者如西恩·貝克（本書 177 頁會討論他的精彩作品《夜晚還年輕》）與史蒂芬·索德柏也用手機拍攝劇情電影。

事實上，新一批大眾等級電影攝影機正迅速取代數位單眼，這種攝影機整合了數位單眼最棒的特色（感光元件尺寸、低光感光度、能在後製重新構圖的更高解析度，還有可更換的鏡頭），機身則為錄影而設計（錄影功能專用按鍵、拍片導向的人體工學設計、較低像素密度的感光元件以減少錄影畫

面雜訊、雙原生 ISO 科技，和動態範圍更廣的錄影格式）。無反光鏡數位單眼相機（基本上就是採用電子式觀景的數位單眼，而非透過反光鏡觀景）則很快就進占獨立電影工作者的圈子，因為無反相機通常比大眾等級數位電影攝影機更便宜、更輕，卻同樣配備大尺寸感光元件，而較短的法蘭距（鏡頭接環與感光元件的距離）也讓這種相機適用於多種鏡頭。

索尼影業在 2018 年發行了第一部完全用無反相機 Sony a7S II 拍攝的好萊塢電影，而這也許預示了未來。《惡靈屍控》這部恐怖片講述太平間工作人員遇上驅魔儀式失敗的後果。本片運用了幾部 a7S II 搭配 Hawk 65 電影寬銀幕變形鏡頭，而由於和主流片廠電影慣用的電影攝影機相較，a7S II 成本低廉，所以攝影組可以每支鏡頭配一台攝影機，省下單機攝影換鏡頭所耗的時間。無反相機是否會成為業餘與獨立電影工作者偏好的工具，還是未知之數（雖然 Canon 與 Nikon 也剛進軍無反相機市場），但確實證明了這種錄製格式懷有巨大潛力。然而，上述都是現有影像科技的優化，雖然這些進展能讓影像工作者以更便利、更低的成本拍攝具有電影樣貌的作品，但若不能更換鏡頭拍攝，其影響也不會如此有意義、如此實用。有這麼多種鏡頭可選，又可搭配如此多款攝影機，這是前所未見的多元選項。大多數平面攝影用的鏡頭接環現在都有轉接環，讓人不受限於目前市面上的鏡頭，而可用任何時期的鏡頭來探索敘事可能性（案例請見 165 頁），也可以使

用電影業界標準鏡頭的 PL 接環。現在甚至還有用來為數位單眼裝上寬銀幕變形放映機鏡頭的轉接環，也有能把標準平面攝影鏡頭轉變為寬銀幕變形「怪物鏡頭」的特殊濾鏡，解鎖了寬銀幕變形電影攝影的美學特性（請見 47 頁）。此外，Lensbaby 這類公司也推出平價的特殊用途鏡頭，可以創造出高度風格化的移軸、散景與暗角（又稱暈影）等等「創意效果」，這是一般鏡頭辦不到的，進一步拓展了鏡頭的世界。

越來越多人採用數位單眼攝製影片，也讓電影鏡頭大廠如施奈德、庫克與蔡司推出特別為這類攝影機設計的鏡頭，優異的光學特性、功能與機身結構都與專業電影鏡頭毫無二致。數位單眼影像革命也許走到了盡頭，但是帶來的鏡頭革命卻才剛開始。視覺敘事的運鏡技巧（也就是本書所研究的所有主題），不再只由預算充裕的商業電影獨占，也開放給幾乎所有的影像工作者，預算高低皆可。當新生代開始探索鏡頭的力量，拍出具有表現力的電影影像，現在正是影片攝製史上最令人興奮的時代。

1. 編註：感光元件的尺寸是以對角線的長度計，單位為吋，與英吋不同。
2. 譯註：許多電視台與網路影音平台對廣播電視等級的錄影格式仍有精確的定義與要求。

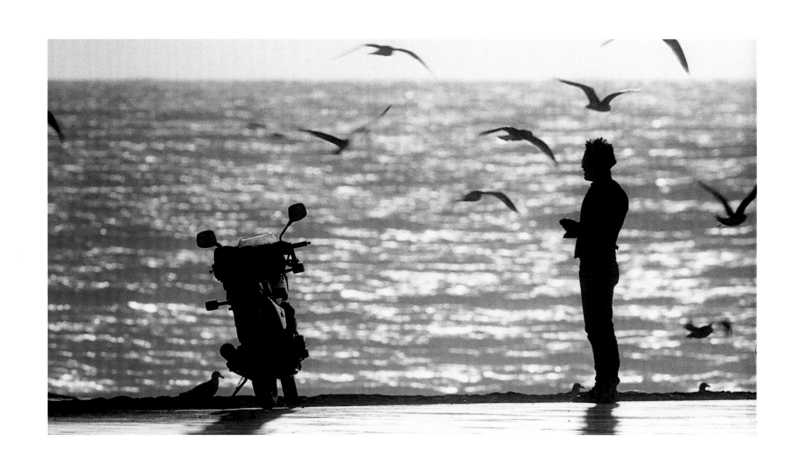

Rumble Fish. Francis Ford Coppola, Director; Stephen H. Burum, Cinematographer. 1983
《鬥魚》，導演：法蘭西斯・柯波拉。攝影指導：史蒂芬・布倫，1983 年

鏡頭語言 A LENS LANGUAGE

在最基本的層次，鏡頭只有一個任務：折射光線，使影像能被捕捉下來。但是鏡頭能做的，遠遠不只是折射光線。鏡頭能創造生動、強大、令人難忘的影像，可以讓我們**思考與感受**。舉例來說，讓我們看看上一頁那張視覺效果震撼的圖片，出自法蘭西斯·柯波拉導演的《鬥魚》最後一場戲。這個鏡頭的構圖需仰賴長焦距望遠鏡頭才能達成，只有這種鏡頭才能呈現高度壓縮的透視效果，讓背景的大海看起來緊貼著前景的男人，近到不自然的程度。望遠鏡頭的視野窄，因此得以精準選擇只把什麼放進景框（大海、海鷗、機車與男人）。構圖乾淨俐落，觀眾能輕易理解影像的意義：男人正準備騎機車，或是剛騎車抵達這個景色動人的地點。然而，這是出自一部電影的影像，是更大的敘事的一部分，而敘事讓這幅影像具有**電影**的表現力，精彩表現出比畫面上所見更多的意義。

《鬥魚》講述拉斯提·詹姆士（麥特·狄倫飾演）的故事，這個問題少年把哥哥當成偶像，而他哥哥是游手好閒的混混，奧克拉荷馬州的小鎮居民都稱他「機車小子」。哥哥想要把偷來的金魚放進河裡時，被警察殺死，詹姆士騎著機車來到太平洋，過程象徵他繼承了「機車小子」的頭銜。但是詹姆士成功抵達海岸的時候，感覺不像獲勝，而更像失敗，是走到死路而非新起點。儘管這個鏡頭很美，在電影裡卻高明地表現出詹姆士這一刻的茫然、憂鬱及無助。鏡頭技巧、構圖選擇與這兩者支撐的敘事脈絡，三者的相互作用經過精心設計，才讓這個鏡頭產生如此效果。譬如說透視壓縮[3]，讓背景的大海在景框占據夠高的位置，看起來像是阻擋詹姆士的一堵牆。他或許抵達了目的地，但似乎沒有進一步發展的任何機會。構圖空蕩蕩，也似乎暗示前途無望，或許表示詹姆士總是急於追隨哥哥腳步，所以妨礙了情緒成長，也讓他難以長大成熟。景框裡機車放在顯眼的位置，暗示了這點。在本片脈絡裡，這幅收尾畫面也讓人心酸，因為畫面展現了遭到拋棄與孤獨的處境，正是詹姆士恐懼的事（整部片曾多次呈現）。在旅途的終點，他孤身一人，身邊沒有人群，也沒有可讓他在失能家庭中喘息的人際互動。這個案例可以看出，在經驗老到的電影創作者手裡，鏡頭能變成驚人的藝術表現工具，創造出來的影像足以傳達複雜的意念、多層次的意義。

然而，要達到這種層次的電影藝術表現，得先理解在特定敘事框架裡，鏡頭的光學性質是怎麼輔助電影影像的視覺層面（例如構圖、打光、景深、曝光與色彩運用）。如果上述因

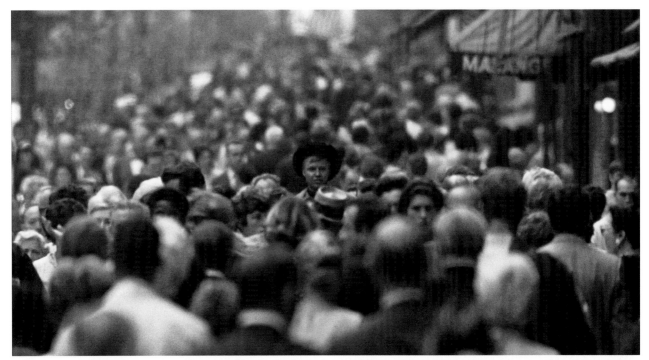

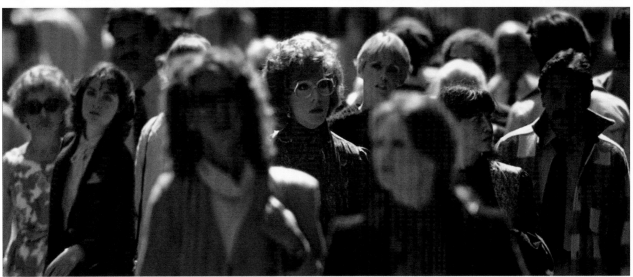

Midnight Cowboy. John Schlesinger, Director; Adam Holender, Cinematographer. 1969
上：《午夜牛郎》，導演：約翰·史勒辛格，攝影指導：亞當·霍蘭德，1969 年
Tootsie. Sydney Pollack, Director; Owen Roizman, Cinematographer. 1982
下：《窈窕淑男》，導演：薛尼·波拉克，攝影指導：歐文·羅茲曼，1982 年

素都顧及到了，鏡頭幾乎可以協助傳達行為的微妙變化、幽微的感受、心理狀態、潛文本、情緒、調性、氛圍，或你想得到的抽象概念，正如同本書中的種種案例所展現。這種運用鏡頭的方式，可視為電影製作領域裡「鏡頭語言」的語法，讓鏡頭得以展露完全的藝術表現力。

青澀的影像工作者常犯一個錯誤：為了模仿在其他電影看過的技巧，選擇了某支鏡頭來拍一個場景，卻沒考慮場景中視覺與敘事的完整脈絡。這樣選擇鏡頭，不僅大幅限制了鏡頭的表現力，還會傳達出完全不符合意圖的東西。因為即使執行得無懈可擊，一部電影裡精彩運用的鏡頭技巧，不可能只是照搬到另一部電影，還要求有同樣的戲劇效果。當你看到一個角色以慢動作走向攝影機，背景炸開一顆大火球，究竟有多少次你不但沒有像電影主創團隊預期的一樣感到敬畏，反而還翻了個白眼？鏡頭技巧每次運用在故事中都是獨特的，傳達出獨特的意念。即便是用在看起來類似的情境裡，同樣的鏡頭技巧可以對觀眾傳達完全不同的事情。

比方說，請看上頁的兩張截圖，分別取自約翰·史勒辛格導演的《午夜牛郎》與薛尼·波拉克導演的《窈窕淑男》的關鍵場景。兩者都使用相同的鏡頭技巧，來呈現角色走在無比擁擠的城市街道，人海塞滿畫面，似乎一望無盡（創造這個效果的方法，是將攝影機擺到距離角色很遠的地方，再用望

遠鏡頭來產生透視壓縮）。此鏡頭技巧與整體構圖及敘事脈絡三者的結合，經常用來表現角色感覺自己快被環境壓垮，通常用在角色無法適應環境的故事裡。在《午夜牛郎》與《窈窕淑男》中，鏡頭構圖與設定幾乎相同，但不論是意念或是角色與場景之間的關係，卻都截然相反。

在《午夜牛郎》裡，喬·巴克（強·沃特飾演）辭掉德州小鎮洗碗的工作，剛抵達紐約市，急切想要成為貴婦的男伴遊來謀生。此鏡頭誇張的透視壓縮讓他周遭的行人看起來像融為一體的龐大人海，看似淹沒了他，但觀眾還是能輕易看見巴克，一來是因為他位在畫面中心的聚焦區域，二來是攝影機擺放在精確的高度，讓他的黑色牛仔帽顯得突出，強化他西部鄉下穿著與城市環境的視覺對比（前頁上圖）。在故事脈絡中，這個鏡頭暗示巴克在大城市裡格格不入，他實現夢想的機會相當渺茫。

在《窈窕淑男》裡，有個幾乎一模一樣的鏡頭用了相同技巧。麥可·朵西（達斯汀·霍夫曼飾演）是演技精湛但喜怒無常的失業演員，他穿著女裝前往一場試鏡會，孤注一擲地求取演出機會（下圖）。然而在這個鏡頭裡，他不但沒被突顯出來，空間感壓得扁平的效果，還使他幾乎與周遭的女人融為一體，讓觀眾一開始難以注意到他是男人。攝影機的深景深鏡頭進一步強化了扁平效果，把他與周遭的人都放進清晰的焦距，

當他男扮女裝的真相揭曉，觀眾看見他的外表絲毫沒引起周遭女性注意。這一幕使用的鏡頭技巧完全沒讓他看起來格格不入，反而暗示他屬於這個環境，他用來贏得演出機會的策略可能會成功。

雖然這兩個案例在構圖、情境（角色在不熟悉的處境裡摸索方向）與鏡頭技巧運用上幾乎一模一樣，表達出的意念卻天差地遠。因為有了故事脈絡，上述案例也傳達出幾個額外的意涵。正如同《鬥魚》的案例表現出的意義遠不只有「男人準備要騎機車」，《午夜牛郎》的鏡頭也呈現了巴克的孤立、無助甚至他有多顯眼，同樣地，《窈窕淑男》的影像也述說了朵西的孤注一擲、大膽與決心。

電影工作者能達到這等藝術表現力，是因為精細調整過影像的每個層面，以輔助鏡頭技巧創造的效果，反之亦然。他們的目標不單只有用望遠鏡頭讓街道看起來比實際更擁擠（這是老掉牙的視覺套路）。我們可以說，電影工作者把鏡頭技巧當作載具，乘載想要表達的意涵，而不是把技巧當成模子，只能反覆輸出同樣的概念。我的另一本書《鏡頭之後：電影攝影的張力、敘事與創意》，也探討了類似的概念，書中每分析一個構圖手法，都會舉出非典型用法的實例。比如說，俯角攝影也可以表現出「強大」而非只有「弱小」，特寫鏡頭也可以隱藏情感而非彰顯情感。和鏡頭技巧一樣，電影構

圖的慣例並非與特定情境或意義密不可分，只要適當使用（把敘事脈絡以及鏡頭內所有視覺元素都納入考慮），還可以傳達任何你想要的意念，無論在其他電影裡通常都怎麼運用。

嘗試仿效某種在他處運用的手法，也可能限制重重。舉例來說，假設因為你看過其他電影用長焦距望遠鏡頭精彩傳達親密的感覺，想要仿效，然而當你試著在片場設置長焦距望遠鏡，卻發現空間不夠大，無法把攝影機架在夠遠的地方以達到效果。最後你改用廣角鏡頭來拍，作品的關鍵時刻現在看起來很普通，關於角色、故事核心概念或其他東西，畫面沒傳達任何有意義的訊息。

但倘若你會運用不同的鏡頭技巧，不用長焦距望遠鏡頭，也可以傳達親密感，那會如何？譬如說，你可以運用選擇性對焦的技巧（請見〈吸引〉），或是利用鏡頭耀光（請見〈感情〉），或是突然改變焦距再結合特定的構圖選擇（請見〈連結〉）。既然這些技巧用的是不同型態的鏡頭，在那個場景中的關鍵時刻，你就不會再被迫放棄想表達的意念；相反地，你可以根據你選擇的鏡頭（不論是什麼鏡頭），而有不同的表現方式。這是不是意謂著你該做的就只是學會大量鏡頭技巧，這樣便能根據片場的後勤與最後使用的鏡頭，選出立即可用的技巧？當然不是。如同《午夜牛郎》與《窈窕淑男》的案例所見，鏡頭技巧不能相互替換，你無法「即插即用」。

比較好的方法，是先考慮視覺特質能如何最恰當地輔助你的故事脈絡與畫面構圖，再根據鏡頭所能控制的一或多個基本視覺特質，來選擇要使用哪支鏡頭（視覺特質包括空間、動作、焦點、耀光、變形與「難以言喻的質感」——這是指每支鏡頭特有的光學性質）。無論焦段、品質、類型、光圈大小或構造多麼不同，任何鏡頭都能讓你找出措施去控制基本的視覺特質，讓你擁有許多可能的方法去創造具有表現力的影像，不管你用的是最高級的電影鏡頭或是智慧型手機。正因如此，本書不以鏡頭類型或是鏡頭技巧來劃分章節，而是以鏡頭能控制的種種視覺層面。比方說，你在「鏡頭焦點」那一章可以看到大量案例，這些案例都示範了控制焦點的技巧是如何運用多種鏡頭來溝通各式各樣的意念。該章分析以上案例，不但解釋了這些技巧如何搭配各種特定構圖，更進一步講解這些技巧何以能在所支撐的敘事脈絡中發揮效果。研究這些案例，不是為了提供鏡頭技巧的「套路」，而是讓你在理解了鏡頭技巧的**原則**之後，針對作品的特殊狀況運用這些原則。

想要更純熟地運用鏡頭，就必須對鏡頭光學特性有基礎理解，所以〈技術概念〉一章收錄了簡介跟名詞解釋，作為入門的起點，但如果想要更全面了解，強力推薦我的良師兼同事 Mick Hurbis-Cherrier 所寫的第三版《聲音與視覺：製作敘事影片的創意手法》（*Voice & Vision: A Creative Approach to Narrative Filmmaking*），其中的插圖是由我繪製。《鏡頭的語言》與《鏡頭之後》受到《聲音與視覺》使用的整合分析方法所啟發，影響多到我無法一一列舉。該書分析了電影與錄影作品的前製、攝製、後製階段中，技術、美學、敘事與後勤四大面向，藉此培養影像工作者的創作視野。當你翻閱本書，發現電影大師如何駕馭鏡頭的力量來創造撼動人心的影像，我希望他們的例子可以啟發你未來最終發展出自己的「鏡頭語言」，講你自己的故事。你還在等什麼？趕快找支鏡頭裝到攝影機上！

3. 譯註：透視壓縮，俗稱空間感被壓縮，畫面看起來較扁平。

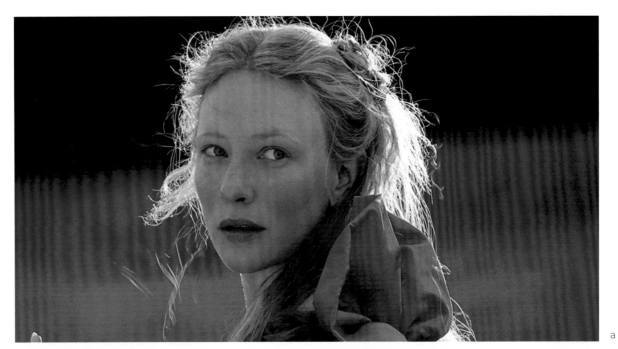

a

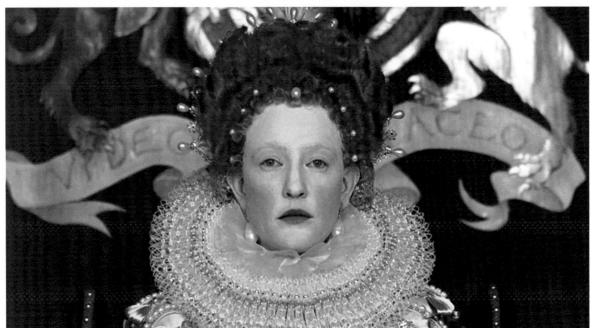

b

Elizabeth. Shekhar Kapur, Director; Remi Adefarasin, Cinematographer. 1998
《伊莉莎白》，導演：錫哈・加培，攝影指導：雷米・亞德法拉辛，1998 年

鏡頭與影像系統　LENSES & IMAGE SYSTEMS

電影是唯一以一連串動態影像來講故事的藝術形式，這對於觀眾如何詮釋電影畫面有深遠影響，因為單一畫面是跟許多畫面一起構成整體敘事，所以傳達的意涵遠比光靠自身所能傳達的更多（正如前一章《鬥魚》的例子所示）。當畫面出現在銀幕上，一切可以被看到被聽到的事物，包括構圖、打光、美術指導、景深，都傳達出一個意念，但是接上另一個畫面之後，我們對這兩個畫面的理解都會受影響。兩個鏡頭各自的意涵結合之後，透過觀者的心理運作程序（我們仍未完全理解），會創造出第三個意涵。

蘇聯時期的電影導演列夫‧庫勒雪夫也是電影理論家，並創辦了莫斯科電影學院。他針對這個現在稱做庫勒雪夫效應的心理運作機制，進行過一場知名實驗，做出史上頭一次分析。在這場實驗裡（其中細節大多來自趣聞軼事），他先給學生看一個女孩躺在棺材裡的鏡頭，接著是一個男人面無表情的特寫；另一組畫面是先出現一碗湯，下個鏡頭是同樣的男人特寫；第三組是一個小女孩的鏡頭，後面接著同樣的男人特寫。庫勒雪夫的學生讚美這個男人可以分別表現出悲傷、飢餓與歡喜的情緒，他們完全不知道棺材、湯與小女孩這三個鏡頭後面接的是相同的男人影像。庫勒雪夫效應顯示，鏡頭

的連接組合，會在每個鏡頭各自的意涵之外，創造出額外意涵。在超過 90 分鐘的所謂「劇情長片」中，此效應會更複雜，因為內含的鏡頭數量更多（平均來說，一部長片裡有 1000 到 2000 個鏡頭，視電影類型而定）。影像不僅影響相連畫面的意涵，也影響故事其他情節裡的影像。電影裡的所有影像會傳達整體的意義，同時也形成理解框架、加入其他意念，且其方式在每一部電影中都是獨一無二的，因為每個故事都有特殊脈絡，並且透過特殊的影像組合來講述。這解釋了為什麼《午夜牛郎》與《窈窕淑男》運用同樣的視覺套路來呈現角色走在擁擠城市街道上（前一章探討的案例），卻傳達出完全不同的意念。在這兩部電影，影像累積起來形塑出不同的意義，正如同一碗湯的鏡頭讓庫勒雪夫的學生覺得那個男人看起來餓了。

因此影像之間的獨特相互作用會成為一個系統，並以系統的方式發揮效用，傳達出電影的主題、核心概念、潛文本、角色轉變弧線[4]、情感、調性與敘事的其他所有特質。電影**影像系統**可以是精心設計的產物，前提是電影工作者規劃出視覺策略，把用來講述故事的所有影像之間必然會產生的種種關係，全都納入考慮。但影像系統也可能是無心插柳，如果沒

有預先計畫影像之間的相互作用，結果便是如此。無論是否經過刻意設計，影像系統是電影視覺語言不可或缺的一部分，只要能深思熟慮地運用，就能為故事增添多層意義、深度與微妙細節。

雖然觀眾可能沒意識到，他們其實熟悉電影工作者運用影像系統的部分方法。比方說，有一種廣為人知的視覺套路，是在故事開場放上故事尾聲會重複出現或重製的影像。開場影像通常是用來給予觀者強烈的印象，無論是透過構圖、敘事脈絡或是任何能夠突顯開場畫面的特質。在電影邁向結局的某一時點，相同的畫面，或是非常類似的鏡頭再度出現，兩者的相似之處會促使觀眾進行比對。兩者位於開場與結局的關鍵時間點，也確保觀眾可以輕鬆回想畫面。重複這些影像通常代表故事已經首尾相連，快進結局了。畫面重複也能讓角色轉變弧線變得清楚可見，顯現出角色的外貌、態度或思考方式，已經與故事開場時不同。

雖說觀眾相對容易察覺這種視覺套路（因為電影中經常運用，而且本來的目的就是讓人記憶深刻），但仍有無數種影像系統聯想方式，有的沒那麼醒目，有的包含更多鏡頭，或者是逐步發揮效果，幾乎是從開場到結束不斷滲入觀眾的潛意識。有些聯想方式可能得仰賴鏡頭構圖跟其他視覺層面，例如在角色轉變弧線的不同階段使用不同顏色；或是調整剪接的模

式來展現敘事節奏逐漸改變，以反映出某種主題；或是使用不同的打光風格，以象徵故事調性正慢慢從明亮轉變為陰鬱（反之亦然）。

鏡頭，是攝影指導最主要的影像創作工具之一，在影像系統的布署上扮演關鍵角色，錫哈·加培執導的《伊莉莎白》就是精彩案例。本片是以英國女王伊莉莎白一世（凱特·布蘭琪飾演）登基初期為藍本的傳記電影，起初她只是國王亨利八世的女兒，既天真又欠缺政治經驗，但逐漸轉變為老練無情的統治者「童貞女王」。轉變歷程是透過種種打光、構圖、美術指導、梳化與戲服的選擇來縝密呈現出不同階段，但是在《伊莉莎白》的影像系統裡，鏡頭尤其扮演了關鍵角色。焦距、景深與透視變形，都有條有理地配置妥當，將整部片中她情感與心理上的成長化為具體的視覺。

《伊莉莎白》的核心概念之一，是女王的私生活與公眾角色產生衝突，身為女人的慾望與身為女王的職責彼此矛盾，最後她覺悟到如果想成為英明統治者，兩者無法調和。在全片中，此二元對立以一貫的視覺手法來呈現，我們可以只看兩張截圖就理解：圖a源自伊莉莎白登場的第一場戲，圖b是本片最後一場戲，她宣告自己象徵性地嫁給英格蘭，成為「童貞女王」。在圖a，觀眾看到她在原野裡跳舞，穿著非正式的洋裝，只上了點淡妝，光線是逆光，讓她與背景分離，使這一幕變得強

烈。這個特寫運用了標準焦距或是略微望遠的鏡頭,她的五官看起來不會變形,甚至變得更漂亮,而景深淺讓背景模糊,使她成為構圖中的視覺焦點。最後拍出的影像反映了角色的純真與童心,以及她開始走向登基之路時的青春、天然之美。

本片的最後一個鏡頭,讓我們看到一個徹頭徹尾不同的女人。她身處室內,打光的方式讓五官顯得扁平,再加上使用了長焦距望遠鏡頭壓縮了透視感,除了讓臉龐更加失真,也讓她看起來不立體,與背景的紋章融合為一。她的神態也和先前判若兩人,微笑女孩已經變成外形更年長的女人,似乎高不可攀。在人們心中,擁有絕對權力的統治者正該散發這樣的氣質(她背後有幅明顯的拉丁文格言「Video et Taceo」,意謂「明察不語」,相當應景)。皇家服飾與大濃妝沒讓她變美,反而使她顯得嚴厲冷漠,與觀眾第一次看到的樣貌天差地遠。這兩個鏡頭的每一個面向,從構圖、打光、地點、戲服甚至到演員的表演,都經過設計以呈現伊莉莎白經歷的蛻變,從有人性需求與慾望的女子,變成代表國家的統治者,象徵了她的自我犧牲與女王權威。

根據電影要表現的情感或心理脈絡,特定的構圖與打光風格,把景深的深淺,還有鏡頭的選擇(長焦距、正常、廣角),都變成有意義的符碼。例如在伊莉莎白表現情感的場景,主要是用標準焦距範圍內的鏡頭來拍攝淺景深的中特寫,突顯

出她流露情感時的每一處細微變化。此技巧的範例包括她與祕密愛人萊斯特伯爵羅勃·達德利(約瑟夫·范恩斯飾演)獨處的場景(c),以及另一場戲:在嚴密的監視下,伯爵設法委婉對女王示愛(d)。然而,在伊莉莎白感到悲痛的場景,相同焦距、淺景深的鏡頭,卻搭配不同構圖,視線空間[5]比一般電影常用的更小,並讓她處於較接近景框中心的位置。這些拍攝策略同樣使用了中特寫來強調她的情感,只是此時的情感並非喜愛或戀慕,而是內心衝突與自我懷疑。例如她要親信大臣塞西爾退下,並懷疑以往的盟友密謀造反所以下令逮捕的一幕(e),以及另一場戲中,她發現刺客準備行刺,卻沒人護駕(f)。最後,當伊莉莎白在情感上或心理上感到脆弱的時刻,則是以同樣的焦距與更緊的構圖搭配高角度鏡頭(通常用來暗示軟弱或無能)來表現。這個視覺表現模式可以在以下場景看到:當她聽聞自己的軍隊在蘇格蘭被法軍擊敗(g),導致有人倡議要讓她下台,以及另一場戲,她第一次想到自己可以仿效聖母瑪利亞(h),放棄此生與任何男人共築親密關係。

《伊莉莎白》還有另一個貫穿全片的鏡頭技巧,是結合廣角鏡頭、深景深與寬廣構圖,讓呈現伊莉莎白與教會體系的衝突現形。例如,當伊莉莎白提出「信仰統一法案」,企圖要終結天主教徒與新教徒之間的宗教隔閡時(i),以廣角鏡頭拍攝的大遠景放大了大廳的空間感,再結合不平衡的構圖,

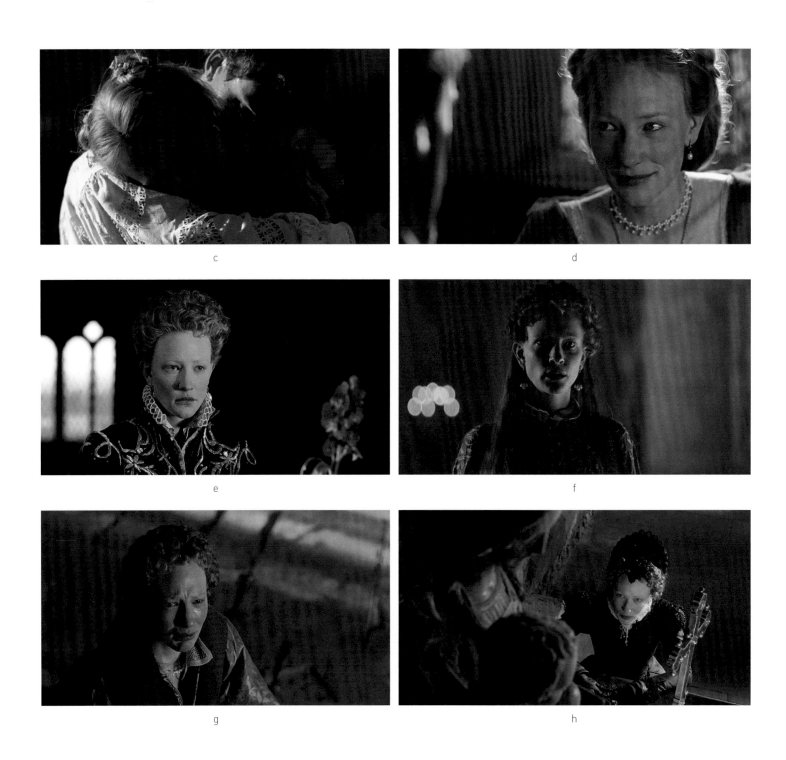

c

d

e

f

g

h

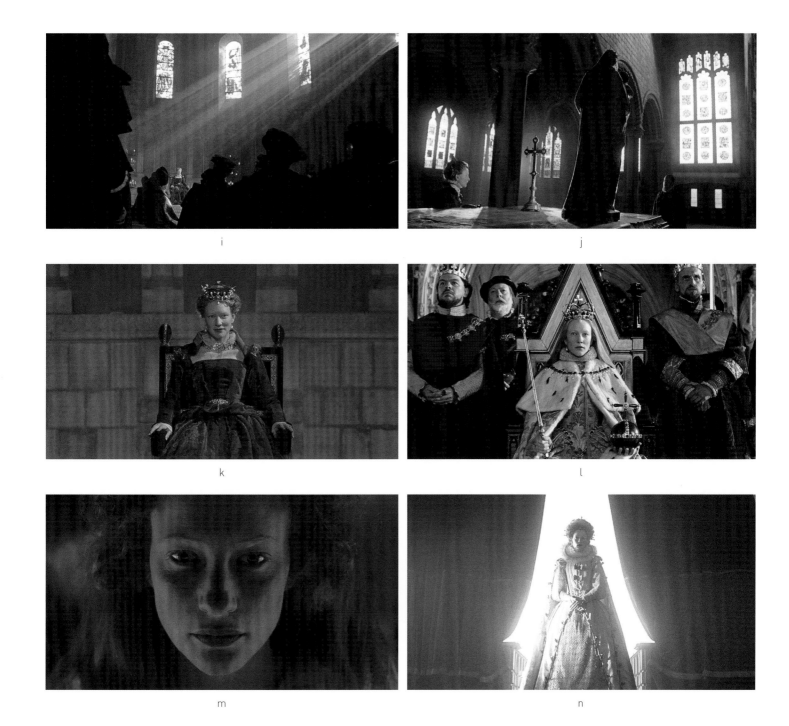

i

j

k

l

m

n

讓畫面看起來彷彿她快被前景裡發言反對的眾主教淹沒。同樣地，在她與法蘭西斯·沃辛漢爵士（傑佛瑞·洛許飾演）同台的關鍵場景，她決定要成為「童貞女王」（j），此時廣角鏡頭以低角度拍攝，誇大了空間透視，並採取不平衡構圖。她的身影很小，位置頗不尋常，在視覺焦點的另一邊，而聖母瑪利亞大雕像才是視覺焦點。如同前一個例子，這個畫面讓觀眾看到她與宗教象徵物明顯的尺寸差異，以具體呈現出教會組織對她的私人生活與統治權力帶來多麼大的挑戰。

在伊莉莎白以舉手投足展現王室風範的場景裡，鏡頭技巧與構圖則使用了自成一格的搭配：使用望遠鏡頭，表現出壓縮的透視感，再加上對稱的構圖，將伊莉莎白置於中心。望遠鏡頭的扁平效果，把她與背景融為一體，看起來彷彿平面的2D人像，範例包括登基大典（l看起來就像知名的伊莉莎白加冕畫像重現銀幕）、在她決定扮演童貞女王的時刻（m），以及她最後一次現身（n）的畫面。在這些場景裡，她的神態更工於心計、更戒慎防備，與使用標準與廣角鏡頭拍攝時的真情流露形成反差。神態與焦距的相關性是如此一致，有時甚至能展露出她態度的細膩變化，倘若相關性不存在，觀眾就很難察覺。舉例來說，她為了「信仰統一法案」與眾主教針鋒相對時（i），畫面是以廣角鏡和不平衡構圖拍攝的長時間鏡頭；但當她成功捍衛自己的立場，畫面便立刻變成長焦距望遠鏡拍攝的對稱構圖鏡頭（k），她展現出的智慧與敏銳，

後來將成為她的施政風格。

上述鏡頭技巧與構圖緊密結合，還同時搭配了精心設計的打光，以反映出伊莉莎白的蛻變。隨著故事進展，她的神態越來越不流露情感，打光的風格也隨之改變。在以標準與廣角鏡頭拍攝的畫面裡，她會顯露情感，此時打光風格完全能看出光源（鏡頭構圖裡會包含實際的光源）、手法傳統（遵循三點打光標準[6]）；反之，當她一副高高在上、冰冷無情的時候，則是以望遠鏡頭拍攝，並搭配看不出光源、風格強烈的打光。例如在伊莉莎白與情人羅勃·達德利互動親密的時刻（d），強烈的背光源自她身後窗戶照進的陽光。另一個類似手法的案例，是當她發現受到刺殺威脅（f），背景的燭光讓她的臉顯得打光不足。這幾個場景裡的打光技巧，雖然表現了各自的敘事脈絡，卻因為既沿襲了電影打光慣例，又同時符合故事場景該有的照明條件，所以並不引人注目。

然而，在伊莉莎白蛻變為童貞女王（m）前夕，看不出光源、風格強烈的打光（現實邏輯上，蠟燭不可能創造出這種打光效果），讓她看起來如夢似幻、幾乎超現實。畫面下方有兩道光源形成直角交叉打光，創造出她臉上既不美麗又很怪誕的影子，也讓她呈現「死亡凝視」（眼眸裡沒有閃爍光芒。這類大特寫常會打光），彷彿暗示到了此刻，她生命的亮光已逝，因為她捨棄自己的人性層面，以成為帝國的象徵。在本片的

最後一個場景，打光更為特殊，此時她宣告自己象徵性地嫁給了英格蘭（n）。當她走進謁見廳，身後的空間過度曝光，沒留下一點細節。雖說在這個場景的其他部分可以看到陽光，但仍然很難想像陽光如何創造這麼不自然與過度曝光的背景。在上述兩個場景裡，打光的強烈風格結合了對稱的構圖，將伊莉莎白放置在景框正中心，而她表情空洞地望向遠方。

如果我們針對上述四個代表性案例，比對打光風格、構圖、景深、透視感、情感與心理脈絡，就會發現一個模式。光源明確、比較傳統的打光手法，有助於把場景呈現得自然、貼近現實，在此伊莉莎白會表現出情感。光源不合常理、風格強烈的打光手法，會呈現出不自然、人工化的場景，此時她會隱藏感受。這個原則也與運鏡的方法一致：標準焦距鏡頭不扭曲透視感或臉部，用在私密的時刻；廣角或望遠鏡頭會改變透視感與她的面貌，則是運用在公眾場合或是遵循皇家禮儀的場景。

《伊莉莎白》鏡頭技巧的運用手法一致且設計得無微不至，創造出非常有效的影像系統，持續輔助故事的重點：詳細記錄不成熟的女孩轉變為自信女人，最終更成為史上最具代表性且受推崇的英國君王，這一路上的歷程。角色轉變弧線的關鍵場景裡揭露了她走上統治者之路所須付出的個人代價，在這些場景中，影像系統也增添了多層次意涵，方法有二：一是在她無法表露情感的時刻，用影像系統透露她的感受，二是在阻礙她執政的多場政治鬥爭中，影像系統以視覺效果展現權力此消彼長的脈絡。倘若沒有透徹思考過每種鏡頭技巧如何輔助本片視覺策略的每個面向，這些額外增添的意義就無法擁有敘事上的表現力。

4. 譯註：角色轉變弧線，意指角色由電影開場的狀態，轉變到結局的另一種狀態，之間的變化歷程。

5. 譯註：視線空間，意指景框中人物視線所朝向的空間，例如在角色往景框右看時，會在景框右邊留白一些。

6. 譯註：三點打光標準是基本的打光手法，將燈具或光源配置為主光、補光與背光。

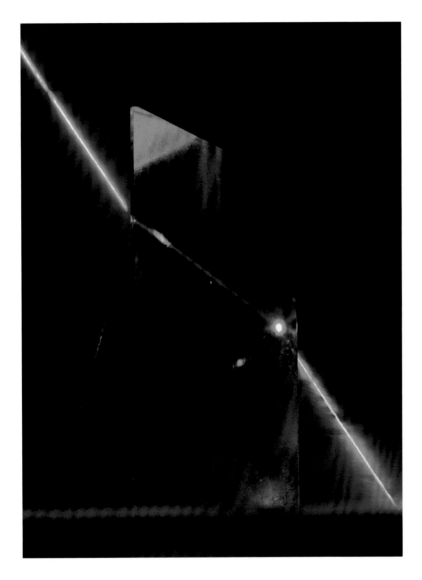

a

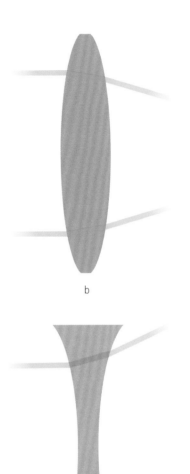

b

c

1

技術概念 ▎▏▎ TECHNICAL CONCEPTS ▎▏

折射是光的物理性質，讓鏡頭可以產生影像。當光從一種介質進入另一種光密度不同的介質時，速度會改變，因此而出現扭曲或折射。折射現象請見圖1，這道雷射光折射了兩次，第一次在進入稜鏡時，第二次在離開稜鏡時（a）。光在介質裡傳播的速度是以折射率來計算，比方說，光在真空中的折射率是1，在水裡行進時是1.3（意思是，光速在真空中比在水中快了一點三倍）。通常使用在平面攝影與電影鏡頭的玻璃，折射率大約1.5。鏡頭是設計成用來以特定且可預測的方式折射光線，鏡頭的形狀則是設計來扭曲三度空間裡拍攝對象反射過來的光，讓這光投射在二維平面上（又稱**影像平面**，也就是攝影機的感光元件），同時把影像尺寸縮小，以容納進特定的規格（從全片幅感光元件到智慧型手機的小小晶片）。這意味著所有的鏡頭，無論多昂貴或多先進，本質上就會創造出扭曲過的影像，為了捕捉影像，讓人在二維平面媒體上觀看，這是無法避免的妥協。

最基本的鏡片形狀是凸透鏡（b，雙面凸起的鏡片）與凹透鏡（c，雙面凹陷的鏡片）。凸透鏡將光聚在一點上，凹透鏡將來自一點的光發散開來。因為單一鏡片無法形成完美的影像（影像看起來會像是透過便宜的放大鏡拍攝），因此所有的平面攝影與電影鏡頭都是由一組凸透鏡、凹透鏡與其他各類鏡片組成，這些鏡片的形狀、厚度、尺寸、材質與鍍膜（用來盡量降低反光、提升透光率、控制色彩還原度的各種化學化合物）各異，配成多組後安裝在鏡筒裡。舉例來看，圖2是蔡司T2.8 21mm定焦鏡的內部構造，共有十六片鏡片排成十三組。即便安裝了這麼多鏡片，大多數鏡頭仍無法形成光學上完美無瑕的畫面，還是會有些稱為「像差」的瑕疵，像差一般的定義是光線無法匯聚在影像平面上的特定一點。鏡頭設計的主要目標，是在成本、功能與目標市場等考量下，盡可能降低像差。理論上，確實可以打造出像差最小、光學性能最不妥協的鏡頭，但這支鏡頭很可能極端大、非常重，幾乎無法量產，價格貴得驚人（如想知道這類鏡頭大概有多貴，可以參考專業廣播電視攝影機使用的箱式鏡頭，一支大約二十五萬美元）。

2

焦距是光心（鏡頭產生的影像被反轉的點）到焦點（影像平面所在的位置）之間的距離。在圖 3 可見一片鏡片的光心（a，光心可能會依鏡頭的設計而落在鏡筒內的不同點上），鏡片將西洋棋騎士的影像翻轉到攝影機的感光元件上（b）。感光元件旁的符號（c）稱為感光元件平面，通常會銘刻在大多數的攝影機機身上，精確標示出光在何處匯聚成影像，因為在包括電影製作的一些業界，焦點是以人工測量這一點到拍攝對象的距離。（a）與（b）的距離是以 mm（公釐）來計算，代表這個鏡片的焦距（d）。所有的鏡頭都會在鏡筒上銘刻焦距長度。鏡頭最基本的分類方式，就是根據焦距來區分為標準、廣角與望遠三類。

標準鏡頭呈現的透視感接近人眼看世界。從不少層面來看，鏡頭就像我們的眼睛，人眼也有焦距（大約 22mm），因為我們一輩子都是透過這個焦距來感受所見事物，所以這樣的焦距看起來最為正常。根據不同的拍攝規格，標準焦距也不同。使用 35 mm 底片的平面攝影，一般來說標準焦距是 50mm，Super 35（多數電影採用的規格）的標準焦距比較接近 35mm，在 micro 4/3 系統中，會認為 25mm 是標準焦距。值得注意的是，標準焦距是有點主觀而彈性的概念，有時候指的不是單一特定焦距，而是電影工作者用某些手法重新建構理解脈絡的一個焦段（如同「變形」章節中《艾蜜莉的異想世界》與《賭城風情畫》的例子）。

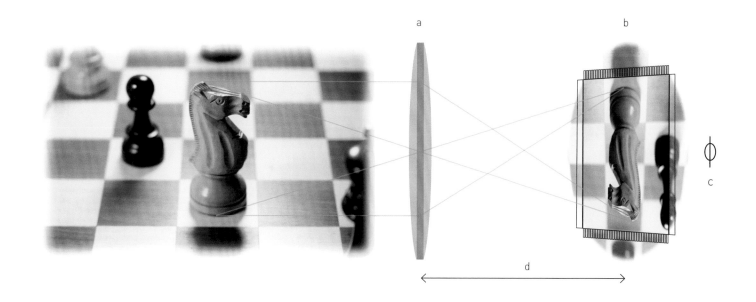

3

廣角鏡頭的焦距比標準鏡頭短一些，體積也小一些，但並非絕對如此（比方說高級電影鏡頭組通常尺寸相同，無論焦距為何）。比起標準鏡頭，這類鏡頭因為視角更廣，可以拍到更大範圍的場景，並且可以在景框的 z 軸呈現更深的透視感，而這會誇大拍攝對象之間的相對距離，讓他們看起來的距離比實際距離更遠。

望遠鏡頭的焦距比標準鏡頭長一些，基本上功能像望遠鏡，可以放大遠方的拍攝對象（telephoto 中的 tele 在古希臘語意謂「遠方」、「一段距離外」）。望遠鏡頭的視角較窄，所以拍攝到的場景範圍比較小。這類鏡頭在 z 軸上的透視感比較壓縮，讓拍攝對象之間的距離看起來比實際距離近。通常望遠鏡頭的尺寸比標準鏡頭長，因此也稱為長鏡頭。

視角是一種量度，用來表示鏡頭在 x 軸與 y 軸能夠涵蓋多少場景或拍攝對象，以度為單位。廣角鏡頭恰如其名，焦距越短，視角越廣；而望遠鏡頭的焦距越長，視角越窄。在圖 4，我們可以看到 Super 35 規格中，不同焦距所能得到的不同視角。圖 5 說明了當攝影機原地不動，用不同焦距的鏡頭會產生不同構圖，舉出的範例從 35mm 廣角鏡頭到 300mm 望遠鏡頭。焦距與視角有一個重要關係，是放大效果的程度。當拍攝對象占了景框一半，而你想要將其大小縮減一半，可以

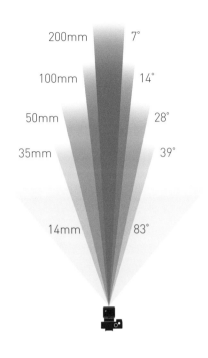

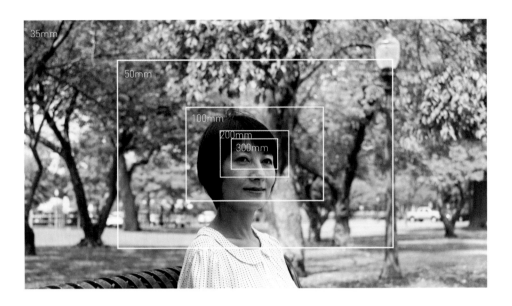

直接換上焦距比現有鏡頭小一半的鏡頭。如果你用 25mm 鏡頭拍攝一個人，需要把他變成四倍大，就改裝上 100mm 的鏡頭。這種計算法則看起來是「直接換算」拍攝對象大小的簡易方法，但要記得，每一次改變鏡頭焦距，你也會減少或增加景框四邊可看到的景象，這會強烈影響構圖。

視野也是一種量度，表示鏡頭在某個距離，能夠在 x 軸、y 軸或對角軸線涵蓋的範圍，以度為單位。視野與焦距的關係與視角相同：焦距越短，視野越廣；焦距越長，視野越窄。很多人以為視野和視角相似，但其實不對。鏡頭的視角是固定的，一個焦距只有一個視角。然而，視野是有彈性的，因為視野是鏡頭視角以及攝影機跟拍攝對象的距離這兩個因素共

同作用的結果。構圖時，攝影機越靠近拍攝對象，視野就越窄，但鏡頭的視角保持不變。相反地，攝影機移得越遠，視野就越廣，而視角仍不受影響。視角、視野與攝影機位置三者之間的相互作用，讓我們可以徹底控制景框內能看到什麼，在處理拍攝對象與背景景象之間的視覺關係時，尤其重要。圖 6 顯示，在維持拍攝對象大小一致的前提下，更動攝影機位置與焦距會如何改變畫面。上圖裡，攝影機距離拍攝對象 13 呎（3.96 公尺），使用 200mm 鏡頭，視角僅 7 度。正如預期，拍攝對象背後只看得到一小塊景象。在下圖，攝影機距離主體僅 2 呎 2 吋（66 公分），使用 35mm 鏡頭，視角廣達 39 度，此時景框中收進了更多背景景象。請注意，在這兩張圖中，女性在景框內的大小保持一致，那是因為攝影機位置

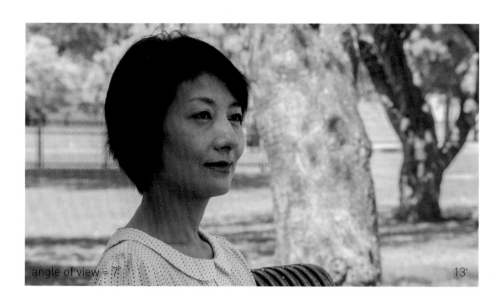

angle of view = 7° 13'

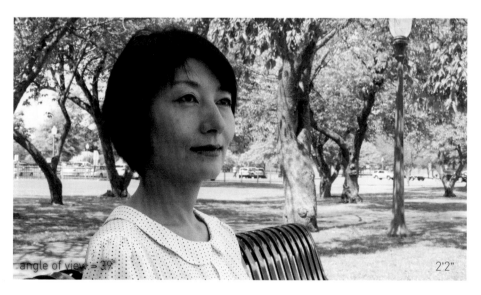

angle of view = 39° 2'2"

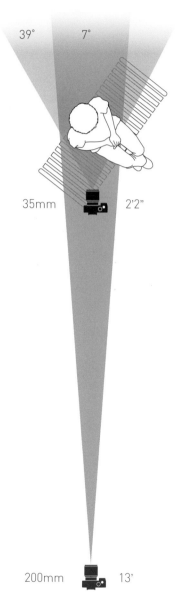

39° 7°

35mm 2'2"

200mm 13'

6

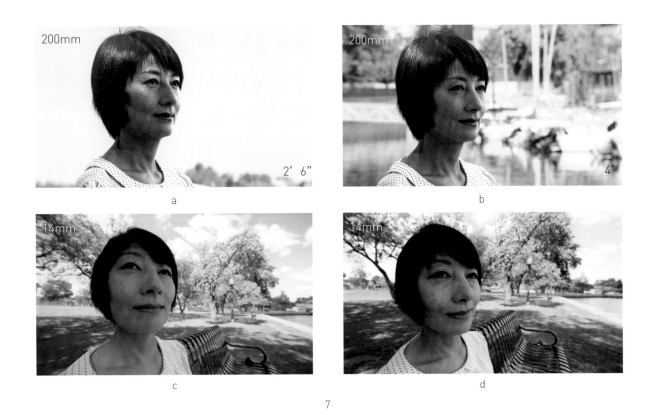

a

b

c

d

7

的差異，抵銷了望遠鏡頭的放大效果與廣角鏡頭的縮小效果。另一個視角與視野相互作用的重要面向，是控制背景有哪些東西會出現在畫面上。焦距長的鏡頭，如果在 y 軸稍微調整鏡頭視野（從較高或較低的角度拍攝），因為鏡頭視角窄，就算 y 軸調整幅度不大，構圖仍會出現巨大變化。比方說在圖 7，（a）是以 200mm 望遠鏡頭拍攝，攝影機高度為 2 呎 6 吋（76公分），在這個略低的角度，背景涵蓋的主要是天空與一些樹梢。（b）把攝影機升高到 4 呎（1.2 公尺）的高度，雖然攝影機與女性都在原本位置，但角度稍高卻拍出完全不同的背景。相較之下，同樣的鏡位改用 14mm 廣角鏡頭拍攝（為了要保持構圖相似，所以攝影機距離女性較近），然後對攝影機高度進行相同調整，因為鏡頭的視角廣，所以兩張圖的背景幾乎一模一樣（c、d）。電影工作者經常組合視角與視野，

刻意在拍攝對象與背景之間打造富含意涵的搭配。如同圖 8，在阿諾・德斯・帕里勒執導的《最後的正義》，主角米迦勒・寇哈斯（麥斯・米克森飾演）發現自己處在決定命運的關鍵時刻（a），以及琳恩・倫賽執導的《凱文怎麼了》裡，年輕媽媽伊娃（蒂妲・絲雲頓飾演）擔心兒子可能有自閉症，在他接受醫療檢查時，她盡力隱藏自己的憂慮。

鏡頭覆蓋意謂一支鏡頭能夠產生的成像圈大小。鏡頭是為了哪種拍攝規格（感光元件尺寸或膠卷規格）所設計，會決定成像圈的大小。較大的拍攝規格需要口徑比較大的鏡頭，才足以提供能填滿感光元件的鏡頭覆蓋範圍。然而，有時候鏡頭可以用在不同拍攝規格的攝影機上，只要鏡頭覆蓋大於感光元件所要求的規格即可。

a

b

8

a: *Age of Uprising: The Legend of Michael Kohlhaas*. Arnaud des Pallières, Director; Jeanne Lapoirie, Cinematographer. 2013
《最後的正義》，導演：阿諾・德斯・帕里勒，攝影指導：珍・拉波西，2013 年
b: *We Need to Talk About Kevin*. Lynne Ramsay, Director; Seamus McGarvey, Cinematographer. 2011
《凱文怎麼了》，導演：琳恩・倫賽，攝影指導：西默斯・麥葛維，2011 年

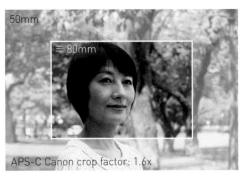

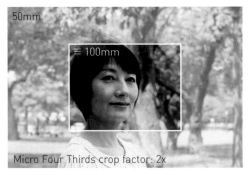

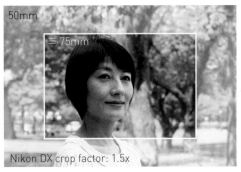

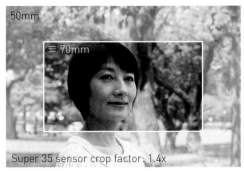

9

焦距轉換率會出現，是因為感光元件比全片幅 35mm 規格小的數位單眼相機問世。如果把為了全片幅相機設計的鏡頭裝在感光元件較小的相機上，這種相機只能記錄鏡頭成像圈投射出的一部分，實際上就等同裁切了影像。[7] 影像被裁切多少，得看相機的感光元件比全片幅 35mm 規格（36mm 寬、24mm 高）小多少，而這又取決於它的拍攝規格。拍攝規格的焦距轉換率是用乘數表示，讓人可以更清楚看出當全片幅鏡頭裝在「裁切感光元件」相機上，視野會產生什麼變化。比方說，Canon 的 APS-C 感光元件尺寸只有 23.6 × 15.7mm，焦距轉換率是 1.6。如果把全片幅的 50mm 鏡頭裝在配備此感光元件的相機，捕捉到的影像視野就等同於裝在全片幅相機上的 80mm 鏡頭（50×1.6=80）。在圖 9 可見，同樣一支全片幅 50mm 鏡頭裝在幾款最常見的裁切感光元件相機上，焦距各自會產生

什麼變化。如果你需要模擬特定鏡頭產生的視野，焦距轉換率的知識就很有幫助。舉例來說，如果你用 micro 4/3 系統相機（焦距轉換率 2×）拍攝，想拍出 24mm 鏡頭擁有的視野，你就會需要一支 12mm 鏡頭（因為 24/2=12）。相反地，如果你用 Nikon DX 相機（焦距轉換率 1.5×）想要拍出等同於 200mm 鏡頭的視野，你就需要一支焦距接近 133mm 的鏡頭（200/1.5=133），此時你只有兩個選項：若不是用焦距相近的定焦鏡頭，就得把變焦鏡頭的焦距設定得盡量接近 133mm（名詞解釋請見〈「定焦與變焦〉一節）。因為焦距轉換率只能縮小全片幅鏡頭的視野，所以模擬比較長的焦距不成問題，但是模擬非常短焦距的鏡頭就會遭遇難關，在某些情境下無法使用。比方說，使用 micro 4/3 系統相機，要模擬 8mm 全片幅超廣角鏡頭就需要 4mm 鏡頭，而這種鏡頭並不存在。

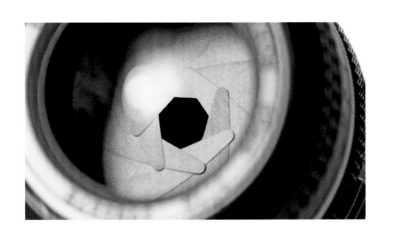

10

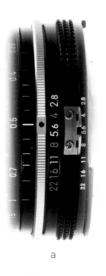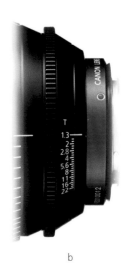

a b

11

光圈葉片是一種可調整的機械零件，用來控制進入鏡頭的光量。光圈由重疊的多片不透明葉片構成，這些葉片可以調整位置，形成大小可改變的開口，就是所謂的**光圈**。圖 10 是典型的光圈葉片，設定為中等光圈（f/8）。控制光圈大小的裝置是光圈環（英文也稱 f-stop ring，在電影鏡頭則稱為 T-stop ring），上面刻有光圈值，對應鏡頭可設定的多種光圈大小。圖 11 是手動對焦鏡頭上的 f-stop 環（a）與電影鏡頭上的 T-stop 環（b）。現代製造的平面攝影鏡頭大多不再有光圈環，而是改透過相機本體，以電子設定來控制光圈。

光圈值是以鏡頭焦距（英文為 focal length，光圈值 f-stop 的 f 正是取自鏡頭焦距）除以光圈直徑，所得出的無因次數字。舉例來說，一支 100mm 鏡頭，如果光圈直徑是 25mm，光圈值是 f/4（100÷25 =4）。一支 200mm 的鏡頭，如果光圈直徑是 50mm，那麼光圈值也是 f/4（200÷50 =4）。儘管這兩支鏡頭的光圈直徑不同，但可以設定相同的光圈值。然而，因為 200mm 鏡頭的畫面放大效果大約是 100mm 鏡頭的兩倍，通過前者的光量所涵蓋的視野範圍是後者的四倍，所以雖然前者的光圈直徑是後者的兩倍大，通過兩者的光量仍然相同。光圈值只是焦距與光圈直徑的比值，不是光圈開口的實際大小。

光圈值級數用一系列的數字來代表光圈設定，標準序列如下：f/1.4、f/2、f/2.8、f/4、f/5.6、f/8、f/11、f/16、f/22。光圈值越小，光圈直徑越大，可容納越多光通過。光圈值越大，光圈直徑越小，能通過的光越少。乍看之下，上述句子

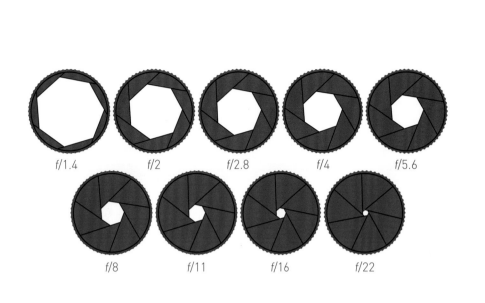

f/1.4　　　f/2　　　f/2.8　　　f/4　　　f/5.6

f/8　　　f/11　　　f/16　　　f/22

12

13

可能有點違反直覺，但只要記得這些數字其實代表分數（因為光圈值得自焦距除以光圈直徑），就能幫助我們理解數字越大其實代表越小的值。（1/16 比 1/8 小，1/8 又比 1/4 小）。光圈值級數之間的關係，全都牽涉到通過鏡頭的光量是減半了或者倍增。從 f/4 切換到 f/5.6，會將光量減半，從 f/16 切換到 f/11，會讓兩倍的光通過。如果要讓更多光進入鏡頭，影像工作者會說「打開光圈」（例如從 f/11 開到 f/8）；要減少光進入，就說「縮小光圈」（例如從 f/16 縮到 f/22）。我們設定光圈時，這樣的說法可以避免混淆。圖 12 呈現光圈值與對應的光圈開口實際大小的關係。

T-stop 是電影鏡頭專用的術語，是更精準的光圈值。「T」代表光的傳導（transmission），由於鏡頭的光學設計，T-stop 能控制有多少光在射到感光元件之前會被吸收或反射。因為光圈值只代表光圈直徑與焦距的關係，而非透過鏡頭進入感光元件的實際光量，所以就曝光控制來說，T-stop 比光圈值更精準。使用 T-stop 的鏡頭很容易區分，因為在光圈環上會清楚標示出「T」而非「f」。

鏡頭速度意指鏡頭在最大光圈時的透光能力。最大光圈比較大的鏡頭，例如具有最大光圈 f/1.4 的鏡頭，就屬於速度**快**的鏡頭，因為在同樣的 ISO 值下，速度快的鏡頭達到正確曝光所需的時間比速度**慢**的鏡頭（最大光圈較小）還要少。比起速度慢的鏡頭，速度快的鏡頭只需要比較少的光量就可以拍攝影像，因此在低光拍攝環境非常受歡迎。鏡頭速度是鏡頭的重要規格，所以鏡身上一定刻有最大光圈，格式通常是數字 1 後面跟著冒號與最大光圈：「1:1.4」。變焦鏡頭通常會列出兩個最大光圈，分別是最長與最短焦距時的最大光圈（但是有些變焦鏡頭可以在整個變焦焦段裡都保持相同的最大光圈）。例如，變焦鏡頭上註明最大光圈是「1:3.5-5.6」，表示在最短焦距時最大光圈可開到 f/3.5（變焦鏡頭的速度通常較慢），在最長焦距時是 f/5.6。鏡頭的最大光圈取決於光學設

a

b

14

計：由較少鏡片組成的鏡頭，例如定焦鏡頭，通常比使用較多鏡片的變焦鏡頭更快。對於電影工作者與平面攝影師來說，擁有速度快的鏡頭決定了在某些情境下是否能拍到畫面。例如圖 13 是具有傳奇地位的蔡司 Planar 50mm 定焦鏡頭，這是電影製作史所用過最快的鏡頭，運用在史丹利‧庫柏力克執導的《亂世兒女》。美國太空總署為了拍攝月球暗面，特別訂製了這支鏡頭，最大光圈達到令人咋舌的 f/0.7（跟最大光圈為 f/1 的鏡頭相比，可通過的光量是兩倍），所以庫柏力克得以僅用燭光就拍出畫面（案例分析在 167 頁）。圖 14 列舉了兩支鏡頭的最大光圈標示，一支是速度快的定焦鏡頭（a，最大光圈 f/1.2），另一支是慢得多的變焦鏡頭（b，最大光圈 f/4）。我們也要注意焦距，所有鏡身都會標示出焦距的值。圖 14 的定焦鏡頭標示為 85mm（a），而變焦鏡頭則是 11-24mm（b）。在相同的照明條件下，與（a）相較，（b）會需要大約八倍的光，才能達到相同程度的曝光。或者，如果裝載鏡頭的數位相機的原生 ISO 是 850，也可以將 ISO 上調

至 6400，以補償變焦鏡頭較慢的速度，但如此一來，影像很可能產生噪點（畫面上的雜訊）。

甜蜜點是指鏡頭設在某個光圈值時，會在對比、色彩還原度、銳利度、暗角、色差等層面上，拍出最高品質的畫面。只要光線足夠，鏡頭可以在任何光圈值形成影像，但是在光圈環上位置大致居中的光圈值，通常會創造出光學較出色的影像。相反地，在光圈環的兩端，影像品質會下降。較高品質的鏡頭，甜蜜點通常不是單一光圈值，而是包含兩到三個光圈值的範圍。在嘗試以甜蜜點拍攝時，速度慢的鏡頭可能會遇到問題，因為最大光圈較小，所以甜蜜點的光圈值也會更小。比方說，最大光圈 f/4 的鏡頭，甜蜜點可能在 f/11，此時會需要大量的光才能拍攝影像，因此嚴重限制了你控制景深所能用的選項。以甜蜜點來拍攝究竟重不重要，是由許多因素決定。雖然一般認為盡可能拍出最高畫質總是比較好，但有時你可能會刻意不以最佳畫質來拍攝，以傳達敘事的概念（案

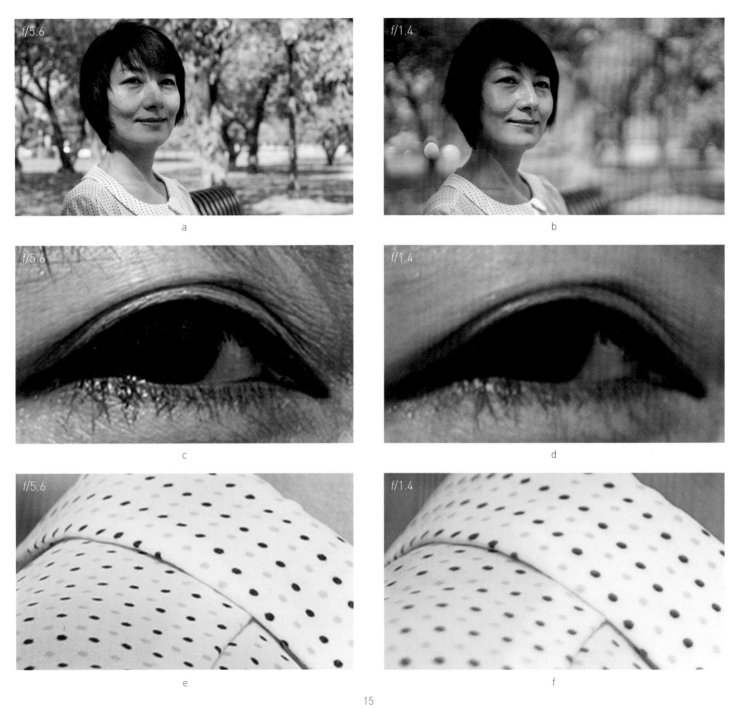

a

b

c

d

e

f

15

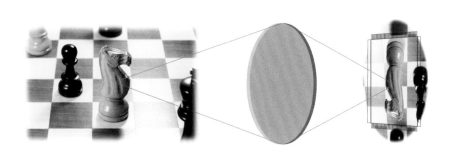

a

b

16

17

例分析請見 171 頁安德魯・多米尼克執導的《刺殺傑西》），或者你可能想要某種景深，需要特定的光圈值，但此光圈值卻不在鏡頭的甜蜜點範圍內。以甜蜜點與以最大光圈拍攝的實際差異，可見圖 15。兩組影像都是用相同鏡頭在相同照明環境裡拍攝，但（a）是以這支鏡頭的甜蜜點 f/5.6 來拍攝，（b）是以最大光圈 f/1.4 拍攝。兩組影像看起來品質不相上下，但局部放大之後，f/5.6 拍攝的影像（c）遠比 f/1.4 拍攝的（d）要銳利許多。光圈值設定也影響了色彩還原度：f/5.6 拍攝的影像（e）色彩要比 f/1.4 拍攝的（f）更一致，後者產生明顯色差，例如洋裝上的黑點帶有些微的藍，在〈色差〉一節中會解釋這種現象。

焦點，在光學中意指光線從拍攝對象出發，匯聚到焦平面（例如攝影機的感光元件）上的那一點，如圖 16。無數光線會匯聚在焦平面上，對測量拍攝對象的對焦距離來說，焦平面很重要，因此大多數相機都會以銘刻來標示精確位置（如圖 3）。控制焦點的方法，是透過鏡頭上可旋轉的**對焦環**移動鏡頭內的元件。對焦環上刻有不同的距離，拍攝者可根據拍攝對象

與攝影機的距離（更精準地說，是拍攝對象與焦平面的距離）去設定焦點。圖 17 可見平面攝影用的手動對焦鏡頭（a），以及電影鏡頭（b）的對焦環，（b）額外加上短線以增加精準度。如果拍攝對象在十呎（三公尺）外，那麼將對焦環設定在標示出十呎的短線，就會移動焦點（也稱作**關鍵焦點平面**），讓在這個距離的一切，包含攝影對象在內，都有成功對焦（稱為「有焦」）。**可接受的對焦**這個術語在光學上有特定意義，意指畫面銳利度需達到的標準，這項標準會因為感光元件尺寸不同而有所變化，因為鏡頭其實並非把射入光線匯聚為沒有維度的點，而是轉化成直徑可測的小小光線圓圈。光線的一個點在被認定為脫焦之前，所能擁有的最大直徑稱為**模糊圈**。感光元件越大，模糊圈直徑越大，反之亦然。如果對焦元件沒設定在正確的距離，就不能把光線匯聚成比感光元件模糊圈更小的光點，影像就會脫焦。圖 18（a）顯示前端鏡片距離拍攝對象太遠，光線匯聚在感光元件之前，導致影像模糊。如果前端鏡片距離主體太近（b），光線也無法匯聚在感光元件上，影像也會模糊。

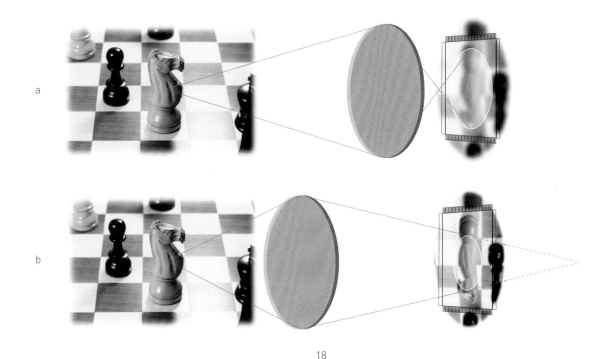

a

b

18

最短對焦距離是鏡頭能夠產生有焦影像的最短距離。此距離會依鏡頭設計而異,但一般說來,廣角鏡頭的最短對焦距離比望遠鏡頭來得小,反之亦然。大多數鏡頭的平均最短對焦距離是 45 公分,但微距鏡頭例外,此類鏡頭的最短對焦距離是所有平面攝影與電影鏡頭中最小的。

選擇性對焦是將觀眾注意力引導到景框內某個選定區域的技巧,方法是沿著 z 軸在前景、中景或背景之間移動焦點。電影工作者必須透過調控景深,才能控制畫面的模糊與銳利程度,而關鍵焦點平面(通常是拍攝對象)前後的空間就是有焦的範圍。選擇性對焦可以成為有效的敘事工具,用來傳達各式各樣的意念、感受、情緒與心理狀態,本書研究的案例,就展現了此一技巧的功能。

跟焦是一種鏡頭技巧,在拍攝時調整對焦環,以改變關鍵焦點平面的位置。電影攝影組中的**跟焦員**負責調整焦距,他的唯一工作就是操控跟焦器,這種設備有齒輪連接裝在鏡頭對焦環上的齒輪組,跟焦員可以用旋鈕手動跟焦,或是以電動伺服馬達遠端遙控。

移焦是將焦點從前景移動到中景或背景,或者反向操作。有時候在對話場景會用此技巧取代剪輯,或是也會用在「視線跟隨」的橋段,讓觀眾隨著角色看向景框不同區域的事物。移焦的速度可以為場景增添強烈的懸疑、緊張與戲劇性,因此電影創作者想要強化這些氣氛時,常會使用這項選擇性對焦的技巧。

追焦是動態地改變關鍵對焦平面的位置,用於兩種情況:一是拍攝移動中的對象時,用來保持攝影過程中都確實有焦,二是拍攝對象不動,在攝影機接近或遠離他時(例如推軌鏡

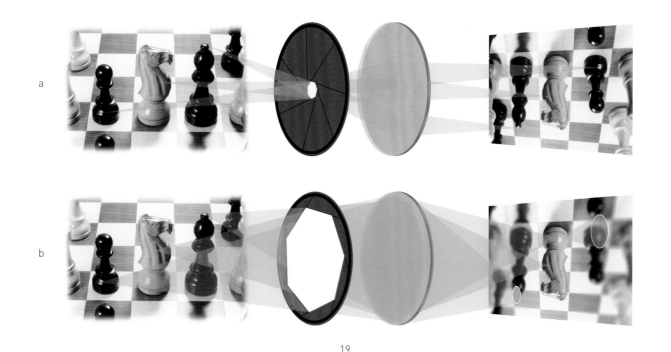

19

頭運動），保持持續有焦。

等焦距（parfocal）與變焦距（varifocal）鏡頭

是變焦鏡頭的兩種對焦性能。平面攝影變焦鏡頭是變焦距鏡頭，意思是焦距從廣角端變到望遠端（反之亦然）時，原本設定好的焦點會改變。每一次變焦重新構圖，焦距都會改變，必須重新對焦。對照相來說，這不成問題，反正每次照相很可能都會重新對焦，但是對錄影來說，這就會令人相當心煩。變焦距鏡頭在調整焦點時，景框構圖也會改變，此現象稱為「鏡頭呼吸效應」。相反地，等焦距鏡頭（通常是為錄影設計的鏡頭）設定好焦點之後，無論變到什麼焦段，焦點都不會改變。使用等焦距變焦鏡頭，你可以直接變到最遠端的焦距，把焦對到拍攝對象上，然後往廣角端切換，無論變到什麼焦段，都不會失焦。等焦距變焦鏡頭也可以把鏡頭呼吸效應壓低到幾乎無法察覺的程度。

景深的定義，是關鍵焦點平面（通常是拍攝對象）前後都有焦的範圍。有焦的定義，則根據拍攝規格的模糊圈標準而定。影像工作者可以操控景深，讓景深很淺，僅有部分區域對焦清晰；也可以讓景深非常深，前景到背景幾乎一切都看起來很清晰。所有的選擇性對焦技巧都仰賴景深控制，因此景深是必要的敘事工具。控制景深的三個主要方法包括：設定光圈、對焦距離與鏡頭焦距。

景深：設定光圈由於不會影響到構圖（對焦距離與焦距則會），因此是影像工作者控制景深時偏好的方法。光圈越小，景深越深；光圈越大，景深越淺。圖 19 解釋了原因：光圈小的時候（a），無論拍攝對象距離鏡頭遠或近，反射出的光都必須擠進比較小的開口，形成直徑比較小的光錐，大小會比較接近模糊圈，而模糊圈是衡量是否有焦的標準。結果造成關鍵焦點平面前後更廣的範圍都清晰有焦。另一方面，光圈

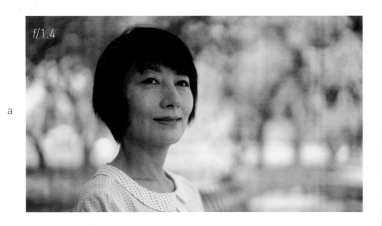

f/1.4

a

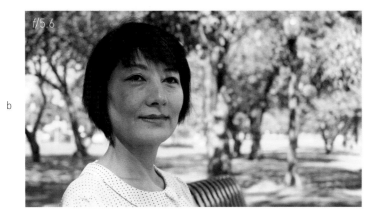

f/5.6

b

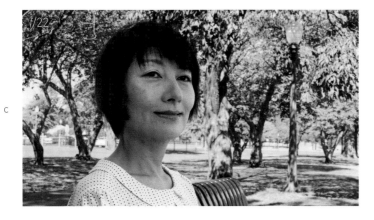

f/22

c

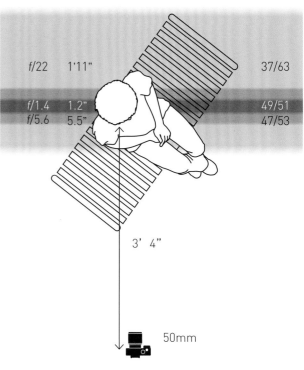

f/22	1'11"		37/63
f/1.4	1.2"		49/51
f/5.6	5.5"		47/53

3' 4"

50mm

20

a

b

c

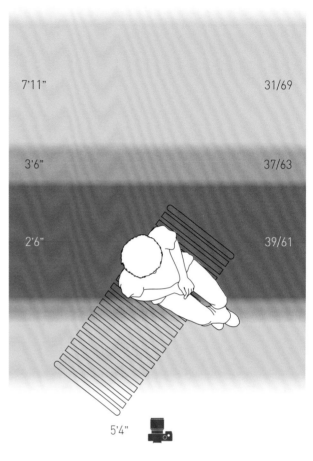

21

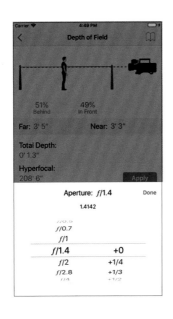

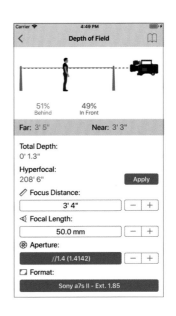

22

大的時候（b），光錐會擴散得比模糊圈更大，看起來像模糊的大圓形（也就是散景），因為這些光錐無法匯聚在影像平面形成一點，所以景深變淺。光圈設定對於拍攝對象前面與後面的景深分布也有影響。大光圈產生的淺景深，景深範圍大約一半在焦點前面，一半在後面。當光圈變小，變為約莫四成在前，六成在後。這個現象的例子請見圖20，同一個中特寫鏡頭，皆是用50mm鏡頭在3呎4吋（1公尺）的距離外拍攝，光圈值分別是f/1.4（a）、f/5.6（b）、f/22（c）。請注意，在這支鏡頭的最小光圈f/22，景深範圍其實只有1呎11吋（58公分），可是連最遠的背景看起來似乎也有焦，這就是圖19說明的效應所造成的結果。

景深：對焦距離影響景深的方式如下：對焦距離越短，景深越淺；對焦距離越長，景深越深。雖然改變對焦距離會直接影響景深，但是移動攝影機也會大幅度改變畫面構圖，所以對影像工作者來說是比較不實用的選項。與光圈設定不同，

對焦距離比較不會影響拍攝對象前後的景深分布，而是大致維持四成在前，六成在後的比例，當對焦距離變長時，比例只會些微改變。圖21顯示對焦距離對景深的影響，同樣一支35mm鏡頭，以f/5.6分成三個距離拍攝，第一張照片（a）是在9呎（2.7公尺）處拍攝，景深達八呎（2.4公尺）。在照片（b），對焦距離6呎3吋（1.9公尺），景深縮小至3呎6吋（1公尺）。（c）在5呎4吋（1.6公尺）處拍攝，景深剩下2呎6吋（76公分）。

景深：焦距在特定條件下可以影響景深。在相同的距離以相同的光圈對焦，望遠鏡頭的景深較淺，廣角鏡頭的景深較深。然而，如果為了維持拍攝對象在景框中大小一致，我們把望遠鏡頭和廣角鏡頭放在不同位置，就會發現焦距**並不影**響景深。圖23說明了這個法則，右邊三張照片分別是以下三種鏡頭拍攝的影像的局部放大圖，（a）望遠鏡頭（b）標準鏡頭（c）廣角鏡頭。三支鏡頭的光圈都同樣是f/5.6，但站在不

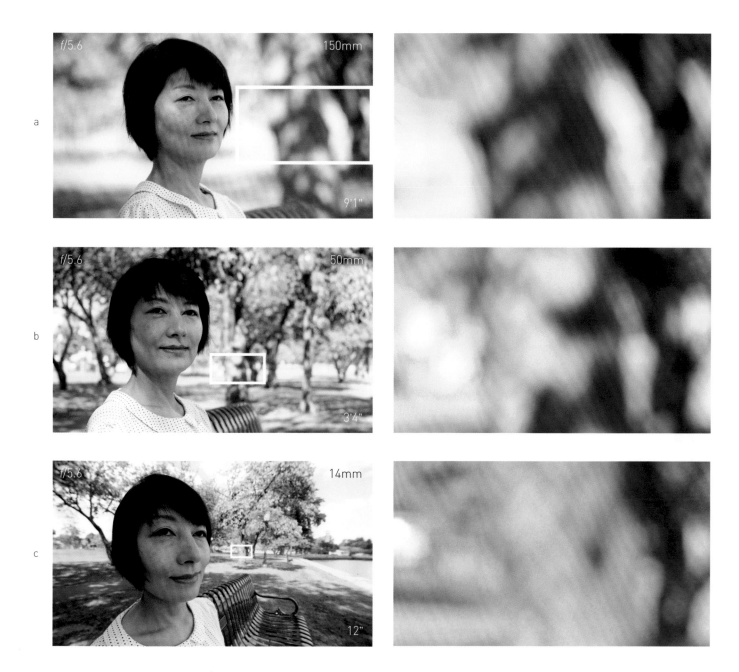

23

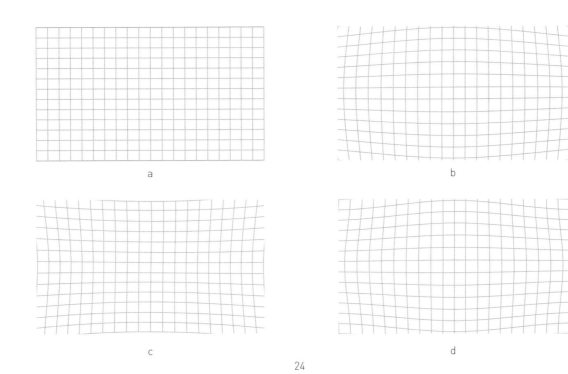

a

b

c

d

24

同距離外拍攝，以保持人像大小相同。局部放大圖顯示，儘管焦距不同，這三張照片的模糊程度都相同，這是因為對焦距離補償了焦距對景深的影響。使用廣角鏡頭時，對焦距離較短，景深看似較深，但這是因為擴展的透視感讓人難以看出背景其實與其他兩張照片一樣模糊。

景深：景深計算器，各種影像格式、光圈、焦點位置與焦距的組合會影響景深，想要精確計算，景深計算器是不可或缺的工具。你只需要在類似 iPhone pCAM 的應用程式（請見圖 22）輸入鏡頭設定的種種數值，就可以計算出景深以及超焦距距離。如此一來，你就能在需要的時候，精確將景深變深或變淺。

景深：超焦距距離，是鏡頭在特定光圈下，能產生最深景深的對焦距離。當鏡頭對焦在超焦距距離，此距離二分之一

到無限遠的一切都會有焦。焦距越長的鏡頭，超焦距距離越長；光圈越小，超焦距距離越短，反之亦然。當你希望場景中的事物都盡可能有焦，超焦距距離對焦就很有用，這是深焦攝影會使用的技巧，知名案例如奧森‧威爾斯的《大國民》、尚‧雷諾瓦的《遊戲規則》、威廉‧惠勒的《黃金時代》。

景深：感光元件規格會限制景深的深淺。感光元件尺寸越小，景深越深；感光元件越大，景深越淺。此現象的成因，與感光元件本身的尺寸沒有關聯，而是與使用較小感光元件拍攝會影響的因素有關，例如影像放大效果、攝影機與拍攝對象之間的距離等。

光學變形意指鏡頭的光學設計導致直線彎成曲線，這一類的鏡頭成像偏差，或稱**像差**、**曲線變形**。不同類型的鏡頭會產生不同型態的扭曲，請見圖 24。理想的鏡頭能做到不扭曲光線，

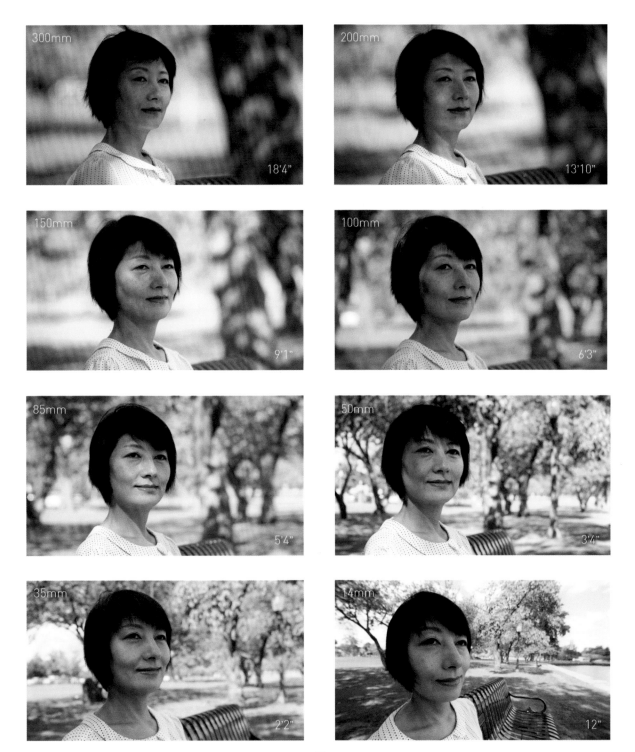

25

技術概念 ▮▮ 41

a

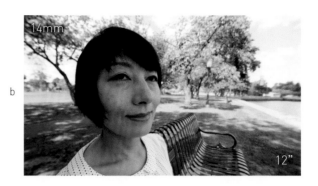

b

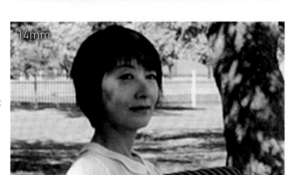

c

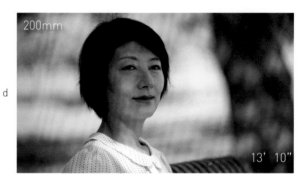

d

26

所以不會讓影像有任何扭曲（a）。然而，超廣角鏡頭（又稱**魚眼鏡頭**）拍出的影像會呈**桶狀變形**，直線會扭曲成向外擴展的曲線，越接近景框邊緣越明顯（b）。望遠鏡頭通常會產生**枕狀變形**，直線會往景框中心彎曲（c）。與桶狀變形相同，枕狀變形在景框邊緣會變得更明顯。有些變焦與廣角鏡頭會產生**鬍狀變形**，結合了桶狀與枕狀變形，直線在景框中心會凸起，然後在邊緣會向外彎曲（d）。**無變形鏡**是經過設計，盡量減少桶狀與枕狀變形的鏡頭，大多數攝錄影與電影鏡頭都是無變形鏡。雖說大多數電影工作者會避免極端的光學變形，這種現象卻能提供多種有趣的敘事方法，例如尤格・藍西莫導演的諷刺性歷史電影《真寵》（圖 27），其中有些鏡頭是以廣角無變形鏡頭（a）與超廣角曲線變形魚眼鏡頭（b）拍攝。

焦距與臉部變形之所以有關聯，是因為拍攝時依據鏡頭的放大效果，需要從不同距離框取拍攝對象，與光學變形本身無關。從圖 24 可以看到，在景框邊緣，廣角鏡頭的桶狀變形更為顯著，在中心地帶則幾乎沒有。使用廣角鏡頭拍攝特寫時，寬廣的視野使我們必須將攝影機放在距離拍攝對象很近的地方，才能讓拍攝對象占滿景框。在這麼短的距離下，光學變形與 z 軸透視變形（下一個條目會說明）會相互作用，扭曲五官的樣貌。相反地，用望遠鏡頭拍攝特寫，必須把攝影機擺放在距離拍攝對象很遠的位置，才能抵銷望遠鏡頭的放大效果，在這種拍攝情境下，五官變得扁平的現象並非由鏡頭的光學變形造成，而是景深壓縮的結果。圖 25 顯示，用幾顆不同鏡頭，焦距在 14mm 廣角到 300mm 望遠之間，拍攝人像胸上特寫時會需要幾種距離。如我們所預期，廣角鏡頭僅需要 12 英吋（30 公分）就可以完成構圖，如此短的距離讓 z 軸

a

b

27

The Favourite. Yorgos Lanthimos, Director; Robbie Ryan, Cinematographer. 2018
《真寵》，導演：尤格·藍西莫。攝影指導：羅比·萊恩，2018 年

a b

28

透視變形與此鏡頭的桶狀變形改變了女性的五官樣貌。然而，300mm 望遠鏡頭讓她的五官變得扁平，那是因為攝影機距離女性很遠，架設在將近 19 呎（5.8 公尺）之外。圖 26 可以佐證上述論點，這組圖呈現出在同樣距離分別使用廣角鏡頭（a）與望遠鏡頭（d）會拍出什麼畫面。如果我們放大廣角鏡頭影像的一部分，讓人像構圖與望遠鏡頭影像相仿（c），會發現廣角鏡頭和望遠鏡頭扭曲臉部的程度差不多。但如果我們將 14mm 鏡頭移到更靠近女性的位置，好讓畫面中的人像跟望遠鏡頭差不多大（b），此時由於光學變形與 z 軸透視變形交互作用，她的五官看起來就又變形了。

z 軸壓縮與擴展可以用兩個因素的相互關係來解釋，一是焦距造成的影像放大／縮小效果，二是拍攝對象的相對距離。大家常說，望遠鏡頭會壓縮 z 軸的透視感、廣角鏡頭則會擴展，但是鏡頭本身不會導致這種結果。其實這個現象是攝影機、拍攝對象、背景三者之間的相對距離與放大效果相互作用所造成。使用望遠鏡頭時，極度狹窄的視野與影像放大效果，

讓攝影機必須放在離拍攝對象比較遠的地方，改變了攝影機、拍攝對象與背景之間相對距離的關係。廣角鏡頭則反轉此相對距離關係，因為廣角鏡頭的視野廣闊，讓攝影機必須距離拍攝對象較近。圖 26 可見此法則運作的方式，（c）是 14mm 鏡頭拍攝畫面的截圖，而（d）是以 200mm 鏡頭拍攝的。這兩幅影像儘管是以不同焦距的鏡頭拍攝，但 z 軸透視感看起來相同，因為拍攝地點都離拍攝對象一樣遠。圖 28 顯示，z 軸擴展與壓縮效果，可以用來大幅改變畫面中背景呈現的內容。在這兩幅影像中，拍攝對象保持在原地不動，但是我們將焦距從 150mm（a）換成 35mm（b），為了維持構圖仍是胸部以上的臉部特寫，所以必須將攝影機的位置從 9 呎（2.7 公尺）外移動到 2 呎（60 公分）外。請注意，與廣角鏡頭相較，在望遠鏡頭影像中，背景的鐘塔顯得近多了（圖 6 是此法則的另一案例說明）。這位女性的五官也是如此，在（a）圖中，她的鼻子與後腦杓的距離看起來比較近，讓她的臉看起來比較扁；相反地，在（b）圖中，此距離看起來比較遠，讓她的五官看起來扭曲。想要精準拍攝出表情豐富的角色臉部特寫，

a b

29

就必須理解 z 軸壓縮擴張現象。焦距本身並不會壓縮或擴展透視感，只會隨著攝影機距離拍攝對象的遠近變化，展現出此現象（有時會稍微誇張一些）。每當我們提到**望遠壓縮**、**廣角透視擴展**與其他類似術語，都應該理解真正的意涵，閱讀本書時也是如此。

色偏意指有些鏡頭容易偏重某些波長的光，造成影像罩上一層顏色。色偏源自鏡頭構造、設計以及鏡片鍍膜，這就是為什麼人們會認為某些鏡頭品牌偏向暖色系或紅色，另一些品牌偏向冷色系或藍色。圖 29 是色偏的極端案例，這兩張照片是以兩支不同品牌的 50mm 鏡頭拍攝，都未經後製調整。（a）是用現代的平面攝影鏡頭，（b）是以骨董鏡頭，此品牌以偏藍色差聞名，而且這支老鏡頭的鍍膜也因為數十年的清潔而磨損（鏡頭只有在絕對必要時才清潔，這是其中一個理由）。儘管大多數現代鏡頭都不會呈現出像圖 29 的嚴重色偏，但我們仍然可以注意到色偏現象，尤其是當不同品牌鏡頭拍攝的畫面剪接在一起時。雖說使用適合的濾鏡，或是在後製階段

進行調色，都可以修正不同鏡頭產生的色偏，但最好還是使用**光學特性相合**的套組鏡頭，這些鏡頭已設計成擁有相同色偏，光學表現與鏡片鍍膜也相同。這就是為什麼電影工作者偏愛定焦鏡頭套組，而不喜歡混用其他廠牌的鏡頭（更多資訊請見**電影鏡頭**條目）。

定焦與變焦是鏡頭的分類，區分鏡頭是單一焦距或多重焦距。**定焦鏡頭**只有一個焦距；50mm 定焦鏡頭就只有 50mm 這個焦距。**變焦鏡頭**擁有一段可變的焦距範圍，讓你無需移動攝影機就可以改變視角來重新構圖。變焦功能的原理，是鏡頭整合了可移動的鏡片群，可以依照變焦環上的焦距設定來改變光學中心點。變焦鏡頭分成短、中、長焦距三種，以**變焦比**來表示。比方說，一支有 1:10 變焦比的變焦鏡頭，可以將最短的焦距延伸十倍，所以如果它的最短焦距是 10mm，就可以變焦到 100mm。然而，變焦功能也有代價。變焦鏡頭通常比定焦鏡頭速度更慢、更大也更重。圖 30 可以看出體積差異，（a）是 Nikon 24mm 定焦鏡頭，（b）是 Nikon 35-

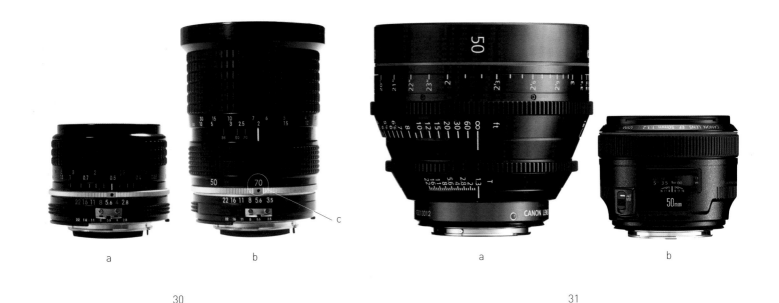

a b

30

a b

31

70mm 變焦鏡頭，焦距設定在 70mm（c）。變焦鏡頭也比較容易產生暗角、耀光與色差。定焦鏡頭因為設計較單純，光學性能較不妥協，通常在對比度、銳利度、色彩還原度、光圈速度與整體影像品質上都比變焦鏡頭更優越。電影工作者經常偏好使用定焦鏡頭，因為光學性能比較優異，除非受限於拍攝條件，不方便攜帶一整套定焦鏡頭，或是想避免每次需要以特定焦距拍攝時就得大費周章更換鏡頭，那麼長焦距變焦鏡頭（例如 18-300mm）一鏡通吃的優勢與攜帶便利就會勝出。但是，鏡頭設計與科技的發展正持續提升變焦鏡頭的性能與光圈速度，有些高階模組甚至可以跟定焦鏡頭互換，如果兩者光學特性相合的話更是如此（例如電影鏡頭套組）。

電影鏡頭專為電影攝影而設計，比一般鏡頭更具優勢。這類鏡頭最重要的特色之一，就是具有**相合的光學特性**，也就是同一套組裡的所有鏡頭拍出的影像都有相同的色偏、對比度、

銳利度、耀光結構、散景與整體光學表現。因此，如果需以多支鏡頭拍攝且要維持影像品質一致，使用電影鏡頭會容易很多，在後製階段也能節省調色的時間。電影鏡頭通常是快速鏡頭，因為使用的是更大的元件，可以收集更多的光，但也因此會比傳統鏡頭還要笨重。比方說，圖 31 可以看出 Canon 的 CN-E 50mm T1.3 電影定焦鏡頭（a）與 EF 50mm f/1.2 標準鏡頭（b）的體積差異，兩者都是全片幅鏡頭，但電影鏡頭的價格幾乎達五倍，重量也是標準鏡頭的兩倍。電影鏡頭的光學設計很先進，比較不容易產生暗角（本章稍後會解釋），通常也是無變形鏡頭，桶狀與枕狀變形現象極少。電影鏡頭的構造可以承受每日重度使用，同時也能防塵防水。對焦與光圈環有不同顏色的標示（在變焦鏡頭上面則還有變焦環），而且鏡筒兩面都有標示，好讓攝影機操作員或跟焦員容易看見。此外，光圈環與對焦環都是無段設計（在不同設定間沒有停頓卡點），並且 T-stop 之間（與 f-stop 不同）具有額外的

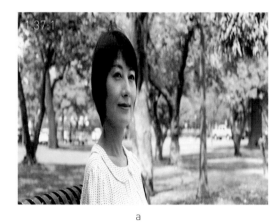

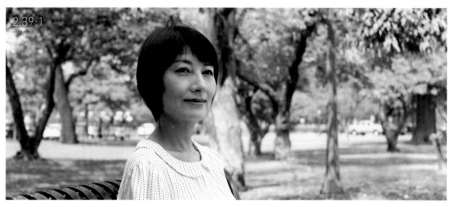

a b

32

區分標示，所以可以設定得更精準。與平面攝影鏡頭相較，電影鏡頭的**對焦轉動長度**（轉動每一度角度所需要的迴轉長度）設計得更長，在變換焦點或跟焦時可以做得極為精準。

電影寬銀幕變形鏡頭具有特殊的前端鏡片，當使用傳統膠卷或類似尺寸的數位感光元件時，可以在 x 軸上擠壓影像，以 1.37:1 的比例拍攝更廣的視野。只要在後製階段解除壓縮，就會產生稱為「寬銀幕」的 2.39:1 比例。好萊塢是在 1950 年代初期採取這套系統（但早在 1926 年亨利·克雷蒂安就已研發出寬螢幕電影鏡頭），以吸引觀眾回到電影院，當時因為休閒娛樂活動模式改變，觀影人數大幅下滑。寬銀幕系統的一大優勢，就是可以大幅改變膠卷的影像，卻不必花錢投資新攝影機或放映機，因為畫面仍是記錄在相同的 Super 35mm 規格上。圖 32 是以寬銀幕變形鏡頭拍攝的影像（a）與解壓縮後的成品（b）（在拍攝時，會用另一支寬銀幕變形鏡頭來預覽，或以

數位方式在顯示器上預覽；在後製階段，則是運用剪接軟體）。有「2×」標示的寬銀幕變形鏡頭（表示在 x 軸上能擷取兩倍的視覺資訊），可以搭配 1.37:1 的膠卷或類似尺寸的數位感光元件來拍攝（例如 ARRI ALEXA Plus 4:3）；有「1.33×」標示的，則是搭配 16:9 數位感光元件攝影機。一般來說，寬銀幕變形鏡頭比傳統鏡頭（或稱**球面鏡頭**）更大更重，在相同放大倍率下，可以創造更淺的景深，鏡頭速度通常較慢（所以較難運用在低光環境）。圖 33 是兩套廣受歡迎的寬銀幕變形鏡頭組：（a）Panavision G 系列定焦鏡頭（請注意前端的弧形鏡片，這正是擠壓影像的裝置），以及（b）Cooke anamorphic/i 定焦鏡頭，這兩組鏡頭的體積都頗為可觀。除了長寬比的考量之外，寬銀幕變形鏡頭可創造出特殊的視覺風格，有些電影工作者覺得很有吸引力。寬銀幕變形鏡頭產生的耀光，特色是有條幾乎橫貫景框的細線，通常偏藍，這是其他鏡頭無法產生的。寬銀幕變形鏡頭的散景（本章稍後會討論）看起

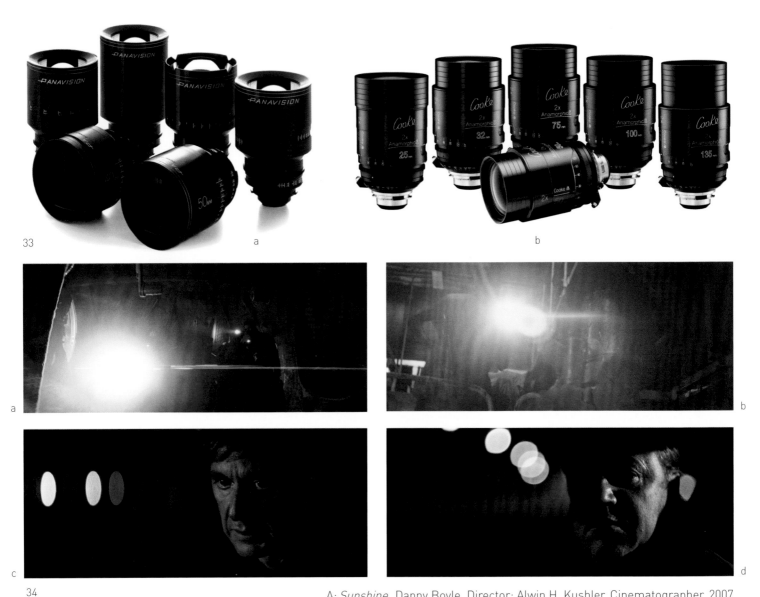

33

a

b

34

a

b

c

d

A: *Sunshine*. Danny Boyle, Director; Alwin H. Kushler, Cinematographer. 2007
《太陽浩劫》，導演：丹尼・鮑伊，攝影指導：艾爾文・庫西勒，2007 年
B: *Captain Phillips*. Paul Greengrass, Director; Barry Ackroyd, Cinematographer. 2013
《怒海劫》，導演：保羅・葛林葛瑞斯，攝影指導：貝利・艾克洛，2013 年
C: *Heat*. Michael Mann, Director; Dante Spinotti, Cinematographer. 1995
《烈火悍將》，導演：麥可・曼恩，攝影指導：丹提・斯賓諾提，1995 年
D: *Sexy Beast*. Jonathan Glazer, Director; Ivan Bird, Cinematographer. 2000
《性感野獸》，導演：強納森・葛雷瑟，攝影指導：埃凡・伯德，2000 年

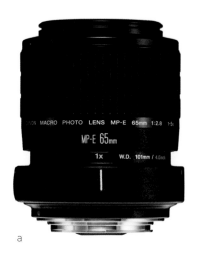

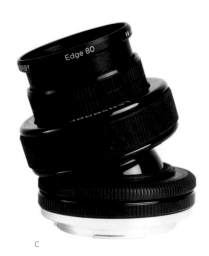

a b c

35

來像是直立的橢圓形，而非一般鏡頭散景的正圓形。圖 34 對照了寬銀幕變形鏡頭耀光（a）與一般鏡頭耀光（b），寬銀幕變形鏡頭散景（c）與一般鏡頭散景（d）。近來，數位單眼影像革命讓寬銀幕變形鏡頭美學廣受歡迎，所以創造寬銀幕變形視覺風格的其他方法也問世了，例如將寬銀幕變形放映機鏡頭（在放映寬銀幕變形電影時，用來解壓縮畫面）連接到一般鏡頭之前的固定夾，或是使用可以複製部分（但非全部）寬銀幕變形影像特色的濾鏡。

特殊鏡頭拍出的影像具有特殊視覺風格，是一般鏡頭無法創造的。最常見的特殊鏡頭是微距鏡頭與移軸鏡頭。微距鏡頭的設計讓人可以非常接近拍攝對象，卻仍保持畫面銳利有焦，因此是拍攝大特寫的理想工具。微距鏡頭是依照放大比例來分類，「真正」的微距鏡頭是以 1:1 的比例放大，意謂拍攝對象在感光元件上的影像會與實際大小相符。在這麼短的對焦距離下，景深會非常淺，要保持拍攝對象有焦非常困難，用小光圈來拍攝可能有幫助，但這就需要額外的燈光來彌補小光圈，但由於鏡頭離拍攝鏡頭太近，容易擋光，因此燈具會不容易架設。移軸鏡頭的前端鏡片可以移動，能讓焦平面傾斜，從垂直於攝影機感光元件變成傾斜的軸線，於是拍出的影像會在景框的一側銳利有焦，另一側模糊。此前端鏡片也可垂直移動，以低角度拍攝時，可以校正透視變形。

圖 35（a）是真微距鏡頭，Canon MP-E 65mm f/2.8 1-5×（放大比例是 1:1-5:1，最短對焦距離 23 公分），（b）是 Canon TS-E 24mm f/3.5L 移軸鏡頭（可以轉動 +/-8.5 度），以及（c）Lensbaby Composer Pro 80 這款平價且可更換鏡頭的移軸擺頭鏡頭（一般的移軸鏡頭前端鏡片不能左右搖擺，但擺頭鏡頭可以往任何方向轉動）。[8] 圖 36 是兩個案例，呈現了移軸擺頭鏡頭與微距鏡頭所能創造的特殊視覺風格。導演朱利安‧

a

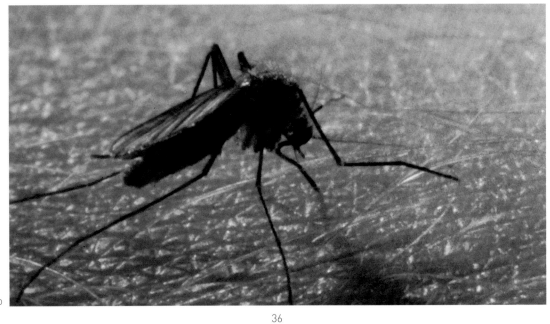

b

36

A: *The Diving Bell and the Butterfly*. Julian Schnabel, Director; Janusz Kaminski, Cinematographer. 2007
《潛水鐘與蝴蝶》，導演：朱利安・施納貝爾，攝影指導：傑努斯・卡明斯基，2007 年
B: *Barton Fink*. Joel Coen, Ethan Coen, Directors; Roger Deakins, Cinematographer. 1991
《巴頓芬克》，導演：柯恩兄弟，攝影指導：羅傑・狄金斯，1991 年

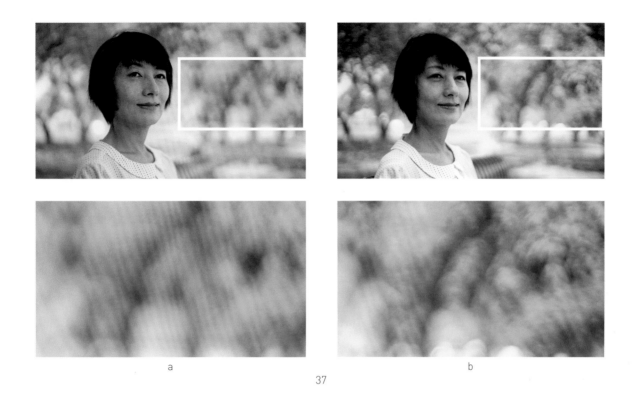

a b

37

施納貝爾的《潛水鐘與蝴蝶》用 Lensbaby 3GPL 移軸擺頭鏡頭來模擬重度中風昏迷後醒來的人視覺受損的狀態（a），柯恩兄弟在《巴頓芬克》中用微距鏡頭來呈現蚊子如何讓文思枯竭的編劇煩不勝煩。

散景（英文 bokeh，源自日文的 boke，意謂「模糊」）是指景框中失焦區域的美學特質。每支鏡頭的散景都不同，由光圈葉片的形狀、數量，與鏡頭光學設計來決定。雖然散景的美感很主觀，但一般認為脫焦的圓圈邊緣不明顯（或稱「奶油般散景」）會比明顯好。圖 37 是兩支不同鏡頭在相同焦距和相同光圈設定下拍出的影像：比起（b）邊緣明確銳利的散景，（a）顯然有更像「奶油」的散景。使用平面攝影鏡頭的

電影工作者越來越多，散景美學或許終將成為電影視覺語言的一部分。

暗角的意思是，因為自然、機械結構或光學因素，景框邊緣可能發生光線趨弱，也就是變暗的現象。自然產生的暗角成因是光線從幾個角度抵達感光元件平面，這在廣角鏡頭比較常見。使用特殊濾鏡將景框中心調暗，進而讓整個畫面的亮度變得均勻，就可以改善自然產生的暗角。機械結構的暗角則是因為外部物體擋住了進入鏡頭的光（例如遮光斗或鏡頭遮光罩），移除或調整設備就可以消除暗角。光學暗角是鏡頭設計造成的副作用，縮小光圈就可以大幅改善（反之，光圈開大就會增強暗角）。較短的對焦距離通常會改善暗角，

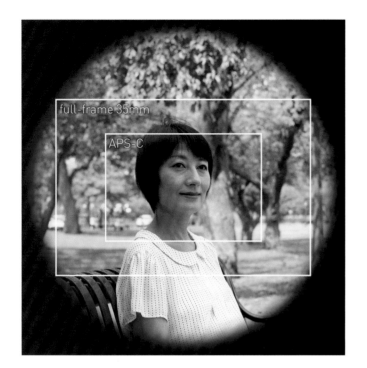

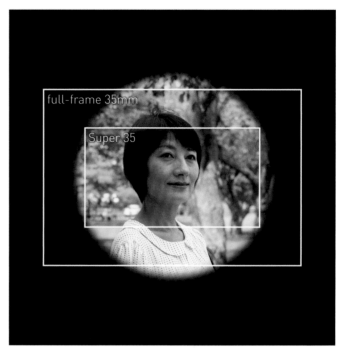

較長的對焦距離則會增強暗角。想要完全移除暗角或將影響減到最小，還有一個方法：把原本設計給較大感光元件用的鏡頭拿來搭配內附裁切感光元件的攝影機。由圖 38 可見，全片幅鏡頭（a）與電影鏡頭（b）的成像圈距離景框角落有多近。全片幅鏡頭用在裁切感光元件上時（例如 a 圖的 APS-C 感光元件），因為感光元件尺寸較小，暗角幾乎都消除了。如果電影鏡頭裝在全片幅攝影機上（b），就無法避免暗角出現，因為此鏡頭的成像圈較小，無法完全覆蓋全片幅感光元件。

色差意指影像中拍攝對象邊緣模糊與變色，在高反差的區域尤其明顯。色差的成因，是鏡頭無法將所有波長的光聚焦在影像平面的單一點上，而這是因為鏡頭鏡片的折射率受光線波長影響，不同波長的光會以不同角度折射（這也是彩虹的成因）。圖 39 顯示一支完美鏡頭可以平均折射所有波長的光，所以不會產生色差（a）。鏡頭實際上可能會呈現兩種色差：

縱向色差是不同波長的光聚焦在影像平面的不同前後位置上（b）；**橫向色差**是不同波長的光聚焦在影像平面的不同區域上（c）。最常見的縱向色差稱為**紫邊**，也就是在景框中明暗區域交界產生的偏藍或偏紫色邊緣。這種色差可以在史丹利·庫柏力克的《發條橘子》經典鏡頭中看到（d），像是在艾力克斯（麥坎·邁道爾飾演）圓帽的周邊，頭髮與手的紫邊則比較輕微。若想盡可能降低縱向色差，有兩個方法，一是在特定條件下縮小光圈，二是透過鏡頭的光學設計減低色差。另一方面，橫向色差只會出現在景框四邊，與光圈設定無關。定焦與變焦鏡頭都可能產生色差，但是廣角與超廣角（魚眼）鏡頭通常比較常出現色差。

7. 譯註：因此焦距轉換率亦有另一名稱「裁切係數」。
8. 譯註：移軸擺頭鏡頭，在臺灣又稱蛇腹鏡頭。

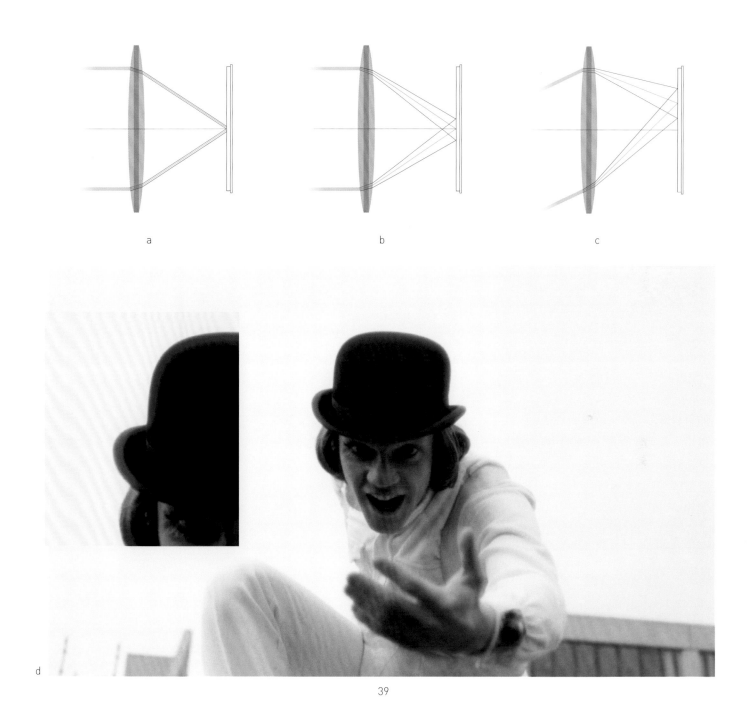

a

b

c

d

39

A Clockwork Orange. Stanley Kubrick, Director; John Alcott, Cinematographer. 1971.

《發條橘子》，導演：史丹利·庫柏力克，攝影指導：約翰·艾考特，1971 年。

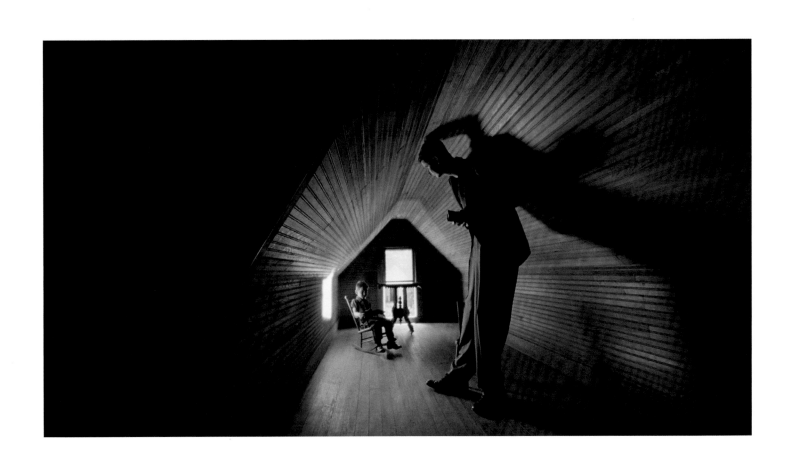

The Tree of Life. Terrence Malick, Director; Emmanuel Lubezki, Cinematographer. 2011
《永生樹》，導演：泰倫斯・馬力克，攝影指導：艾曼紐爾・盧貝茲基，2011 年

空間 ｜ SPACE

透過選擇鏡頭來操控場景的空間感，是相對簡單的。如果焦距與攝影機位置搭配得宜，我們可以改變透視感，讓大空間顯得局促、小空間看起來寬廣，也可以大幅延伸或壓縮拍攝對象之間的相對距離感。然而，在你決定哪個鏡頭用起來最能拍出精心規劃的空間效果時，有許多因素需要考慮，焦距與攝影機位置只是其中兩項。空間的獨特性質，以及你選的鏡頭會如何影響此空間，這兩者同樣重要，因為擴展或壓縮透視感會影響到場景中所有實體的樣貌。這個空間的建築是否有很多引導線（自然或人為的特徵，會引導視線到景框中某個區域），能讓透視的壓縮或擴展變得鮮明？或是說此場景別無特色，所以你需要極短或極長的焦距，才能讓觀眾注意到你規劃設計的空間效果？在構圖中，背景是否扮演重要角色？你使用的焦距是否能包含或排除重要的環境細節？空間中是否有角色移動，如果有，鏡頭焦距會如何影響他們在畫面上的速度，以及他們在環境中的相對比例？為了你要的構圖取景方式而決定焦距之後，空間中是否有足夠的空位可以擺放攝影機？你得要理解怎麼使用焦距與攝影機位置來拍出特定樣貌，以及該畫面的技術要求與視覺特質，但除此之外，還必須考量戲劇脈絡。某個特定焦距會如何影響角色之間或是角色與周遭重要事物之間的距離感？你安排好的透視效果是否反映或牴觸角色在戲劇裡的關係？此視覺效果是否

適合整部電影的戲劇結構與影像系統？是否支持故事的視覺風格與主題？這個空間是否稍後會在極度不同的戲劇情境中再度登場？如果會的話，目前的空間樣貌會如何預告或說明後來的樣子？在我們決定如何操控空間感之前，也必須考量電影調性（在戲劇層面上一致的視覺策略）與角色心理這兩個重要因素。

泰倫斯·馬力克的哲思之作《永生樹》，以思考生命意義為主題，在一系列簡短片段呈現從孩子的觀點探索世界會感受到的驚喜，展示了嫻熟精純的廣角鏡頭手法。這類廣角鏡頭所創造的光學變形與透視擴展，是用來模擬童年的主觀感受，許多低角度的畫面構圖經常讓成人看起來比現實中更巨大。廣角鏡頭也用在刻劃特殊、夢幻的意象，讓人想起童年記憶那種時而朦朧、不合邏輯的本質。這些畫面刻意不包含具體的敘事意涵，以便與觀眾建立更緊密、更具象徵性與感性的關係。以左頁的畫面為例，這是一個孩子跟一個高到荒謬的男人所在的超現實場景，超廣角鏡頭大幅擴展了閣樓的深度與高度，房間看起來像洞穴般巨大，讓坐在椅子上的孩子顯得渺小，他與高個子的距離變得更遠、身高差距更大。牆壁與天花板的眾多引導線，還有高個子拉長的影子，都依精心設計落在景框中光學變形最顯著的區域，再再強化了空間的處理。

The Story of Qiu Ju. Yimou Zhang, Director; Xiaonin Chi, Hongyi Lu, Xiaoquin Yu, Cinematographer. 1992

《秋菊打官司》，導演：張藝謀，攝影指導：池小寧、盧宏義、于小群，1992 年

▌▘ 局促 ▗▌ confinement ▐▖

焦距特別長的望遠鏡頭可以展現極為壓縮的透視感,即使是
廣大的開放空間也能顯得擁擠局促,但還有其他的因素可以
強化或減弱這個效果。比方說,把最能強化壓縮程度的精準
攝影機角度(又稱「甜蜜點」)納入考慮也很重要。正因如此,
以下兩點至關重要:一是理解場景的特殊視覺特質,二是根
據故事的戲劇效果需求,掌握什麼樣的焦距與攝影機位置有
助於操控空間感。在嘗試拍出扁平透視感的畫面時,新手影
像工作者常犯的錯誤,是毫不考慮空間的視覺特質,想都不
想就選擇最大程度的壓縮。成效更佳的方法,是在尋找能夠
支持敘事脈絡的景框構圖時,先用一系列焦距與攝影機位置
的組合來進行實驗,評估不同透視感壓縮程度的效果。有時
候,充滿表現力、能夠精彩烘托出戲劇性時刻的鏡頭,與追
求個人風格但過度誇張且無意義的影像之間,差距只在一個
小小的調整。

在張藝謀導演的《秋菊打官司》,整部片都可以看到望遠鏡
頭壓縮的鮮明特色。我們的視角跟著主角秋菊(鞏俐飾演),
她是懷孕的農村婦女。村長在一場爭執中攻擊她丈夫之後,
她踏上旅程前往省會向政府官員討公道。她在過度擁擠的大
城市裡的經歷,是使用長焦距望遠鏡頭來拍攝,劇組多次留
心不讓路人發現攝影機與工作人員,好為秋菊討公道的過程

增添紀錄片的質感。在找尋過夜地點時,她發現城市裡大多
數旅館都太貴了,最後她來到城裡最便宜的旅社,工作人員
帶她去看這裡寒酸的房間。鞏俐檢視房間(左頁)的鏡頭是
精彩的案例,讓我們看到所有能操控空間感的元素都統整得
無懈可擊,包含場景的視覺特徵、攝影機的距離與角度、審
慎思考過的構圖、創造深景深的光圈設定以及謹慎選擇能做
出最佳望遠壓縮效果的焦距。精準的攝影機位置強化了 z 軸
的高度壓縮,讓那一排房間看起來非常擁擠,所以當秋菊被
帶進其中一間察看時,觀眾不需要看到房內的樣子,就能明
白裡面有多小。如果攝影機擺在稍左或稍右的位置,空間壓
縮的效果就不會如此強烈,因為畫面裡房間之間的距離會擴
展(看起來比較不擠),或是太過壓縮(視覺上房間都融合
在一起,很難看出來到底有多少間)。同樣地,深景深讓所
有的房間都銳利有焦,強調出數量,因此突顯出房間有多狹
窄。考量到這個場景的特色,只有以此特定方式結合焦距、
攝影機位置與光圈,才能夠創造出敘事上如此強而有力的鏡
頭。

The Good, the Bad and the Ugly. Sergio Leone, Director; Tonino Delli Colli, Cinematographer. 1966
《黃昏三鏢客》，導演：塞吉歐·李昂尼，攝影指導：湯尼諾·戴里·柯利，1966 年

廣角鏡頭在 x 軸與 y 軸有寬敞的視野，在 z 軸也有擴展的透視感。要展現室內外空間有多寬廣，或甚至想要更強化廣闊感的話，廣角鏡頭是最理想的選擇。這類鏡頭可以極度突顯場景的規模，所以經常用來拍攝確立場景鏡頭，有時候還會再搭配攝影機移動，一步步展露廣袤空間的全部範圍。要進一步強化廣闊感，可以刻意在畫面構圖中放進視覺線索，用相對尺寸來暗示空間深度（相同尺寸的事物，距離越遠看起來越小），或放進鮮明的引導線（建築物、道路或是任何匯聚在消失點的線條），也可以兩個方法併用。運用非常短的焦距，可以將透視擴展和深度放到最大，但離攝影機很近的拍攝對象也會出現明顯的光學變形。避免將拍攝對象放在扭曲最嚴重的區域（主要是景框邊緣），可以盡量減少光學變形。比較小的光圈與超焦距對焦可以創造出最深的景深，這個手法經常用來捕捉盡可能多的場景細節，當觀眾盯著銀幕看時，這也會加強無邊無際的空間感受。

塞吉歐・李昂尼的《黃昏三鏢客》是經典的義大利式西部片，裡面有幾個案例讓我們看到如何用廣角鏡頭來彰顯場景的廣大無垠與原始自然美。三個鏢客最後的決戰是影史經典段落，開場時運用廣角鏡頭的方式出神入化。本片背景是在美國南北戰爭期間的西部，三鏢客是賞金獵人「金髮仔」、傭兵「天使眼」與盜匪「土哥」，他們相互鬥智，想要搶先找到失竊的南方邦聯黃金，價值二十萬美元。金髮仔跟土哥發現寶藏藏在一片墓園的墳墓裡，於是結為盟友，搶在天使眼之前趕到墓園。然而，土哥抵達時相當氣餒，因為他發現那裡範圍極大，看起來有幾千個克難墳墓。影片以戲劇化方式呈現墓園的巨大規模，首先是單人鏡頭，土哥在中景鏡頭裡被墓碑絆倒（左頁左上圖），然後鏡頭跟著他走過一排延伸到遠處的墳墓，（右上圖），接著攝影機升高拍攝超遠景畫面，顯露出場景究竟有多麼廣大（下圖）。其實，廣角鏡頭讓墓園看起來比實際尺寸大上許多（這是為了拍片而搭建的片場），有效地傳達出要找到藏黃金的墳墓有多難。攝影機升高的鏡頭運動，不僅可以更戲劇化地揭露場景，也強調出場景規模宏大，因為攝影機上升讓觀眾看到了更多墳墓，遠遠比攝影機停留在地面、從土哥的視角看到的還要多。塞吉歐・李昂尼在引出重要場景時，經常運用這個招牌手法，而在這場戲裡，此手法也發揮了傳達敘事重點的功能，引導故事走向影史中一場最知名的對峙。

DAY 1 OF DOOMED FRIENDSHIP

Me and Earl and the Dying Girl. Alfonso Gomez-Rejon, Director; Chung-hoon Chung, Cinematographer. 2015
《我們的故事未完待續》，導演：艾方索‧戈梅茲—雷瓊，攝影指導：丁正勳，2015 年

尷尬 awkwardness

鏡頭焦距所創造的透視感壓縮與擴展，可以把角色之間關係的消長呈現在觀眾眼前，揭露出情感的潛文本，而這一點，憑角色的神態或是在真實空間中的位置可能可以，也可能無法展現。這個手法的原理，是把景框中角色彼此間的距離當成感覺親近或疏遠的象徵。比方說，看起來愉快的相遇，可能會因為使用廣角鏡頭擴展了角色之間的空間，而顯得尷尬或對立；看似冷淡的相遇，如果用望遠鏡頭壓縮空間，在同樣距離下可能反而讓觀眾覺得充滿感情或親密。你可以設計好影像系統，讓每類空間操縱各別背負特定的意涵，拍攝時，你甚至可以根據這些意涵及敘事脈絡，逐漸從廣角切換到望遠鏡頭（反之亦可），藉此追蹤一段關係在整部電影裡是變得更接近、更親密，或是變得糟糕。鏡頭構圖對此技巧有重要影響，精心規劃角色在景框中的位置，可以讓電影想傳達的關係動態更明顯或更幽微。舉例來說，當你用廣角鏡頭的透視擴展來呈現兩個角色的齟齬，要是刻意將人物擺放在景框的兩端，會讓兩者間已經很扭曲的距離變得更扭曲；相反地，用望遠鏡頭壓縮空間時，若進一步以取景讓兩人部分重疊，則可以暗示兩人的感情親密。

斯·曼恩飾演）是喜歡製作邪典電影諧仿影片的青少年，他不情願地同意與兒時玩伴瑞秋（奧利薇·亞庫克飾演）碰面，她最近被診斷出白血病。當他前往造訪，顯然兩人都不想跟對方相處，只是在葛雷雙親的敦促才被迫虛與委蛇。雙方相遇的尷尬，透過極度擴展透視展現在畫面中，這是靠一支10mm 廣角鏡頭拍出的成果[ii]，在兩個過肩鏡頭中，廣角鏡誇大了兩人的距離（左頁，右上圖，下圖）。導演成功操控空間感，反映了兩人此時感受到的情感距離。此畫面的前一個鏡頭是高角度鏡頭，確立了臥室的格局與兩人的位置，然後才剪接到過肩鏡頭，而過肩鏡頭會改變房間格局與人物位置，此時的距離感會出現劇烈變化，更強化了廣角鏡頭操控空間感的效果。這是因為高角度鏡頭是設計來盡量減少畫面深度，並告訴觀眾兩個角色的體型一樣大，而過肩鏡頭卻誇大了兩人間的距離，並且把一個角色放在攝影機附近，另一個離比較遠，扭曲兩人的比例。若是沒有那個高角度鏡頭，過肩鏡頭所呈現的不一致空間感就不會如此刺眼，也無法成功表現出兩人當下感覺多麼不舒服。

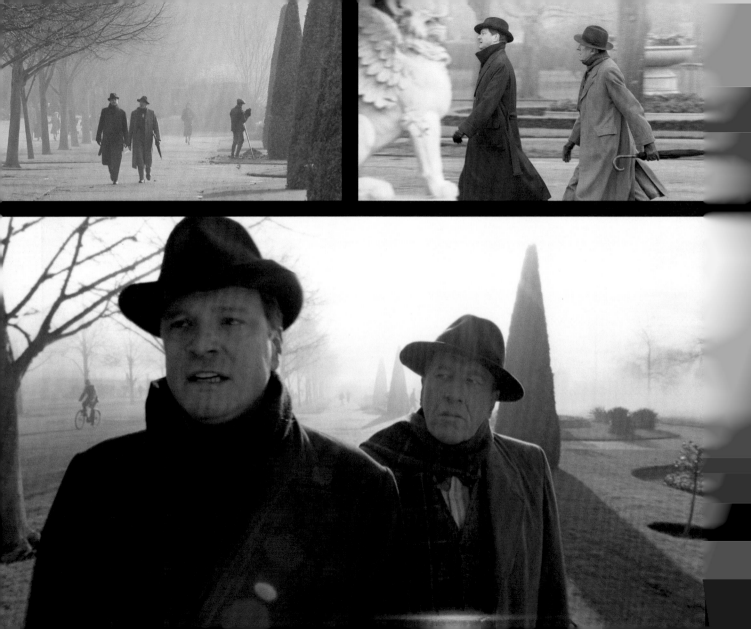

▐▌ 惱怒 ▐▌ exasperation ▐▌

要強化或減弱操控空間感的效果，可用的方法不單只有焦距而已，還可以利用前後兩個畫面的焦距落差。如果同一場戲已經多次用了偏廣角的鏡頭，那麼在關鍵時刻使用超廣角鏡頭來大幅擴展透視感會顯得效果不明顯或意義不明確。但是，如果某場戲的其他畫面都是用標準或望遠鏡頭來拍，突然間切換到廣角鏡頭拍出的畫面，就會大幅增強透視感改變的衝擊。這類操控空間感的手法可以很醒目（大幅改變焦距），或很細微（只改變若干 mm），用來反映一場戲裡面，角色彼此間權力的消長或是整體氛圍，進而以視覺效果強調戲劇節拍。對白或肢體語言也可以傳達戲劇節拍。[9]

湯姆·霍伯的《王者之聲：宣戰時刻》，在關鍵場景中精心運用了焦距改變技巧（本片中還有許多其他運用案例）。獲封約克公爵的亞伯特王子（柯林·佛斯飾演）性格敏感又有無法改善的口吃，他有個不按牌理出牌的語言治療師萊諾·羅格（傑佛瑞·洛許飾演）。當王子得知兄長決定迎娶美國女子，導致自己可能必須登基之後，便為了口吃可能引人嘲笑而焦慮不安。這場戲的前兩個鏡頭（左頁，上方二圖）可見王子解釋自己的處境：「羅格，你有所不知。我王兄迷戀上一個結過兩次婚的女人。她在申請離婚，他決意要娶她。」這段對話出現在遠景與中景鏡頭，以壓縮透視感的望遠鏡

頭拍成，景框中的深度變得扁平。但在王子講出兄長的情人之名「巴爾的摩的華勒絲·辛普森太太」之前，則改用廣角鏡頭拍攝更靠近角色的畫面（下圖）。突如其來的焦距變化很突兀，並非只因為拍攝尺寸改變了（從中遠景切換到中景特寫），也不僅是角度改變了（從側面改成正面拍攝），更是因為兩個完全不同型態的空間變形剪接在一起（前一個鏡頭壓縮 z 軸距離，下一個卻擴展），產生了鮮明的視覺差異。這個技巧之所以能產生效果，是憑藉戲劇脈絡與精準的時間點（就在王子講出陷他於困境的禍首姓名之前）。雖然這場戲一開始，他顯然就已經很不悅，但是在視覺風格大幅變化的時刻，才完整揭露出他憤怒與惱火的程度，彷彿在說出女子姓名的那一刻，王子對周遭世界的認知突然劇烈改變。此外，王子與羅格的關係動態原本已確立，此時也隨著焦距改變而出現變化：在前兩個鏡頭，望遠鏡頭的扁平化效果讓兩人看起來大小相近，反映出兩人雖然階級不同卻發展出友誼。然而，在切換到廣角鏡頭、構圖範圍縮小時，羅格突然間看起來變得相當小且非常遠，這具體顯現了當王子提醒他兩人身分地位有別時，兩人之間浮現的鴻溝。

9. 編註：戲劇節拍，意指劇本分段的單位，節拍之間角色會經歷事件，心態或想法產生變化。

The Program. Stephen Frears, Director; Danny Cohen, Cinematographer. 2015
《是誰在造神？》，導演：史蒂芬・佛瑞爾斯，攝影指導：丹尼・柯恩，2015 年

┃▶ 連結 ┃▪ connection ┃▪

在透過行動或對話明確揭露角色間的特殊關係之前，有幾種技巧可以先行暗示，其中一種是在前後相連的鏡頭裡改變角色之間顯露出來的相對距離，但除此之外，一切看起來都沒變。這個手法需要突然改變攝影機位置與焦距，以產生類似跳接（一種剪接技巧）的效果，並加上構圖、對焦與其他用來讓視覺差異顯得醒目甚至刺眼的因素。比方說，從廣角鏡頭拍攝的畫面切換到望遠鏡頭，如果前者景深淺，後者景深長，就可以大幅強化剪接的衝擊；或是在設計角色的位置時，讓其中一人遵守構圖的三分法則，另一人則忽視此原則。只要兩個鏡頭的整體構圖夠像，剪接的時間點也夠近，觀眾就會很容易注意到兩者的差異。

史蒂芬‧佛瑞爾斯的傳記電影《是誰在造神？》講述世界級自行車選手藍斯‧阿姆斯壯職業生涯興衰的過程。其中有精彩案例，讓我們看到前後鏡頭焦距的大幅改變，再加上焦點與構圖選擇，如何暗示一群角色之間的特殊關係。阿姆斯壯在一場記者會中駁斥媒體指控他使用禁藥，並抨擊報導他涉嫌作弊的記者大衛‧沃許（克里斯‧奧多德飾演）。在這一刻，沃許的胸上特寫是用廣角鏡頭拍攝，背景納入了大半個記者會現場，也大幅擴展了 z 軸的距離，讓周遭的記者與他的距離彷彿比實際更遠。短焦距也稍微扭曲了沃許的五官，

因為要拍這樣的鏡位就必須把攝影機放到離角色很近的地方，傾斜的角度暗示事情不太對勁，深景深讓每個人都有焦，突顯出他們對於阿姆斯壯激烈陳詞的反應，讓氣氛顯得更加難堪（左頁上圖）。以上這些選擇都成功地將沃許的難堪以及他感受到的同儕排擠顯現出來。然而，當阿姆斯壯提及沃許的同業也證明他的報導沒有可信度時，畫面剪接到視覺風格完全不同的鏡頭。廣角鏡頭換成望遠鏡頭，壓縮透視感讓一切似乎離他近多了，淺景深讓記者會場大部分變得模糊（下圖）。這個鏡頭的景深很淺，只讓沃許身後兩人（克里斯‧拉金與馬汀‧利特爾飾演）有焦，鏡頭不再傾斜，而是完美水平。角色之間的空間關係產生巨大改變，以及阿姆斯壯發表聲明的這一幕的整體視覺風格，讓觀眾明白沃許身後這兩名記者就是聲明中提到的同業人士。下一場戲確認了此身分連結，這兩人告知沃許，在阿姆斯壯的團隊施壓之下，沃許已經被逐出自行車環法公開賽的記者團。

The Return. Andrey Zvyagintsev, Director; Mikhail Krichman, Cinematographer. 2003
《歸鄉》，導演：安德烈·薩金塞夫，攝影指導：米凱·克里曼，2003 年

▐▌ 混亂 ▐▌ bewilderment ▐▌

當你要拍出明顯有光學變形的影像時，使用廣角鏡頭的次數會比望遠鏡頭更多。比起長焦距望遠鏡頭的枕狀變形，短焦距的桶狀變形在視覺上更為極端。長焦距望遠鏡頭還有個缺點：為了拍出壓縮效果，攝影機與拍攝對象需相隔遙遠，因此很難（甚至無法）在狹隘的空間裡使用。但是長焦距的扁平化效果可以創造出視覺衝擊不下於廣角桶狀變形的影像風格，尤其是在望遠鏡頭不常使用的環境裡，例如在擁擠的室內場景拍中遠景或遠景。正如其他利用前後鏡頭焦距大幅變動的技巧（例如前一節探討的氛圍改變），如果前後的畫面是用標準或廣角鏡頭拍攝，那麼望遠鏡頭壓縮 z 軸距離所帶來的衝擊就會更加增強，因為如此剪接會突顯空間透視感的突然變化。

運用此一技巧的顯著案例，是安德烈·薩金塞夫的處女作《歸鄉》，空間透視技巧把強烈的情緒反應具體展現在觀眾眼前。在一場關鍵的戲裡，青少年安德烈（弗拉基米爾·加林飾演）與伊凡（伊凡·杜布朗拉沃夫飾演）兩兄弟在父親（康斯坦丁·拉朗尼柯飾演）不告而別十二年之後首度看到他。電影

鏡頭拍攝（上左、上右），因此更強化了隨後出現的透視壓縮。精心設計的場面調度也把視覺衝擊放到最大，突顯了極度扁平化的效果，例如運用單色系的配色，使父親的身體在構圖中與其他事物區分開來。又如攝影機上升以強化前縮透視法的效果（如果攝影機位置往下降一些，雙腳就會擋住身體的大部分；如果升得更高一些，前縮透視看起來就不會如此明顯）。上述這些元素都是設計來將男孩們看到父親突然出現的混亂心理狀態視覺化，鏡頭以特殊而令人不安的方式呈現父親：肢體姿勢經過精心擺布，暗示此人死氣沉沉，而蓋住他的床單看起來則像裹屍布（事實上，這個鏡頭費盡心思重現義大利文藝復興時期畫家曼帖那的名作《哀悼死去的基督》，這幅畫可能是藝術史上最著名的前縮透視法範例）。另一個增加畫面視覺衝擊但較不顯眼的面向是這一幕的環境。一個望遠鏡頭若焦距能做出此等透視壓縮，視野會非常窄，所以攝影機必須與拍攝對象相隔甚遠才能拍攝遠景，一般並不會用在空間受限的室內場景。因此，縱使觀眾可能熟悉透視壓縮，卻很少看到這種效果出現在這樣（看起來）狹小的室內環境，進一步強化了這一刻的衝擊與怪誕。

▌▐ 潛文本 ▐▌ subtext ▐▐

透視感壓縮與擴展，可以把角色的主觀情感與環境的關聯化為具體視覺，揭露身處的空間讓他們產生什麼感覺。一旦加上精心地選擇的美術設計、打光、構圖、景深等，甚至再納入演員的動作或表演，你所選擇的焦距就可以讓一個空間感覺或嚴酷，或宜人；或幽閉恐怖，或舒緩平靜；或壓迫，或令人自在。空間感操控可以很明顯，方法是運用極短或極長的焦距；但也可以很細膩，方法是焦距稍微偏離標準鏡頭一點，讓觀眾只是感覺到，而不會注意到。當我們為了操控空間而扭曲透視感，手法維持一致尤其重要，如此一來敘事意義才會清晰。比方說，如果有計畫地使用廣角鏡頭來表達角色在某空間裡感覺脆弱，那麼在拍攝讓角色感覺安全的空間時，就應該避免短焦距。雖然大多數觀眾不會有意識地覺察到導演操控了空間感（尤其是手法細膩時），但他們會內化視覺手法所帶來的心理或情感意涵。

導演馬克·羅曼諾在《不速之客》中，將此原則運用得淋漓盡致。故事講述一個寂寞的中年相片沖印師賽·巴利西（羅賓·威廉斯飾演），他在超市裡沖印了約金一家的照片之後，病態地迷上這家人。他發現威爾·約金背著妻子偷腥，這段不倫戀可能會摧毀他幻想中約金家美好的家庭生活，所以他決定出手干涉，顯露出偏執的黑暗本性。巴利西大多待在三種環境裡：他工作的超市、公寓與他祕密潛入的約金家。羅曼諾表示，這三個場景的空間感都經過操控，以反映巴利西與環境的情感關聯，美術設計與燈光的選擇也增強了效果。[iii]超市主要是用廣角鏡頭拍攝，擴展的透視感創造了扭曲的空間深度，呈現出一個廣闊、自由的環境，與他的公寓形成強烈對比。公寓大多是以望遠鏡頭拍攝，景框內的深度變得扁平，空間感覺局限而有壓迫感。在相同的邏輯下，巴利西對超市懷抱著深厚感情，因為雖然他不善社交，但這裡是唯一一個讓他有點權威、稍微施展能力的地方（左頁上圖）。相對地，當他出現在公寓時，行為舉止顯得沒有感情且麻木（左下）。約金家的房子是用標準鏡頭拍攝，沒有超市與公寓場景那樣顯著的透視變形。此視覺風格反映出巴利西對他們家的感覺，是理想化、「跟照片一樣完美」的幻想，再加上溫暖色調與打光，讓這裡看起來溫馨舒適（右下）。重要的是，我們要注意這三種焦距暗示的情感狀態並非絕對：用望遠鏡頭拍攝一個空間，並不必然傳達孤獨或沮喪。事實是，任何鏡頭技巧傳達的意義，都是由鏡頭技巧、敘事脈絡與場面調度三者的協同作用來決定。

The Descent. Neil Marshall, Director; Sam McCurdy, Cinematographer. 2005
《深入絕地》，導演：尼爾・馬歇爾，攝影指導：山姆・麥克迪，2005 年

恐懼　apprehension

利用鏡頭改變觀眾對空間的期待與認知，其中最炫技的手法就是推軌變焦。這種鏡頭技巧是拉遠或拉近攝影機與拍攝對象的距離，同時間將變焦鏡頭從望遠端調整至廣角端（或相反），使拍攝對象的大小維持一致。即便攝影機和拍攝對象看起來似乎都沒動，最後拍出的影像中，背景透視會被壓縮或擴展。改變焦距與推軌運動的操作可以漸進細膩，也可以迅速鮮明，一切端看效果需要多醒目。如果需要非常搶眼或個人風格明顯的效果，必須選用高變焦比的鏡頭，也要有足夠空間讓攝影機推軌。背景擁有夠多視覺細節（例如交疊的平面或是讓人可以感知到相對尺寸的深度線索等）也很重要，這樣透視感改變才會更引人注意。攝影機推軌使我們必須追焦才能保持拍攝對象有焦，在景深淺而攝影機離拍攝對象好幾公尺遠時，追焦會很棘手。此外，變焦環轉動的速度必須配合推軌的速度，這樣才能在鏡頭拍攝的時間內維持拍攝對象大小一致。因為涉及如此多因素，這個鏡頭既耗時，拍攝難度也高，但也可以成為強烈的視覺宣言，突顯極端的情緒反應，尤其是在角色靈光一閃或被特別驚人的事件嚇到時。

尼爾·馬歇爾導演的《深入絕地》講述六個女人在探索洞窟系統時迷路，成為人形食人魔的獵物。在醫院場景中，導演高明地運用了推軌變焦技巧：莎拉（薛娜·麥當勞飾演）從一場可怕的車禍中倖存醒來，還不知道女兒已經死於車禍。她漫無目的地走在空蕩蕩走廊呼喚女兒時，突然間注意到遠端的燈光開始熄滅，黑暗開始吞噬走廊並且快速往她推進。這一刻，推軌變焦（左頁）顯示她對此超現實事件的震驚反應，她身後的走廊看起來正快速往後退，這是因為攝影機快速往她推軌，同時鏡頭從望遠端調整到廣角端。她驚慌地拚命想要逃離步步進逼的黑暗，突然間，走廊再度恢復明亮，布滿醫院員工與病人，一個朋友通知莎拉她女兒已經死於車禍。有趣的是，因為觀眾能理解她在走廊看見幻覺的部分原因是身體狀況不佳，所以極度風格化的推軌變焦在敘事上顯得合理，展現出當下她在生理上及心理上所感受到的恐懼，而不僅僅是花俏的視覺效果，與故事脫節。

▐▶ 暴怒 ▐◀ rage ▐▂

說到鏡頭技巧如何有效地傳遞訊息，雖然場景的敘事脈絡扮演了重要角色，但發生在其他場景的事情也同樣影響了觀眾如何詮釋現在這場戲。在鏡頭技巧出現的場景敘事脈絡不清楚或模稜兩可的時候，更是如此。舉例而言，推軌變焦技巧常用來呈現角色對場景內特定事件極端的生理、情緒或心理反應，觀眾可以看出直接的「因果」關係。譬如前一節《深入絕地》的例子，顯然角色是對她（與觀眾）看到的幻覺產生反應，所以推軌變焦的目的很清楚，就是要讓觀眾看見那一刻她感受到的恐懼。然而，導演也有可能在某個場景中使用推軌變焦，當下卻沒有明確原因，反而由前面或後面事件的敘事脈絡提供解釋。在這些案例中，推軌變焦不是用來表現角色對某事或某人的直接反應，而是先在敘事中的某一刻先確立角色特質，再以更抽象的方式呈現此特質。

在導演強納森・葛雷瑟風格強烈的新黑色電影《性感野獸》，就有此種推軌變焦的絕佳運用案例。故事的主人翁蓋爾住在西班牙，是金盆洗手的罪犯，唐（班・金斯利飾演）則是有反社會人格的幫派打手，奉命來招募蓋爾重出江湖搶劫，蓋爾因此飽受身心折磨。蓋爾指控唐愛上自己的女友，並以搶劫案為藉口橫刀奪愛，唐暴怒之下突然決定飛回倫敦。在稍後的場景中，觀眾看到他站在登機門等候區，餘怒未消（左

頁）。這時推軌變焦逐漸讓畫面背景看起來離他越來越近，而他在景框中的大小不變（作法是將攝影機推軌拉遠，同時將變焦鏡頭從廣角焦段調整為望遠焦段）。在推軌變焦的過程中，唐的姿態看起來越來越憤怒，彷彿正在壓抑失控的怒火，隨時都會爆炸。在某個時間點，他甚至直直瞪著攝影機（中、下圖），似乎因為個人空間遭入侵而轉頭與觀眾對峙。然而在這場戲裡，沒有事物能解釋為何要使用如此風格化的推軌變焦技巧——唐沒跟任何人互動，似乎也不是對周遭事物作出反應。在下一場戲，他上了飛機，仍然決意要回倫敦，但是卻為了香菸與空服員爭吵而被趕下機，回程他再度面對蓋爾。雖說在運用推軌變焦的場景裡並沒有清楚的敘事脈絡解釋使用原因，但前後的場景提供了敘事脈絡，清楚展現唐的個性喜怒無常，對周遭的人不僅動輒言語羞辱，甚至暴力相向。這讓登機門場景的風格化效果顯然源自他毫無來由的發怒，而不僅是電影創作者的美學選擇。

Harold and Maude. Hal Ashby, Director; John A. Alonzo, Cinematographer. 1971
《哈洛與茉德》，導演：哈爾·亞西比，攝影指導：約翰·阿隆索，1971 年

‖‧ 譬喻 ‧‖ allegory ‖

變焦鏡頭的多重焦距可以拓展或限縮畫面的視野,在一個鏡頭之內開展或隱藏空間。在景框內改變視覺資訊量,能夠以引人注目的方式陳述空間的本質或角色與環境的關係。在一個連續鏡頭內變焦,可以在敘事上產生強大效果的原因之一,是此手法不僅可以改變視野,還由於視覺透視感會立即受到影響,因此也會改變觀眾對場景物理性質的認知。比方說,當焦距從望遠端改為廣角端,露出某個空間時,透視變形會從壓縮轉為深遠。此效果的幅度可以極大也可細微,取決於鏡頭的變焦比高低、運用了多少變焦幅度,還有變動的速度。透視感的動態變化改變了空間、構圖與尺寸比例的關係,可以表現出場景調性或情緒的轉變,以及角色彼此之間或與環境之間的關係改變,同時保持空間與時間連貫一致。變焦擁有獨特的視覺特質,所以使用過度會讓觀眾分心,應該保留到故事有特別意義的時刻再做出戲劇化的宣示。

在哈爾·亞西比的《哈洛與茉德》中,有個感人段落就有令人難忘的變焦案例。這部片講述一個難以置信的愛情故事:主角哈洛(巴德·寇特飾演)是對死亡著迷的虛無青少年,茉德(露絲·高登飾演)則是有特殊人生觀的八旬老婦。漫步於雛菊花海的時候,哈洛告訴茉德他想要轉生當雛菊,因為「它們都一模一樣」,顯露出他相信自己的人生多麼沒有意義與無足輕重。但茉德指出其實這些花都有微小的差異,告訴他:「哈洛,聽著,我相信這個世界上大多數的憂傷,都是源於這樣的人(指著手裡的花)竟然允許自己被當成那樣的人(指著花海)。」(左頁,左上)當她這麼說時,電影切換至廣角鏡頭,揭露出兩人不再被花海環繞,而是坐在軍人公墓裡,周遭都是白色墓碑與草地,配色與前一個雛菊花海的鏡頭相仿(右上)。當焦距逐漸從望遠端轉為廣角端(左下),視野逐漸開展,露出廣袤得驚人的墓園,和背後代表的無數死亡。鏡頭拉開的同時,這個段落的調性改變了,從兩個相近靈魂的親密交流,轉為以譬喻來呈現茉德的真知灼見中所蘊含的嚴苛、普世真理。變焦鏡頭來到最廣角時(右下),透視變形與最大景深讓數以千計的墓碑看起來像相同物體整齊排列出來的無趣圖樣,強化了此畫面的潛在主題。最後,這個鏡頭以令人難以承受的傷感,讓觀眾透過視覺理解茉德所說的話:面對幾無二致的眾生時,個體性有多麼重要。

Stand by Me. Rob Reiner, Director; Thomas Del Ruth, Cinematographer. 1986

《站在我這邊》，導演，羅勃·雷納，攝影指導，湯瑪斯·戴·魯斯，1986 年

▕▌ 災難 ▕▌ peril ▕▌

超長焦距造成的空間壓縮，能創造出前景與背景貼近的畫面，這是人類肉眼所無法看到的。如果出於技術、後勤或安全理由，前景與背景的視覺元素不能離得很近，可是又得在畫面上看起來很接近，這種空間感操控技巧就能奏效。如果鏡頭裡有移動中的物體，沿著 z 軸的移動速度會降低多少，與鏡頭焦距有直接的等比例關係。透視感壓縮的程度與鏡頭焦距的關係也是如此：焦距越長，畫面越扁平，但因為視野大幅變窄、放大效果增大，所以攝影機也得離前景與背景的拍攝對象更遠。如果有足夠的空間，長焦距望遠鏡頭可以讓相距百公尺以上的拍攝對象，看起來幾乎像疊在一起。毫不意外，在追逐場景的關鍵時刻，這種技巧常會用來增添戲劇性、張力與危險感，讓背景的某樣東西突然看起來比稍早畫面所確立的距離更近，暗示它正在接近或即將追上前景的拍攝對象。使用深景深可以強化此技巧的效果，因為深景深讓背景與前景視覺元素同時有焦，增強了兩者相距很近的幻象。

羅勃・雷納的《站在我這邊》講述一個作家回憶童年與朋友踏上旅程，去尋找被火車撞死的男孩屍體。在電影一幕令人難忘的場景中，導演將此技巧發揮到淋漓盡致。旅途中當男孩走過棧橋時，維恩（傑瑞・奧康奈爾飾演）害怕會摔進鐵軌枕木間的空隙而落後大家，此時高弟（威爾・惠頓飾演）

發現火車正朝他們開來（左頁，左上圖），他們被迫快跑過橋才能保全性命（右上）。這一幕是以極度壓縮透視感拍攝的中景鏡頭，火車看起來彷彿距離他們不到五六公尺，遠比前一個鏡頭（下圖）所顯現的距離近多了。真實的狀況是，火車離演員還遠得很，但是用來拍這個畫面的超長焦距鏡頭（600mm 望遠鏡頭 [iv]），不僅創造出幻象讓觀眾相信火車很接近，也讓孩子全力奔跑卻看起來像是沒前進多少距離，從而增添緊張與懸疑感。此鏡頭技巧成功地創造一個印象：如果男孩慢下來、絆倒或稍有猶豫，就一定會被火車輾過，他們的處境多了一種大難臨頭的感覺。有趣的是，此鏡頭運用的空間與動作操控，也可以理解為高弟**感覺**火車有多近的主觀視覺感受，所以並非真實展現那一刻的距離。此外，因為後來觀眾會得知整個故事都是長大成為名作家的高弟所寫，所以也有可能觀眾看到的不是事件的忠實回憶，而是他刻意加油添醋好讓故事更扣人心弦。

Ran. Akira Kurosawa, Director; Asakazu Nakai, Takao Saitô, Shôji Ueda, Cinematographers. 1985
《亂》，導演‧黑澤明，攝影指導‧中井朝一、齋藤孝雄、上田正治，1985 年

秩序 order

導演黑澤明的電影以構圖富有美感與表現力而聞名。他年輕時念美術學院,觀眾可以在他彷彿畫家作畫的視覺風格中欣賞到當時發展出的美學。然而,從傑作《七武士》(1954)開始,他的電影視覺風格產生重大進化,並在史詩作品《影武者》(1980)與《亂》中達到極致。從《七武士》開始,黑澤明發展出使用多台攝影機(同時拍攝遠景與近景)的風格,而且大多用望遠鏡頭,而非標準或廣角鏡頭。當他改用較長的焦距,他也依照這類鏡頭的光學性質量身設計了多元且精細的視覺語言,並且與他電影中反覆出現的主題緊密交織。在黑澤明晚期生涯中,望遠鏡頭實際上就是他眼中的標準鏡頭。

在《亂》(在日文中是「混亂」之意)中,幾乎可以看盡黑澤明為望遠鏡頭而研發的所有技巧。《亂》改編自莎劇《李爾王》,背景設在戰國時代的日本,一文字秀虎(仲代達矢飾演)是年老的藩主,透過無情的暴力來獲得權力,他決定退位,將王國分給三個兒子,但仍保留自己的頭銜,只讓其中一個兒子主政。但是,他希望和平移轉權力的希望卻破滅了,原因是他的兩個兒子為了控制氏族而開始布下陰謀對付父親與其他兄弟,全劇最後以悲劇收場,其中的宿命痛切與戲劇性不亞於《李爾王》。全片中,黑澤明經常使用望遠鏡頭的扁平化效果,攝影機通常靜止不動,場面調度讓人想起傳統日本戲劇,以上三個元素成功反映出嚴明的階級,以及僵化且儀式化的文化,而這一切都在一文字秀虎退位之後導致劇烈的鬥爭。舉例來說,具有表現力的構圖經常增強透視感壓縮效果,譬如在一文字秀虎宣布退位(左頁左上圖)的這個鏡頭中,望遠鏡頭所需的長距離讓眾人看起來幾乎一樣大,如此便不必使用其他鏡頭技巧來讓人物尺寸形成對比,以此展現人群中的權力動態(高低角度與希區考克法則等等)。黑澤明的手法是,在 y 軸上排列角色,一文字秀虎在頂端,接下來是兒子們,然後是地位比他們低的將領,景框底下是較低階的武士。後來,當一文字秀虎離開被敵軍包圍的起火城堡(左下),望遠鏡頭的扁平化效果也同時突顯了空間深度中的每一道平面,像畫家般組合視覺元素,成功展現了一文字秀虎的劫難。在一些場景中,望遠鏡頭壓縮也與角色走位跟構圖結合,強調了畫面的扁平,這手法讓人聯想到舞台劇,廣角鏡頭突顯出神似日本能劇(一文字秀虎面具般的化妝與表演顯然也與能劇有關)極簡主義美學的肢體語言,楓之方(原田美枝子飾演)面對次郎(陰謀篡位的兒子之一,根津甚八飾演)的場景便是如此。

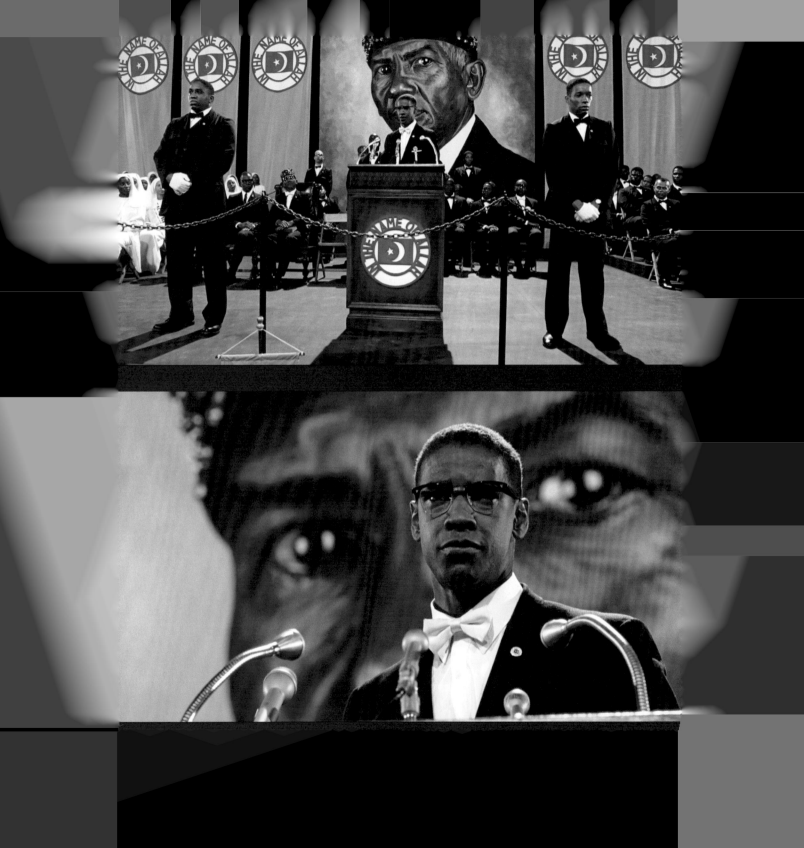

象徵 symbolism

要拍出構圖精準的鏡頭，最重要的元素是攝影機位置與焦距。在「象徵性」鏡頭中（之所以這麼稱呼，是因為它可以在單一畫面中讓觀眾看見影片主題、潛文本或核心意念），安排視覺元素的目的是傳達曲折隱晦的意義，而非表面上的意思。拍攝象徵性鏡頭時，攝影機位置與焦距尤其重要，如此才能精準調整景框中所有東西的大小、位置、相對遠近。在技術上，安排視覺元素並不困難，可以單純到只把攝影機擺放在某個位置，好讓前景與背景的特定區域能在景框中形成有意義的構圖，同時加上可以創造視野與透視感的焦距，以排除不想要的視覺「雜音」。然而，將視覺關係概念化以呈現特定意念，卻可能極具挑戰性，因為最後拍出的影像應該要能讓觀眾輕易理解表面意義與象徵意義。

史派克·李導演的《黑潮麥爾坎》，是關於麥爾坎這位非裔美籍民權鬥士的傳記電影，其中有些象徵性鏡頭反映了個人與精神上的成長，以及他與形塑他意識形態跟政治立場的關鍵人物之間起伏不定的關係。最顯著的例子是麥爾坎（丹佐·華盛頓飾演）在黑人穆斯林組織「伊斯蘭國度」集會上演講的場景，他頌讚精神導師以利亞·穆罕默德（艾爾·弗利曼飾演）的智慧，穆罕默德也是此組織的宗教與政治領導者。故事發展到這裡，麥爾坎與穆罕默德及伊斯蘭國度的關係達

到頂點，他證明了自己的價值，而且因為他那流利、充滿個人魅力又充滿熱情的演說而迅速竄起、聲名遠播。這個階段他與穆罕默德的關係反映在一系列象徵性鏡頭，畫面中背景與前景的元素經過精心安排，以創造出象徵性的意義。在其中一個鏡頭，攝影機放在精準的高度，搭配一支相對上屬於標準焦距的鏡頭，讓麥爾坎看起來似乎就站在背景中穆罕默德大幅肖像的嘴巴前面（左頁，上圖）。此強而有力的畫面安排象徵性地呈現出麥爾坎是穆罕默德的傳聲筒，他很自傲能擔任這個角色，但這無法代表他對民權運動的所有貢獻或是能發揮的潛力。在這一幕稍後，攝影機放在比較低的角度，搭配比較長焦距的鏡頭，壓縮了透視感，讓穆罕默德的畫像看起來比前一個畫面近多了（下圖）。望遠鏡頭較窄的視野也排除了次要視覺資訊（舞台上的人們，甚至這個活動的來龍去脈），讓戲劇張力與焦點只留在麥爾坎與穆罕默德兩人身上。在這個鏡頭裡，麥爾坎的位置就在穆罕默德的雙眼之間，猶如穆罕默德正在嚴密監看他的行動。這個構圖不僅成功在視覺上呈現了穆罕默德對麥爾坎的巨大影響，也傳達了穆罕默德高調張揚的形象，而這最終造成了兩人意識形態的決裂，導致麥爾坎脫離伊斯蘭國度。

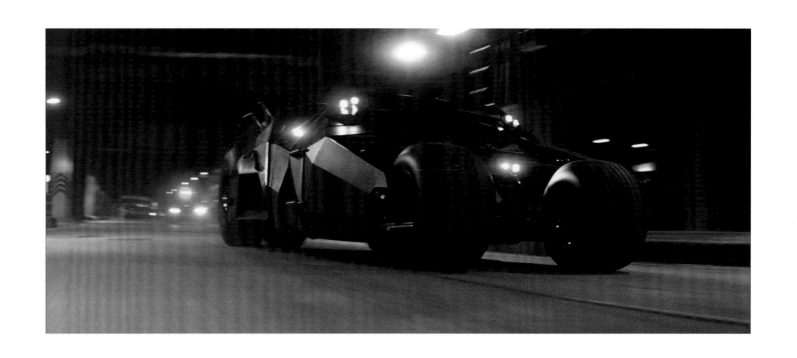

Batman Begins. Christopher Nolan, Director; Wally Pfister, Cinematographer. 2005
《蝙蝠俠：開戰時刻》，導演：克里斯多福・諾蘭，攝影指導：瓦利・費思特，2005 年

移動 MOVEMENT

在焦距的兩端，廣角與望遠鏡頭可以用四種基本模式改變拍攝對象在畫面上的速度。廣角鏡頭可以加速景框 z 軸上的動作，因為透視感擴展了，往攝影機遠離或靠近的拍攝對象看起來移動了比實際上更長的距離。相反地，廣角鏡頭會讓景框 x 軸上的動作看起來比實際速度慢，因為這類鏡頭使拍攝對象的背景看起來比較遠，讓觀眾留下移動距離比較短的印象。另一方面，望遠鏡頭產生的透視感壓縮，讓拍攝對象在景框 z 軸上的前後移動速度看似較慢，因為他們在景框中的大小看來相對缺乏變化，所以似乎沒移動多少距離。在 x 軸上則有相反的效果，看起來速度較快，因為望遠鏡頭視野窄，透視感壓縮讓移動中的拍攝對象身後背景快速掠過景框，帶來迅速的視覺印象。

倘若移動攝影機或是在拍攝中改變焦距（使用變焦鏡頭），還可以再增強或減弱上述速度扭曲效果，創造出多種動態變化，傳達複雜的敘事意義。無論是否移動攝影機，使用這類技巧的常見作法，是交錯運用廣角與望遠鏡頭來加快與放慢拍攝對象在畫面中的速度，以便創造出更大的視覺衝擊與更動感的節奏，這是只用單一種速度操控技巧所無法做出的效果。除了看起來能在物理或客觀的層面上改變移動速度，這些技巧也可以用來揭露角色在心理、主觀上對移動速度快慢

的感受（有可能與實際速度不同）。

《蝙蝠俠：開戰時刻》是克里斯多福‧諾蘭重啟蝙蝠俠系列的首部曲，他為超級英雄電影類型開啟了有血有淚、較為寫實的創作路線。他設想在真實世界中富豪戴上面具蛻變為俠客的前因後果，並將這些故事元素整合到電影裡。諾蘭寫實派的創作方法，包括他使用真實特效遠多於電腦動畫，於是大多數的動作場景都是在真實場景實際拍攝。在其中一個緊張刺激的飛車追逐段落，他運用廣角與望遠鏡頭來操控速度感，除了傳達出客觀上速度的變化，也表現出角色對這些改變的主觀感受。在一場戲裡，蝙蝠俠從稻草人手中救出心愛的瑞秋，但她遭到這個惡棍施放幻覺毒氣，蝙蝠俠飆車去取解藥，同時還得閃躲緊追在後的多輛警車。左頁的畫面是以廣角鏡頭拍攝，透過加快蝙蝠車衝過地下道的速度，強化了追逐場景的狂亂節奏與迫切性。廣角鏡頭創造的透視感擴展，讓周遭環境（上方的燈具、光束以及兩邊的柱子）以更快的速度後退，倘若以標準或望遠鏡頭拍攝無法產生如此速度感。低角度拍攝也強化了效果，不僅讓蝙蝠車看起來更具殺氣，也讓景框納入更多快速移動的地面，多提供了一個大幅強調蝙蝠車實際速度的視覺線索。

Run Lola Run. Tom Tykwer, Director; Frank Griebe, Cinematographer. 1998

《蘿拉快跑》，導演：湯姆‧提克威，攝影指導：法蘭克‧格里伯，1998 年

望遠鏡頭的窄視野與壓縮透視感，可以大幅影響景框 x 軸視覺上的動作速度，讓速度比實際上更快。這個技巧可以在攝影機跟著拍攝對象橫移或是橫搖時，使前景背景的細節快速掠過景框（這是黑澤明的代表性手法之一），讓拍攝對象看似在高速移動。這種加速效果的起因是望遠鏡頭視野窄，所以視覺元素要跨越景框左右兩邊的距離比較短。比方說，使用 50mm 鏡頭左右移動取景時，背景一棵樹移動的距離大約相當於 27 度水平視角；如果用 100mm 鏡頭拍攝相同畫面，這棵樹移動的水平視角只相當於 13.5 度，因此只需要一半的時間就可以掠過景框。這就是為什麼焦距越長，高速移動的效果越顯著，尤其當拍攝對象與攝影機之間有許多視覺元素時，因為這些物件在前景跨越的距離會比較短，所以看起來會比拍攝對象移動得更快。然而，較長的焦距會較難讓移動中的拍攝對象保持適當構圖，在中景或特寫尤甚。此外，因為望遠鏡頭的放大效果，拍攝對象與攝影機的距離也需要拉得更遠。即便是離拍攝對象比較遠的構圖，要拍攝這樣的畫面仍需要周全準備與排練。

湯姆‧提克威的《蘿拉快跑》是一部不平凡的動作驚悚片，檢視了相同故事會產生的三種不同結果。本片經常運用望遠鏡頭來拍攝蘿拉（法蘭卡‧波坦飾演）與時間賽跑——男友

曼尼把一大筆錢放錯地方而即將被黑幫殺害，她只有二十分鐘能救人。本片多數時候的戲劇張力，源自蘿拉以狂亂的速度跑過柏林街頭，她閃躲各種障礙以在時限內完成任務。許多這類場景採用望遠鏡頭，以與她動作方向垂直的角度拍攝，於是創造出如此動感的能量。有個典型的例子是在三個版本故事線初期，蘿拉在墓園旁邊奔跑，窄視野讓她身後的牆壁掠過景框的速度快到變模糊（左頁），觀眾所看到的視覺線索會誇大她的移動速度。儘管較長的焦距可以產生更顯著的效果，但是太緊貼著她的構圖會無法讓觀眾看到足夠的墓園背景，觀眾就無法從墓園聯想到死亡的象徵、意會到蘿拉無法拯救曼尼的後果。景框中在蘿拉與攝影機之間有些樹木與燈柱（左上，右上與右下圖），彌補了相對較廣的構圖，這些物件掠過景框時會成為強化速度感的視覺線索。在本片許多較長的奔跑橋段，倘若焦距更長或構圖更緊（甚至兩個條件兼具），那麼拍攝時會很難把蘿拉留在景框中。

THX 1138. George Lucas, Director; Albert Kihn, David Myers, Cinematographers. 1971
《五百年後》，導演：喬治・盧卡斯。攝影指導：亞伯特・金、大衛・邁爾斯，1971 年

▐▌ 速度 ▐▌ speed ▐▌

你可以用廣角鏡頭來加快拍攝對象在景框 z 軸中看起來的移動速度，原因是廣角鏡頭可以擴展透視感，焦距越短，觀眾感知到的速度會越快。在移動軸線上加上相對大小的線索來暗示遠近，可以提供空間上的參照，讓觀眾知道拍攝對象跨越了多少距離，這樣便能進一步操控速度感。如果場景裡有許多類似物件（燈柱、樹木或柱子）在離鏡頭盡可能近的地方掠過，可以使加速效果看起來更顯著，因為這些物體進出景框時可以將廣角鏡頭的前縮透視法效果放到最大。這個技巧也可運用在攝影機不動，而拍攝主體往攝影機靠近或遠離的時候：拍攝主體從越近的地方掠過，速度似乎就越快。攝影機沿著 x 或 y 軸運鏡，並收在移動中的拍攝主題距離鏡頭最近的時候，也會放大速度感操控的效果。攝影機往衝過來的拍攝對象靠近，或是朝遠離中的拍攝對象拉遠，沿著 z 軸上加大兩個移動方向的對比，也有同樣的效果。**降低**速度感的技巧（下一節會討論其中之一），常搭配上述加快速度感的操控手法一起運用（可以只使用其中數種，也可以全部用上），因為兩種技巧切換，不只會讓加速的部分感覺更快，也可避免加速的技巧變得單調或因過度使用而使人不耐。

抑情感的藥物，性行為是非法活動，且強制服膺消費與英文片名同名的角色 THX 1138（勞勃·杜瓦飾演）現違反上述法律，遭判定「無法治療」而必須無限期但是在一個人形全像投影守衛的協助下，他想辦法脫逃在本片的戲劇高潮，他偷了一輛車在迷宮般的廢棄隧速行駛，生化人警察緊追在後。因為運用了擴展透視角鏡頭，而且策略性地將攝影機放在靠近牆壁（左頁與貼近地面（左下）的位置，讓場景裡的實體深度線道標示線與扶手）在接近攝影機的位置掠過，因此大車子在畫面裡的速度。短焦距也突顯了隧道與主角（的前縮透視效果，讓整個段落的視覺變得風格突出，大多數場景形成強烈視覺對比——先前多以望遠鏡頭透視感被壓縮，傳達出幽閉恐懼與壓迫的感覺。空間烈視覺轉變，再加上車輛速度幾乎超現實加快，傳達的想法：與其說「速度」與「脫逃」是敘事上的「情節不如說是一種抽象概念，為這一連串鏡頭注入了實驗質感，映照出盧卡斯的學生短片作品《電子迷宮 TH 4EB》，這部片也是《五百年後》的靈感來源。

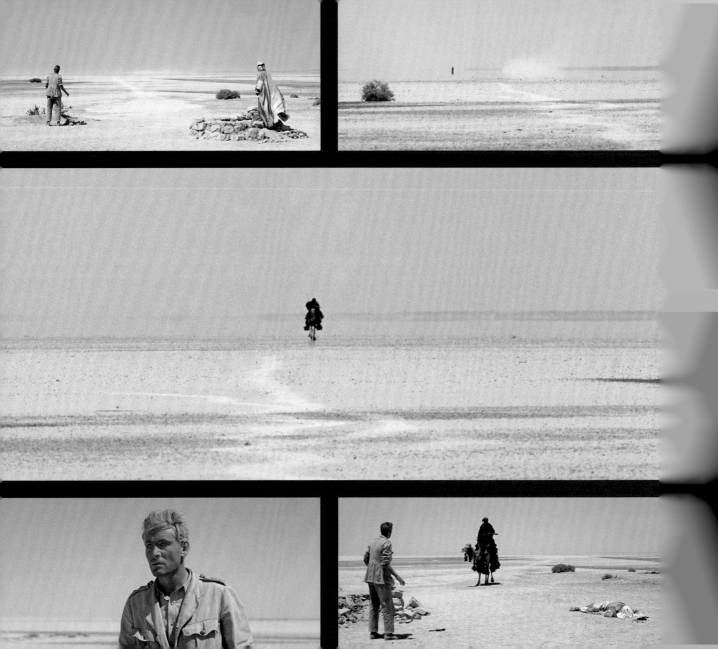

望遠鏡頭可以讓在景框 z 軸上移動的拍攝主體，無論是往攝影機靠近或遠離，看起來速度比實際上更慢，那是因為即便拍攝主體移動的實際距離並不短，但在景框中看起來還是一樣大。造成這個效果的原因是，攝影機跟拍攝主體之間的距離必須拉長，才能抵銷望遠鏡頭的放大倍率，而這又會反過來縮短了拍攝主體在鏡頭上移動的距離。舉例而言，中景鏡頭裡的拍攝對象與攝影機距離 3 公尺，人前進了 1.5 公尺，跨越了總距離的一半，他在景框中的大小會顯著變大。但是在相同的中景鏡頭裡，拍攝對象一樣前進 1.5 公尺，若攝影機在 30 公尺外以望遠鏡頭拍攝，人只跨越了總距離的二十分之一，他在景框中的大小看來沒有變化，讓人感覺他幾乎沒有移動。此技巧可以讓畫面空間裡幾無變動，當我們想暗示某人或某物難以接近目的地時相當好用。難以接近的原因可以是物理性質（例如途中有障礙物、要跨越的距離太遠或時間限制將至），也可能是心理因素（反映角色對自己的主觀想法或覺得他人難以拉近距離）。鏡頭的焦距越長，此效果越顯著，如果有足夠空間可以將攝影機放在夠遠的位置，無論拍攝對象實際上已經移動多少距離，都可以讓他們看起來完全沒前進。

此技巧最聞名的案例，是導演大衛・連《阿拉伯的勞倫斯》

裡的傳奇場景，用了 Panavision 特別打造的 482mm 球面鏡片望遠鏡頭拍攝ᵛ（這支鏡頭後來稱作「大衛・連鏡頭」）。勞倫斯（彼得・奧圖飾演）是英軍製圖師，奉命去瞭解費索王子打算如何發動叛變、對抗土耳其人，於是他帶著貝都因人嚮導開啟了橫越沙漠的旅程。途中，他們在井邊停留喝水，注意到地平線上有海市蜃樓，黑色的形體在可見的熱浪中飄動（左頁，左上圖），幾秒鐘後變成大步奔來的駱駝騎士（右上），但似乎還在遙遠距離外（中）。突然間，嚮導衝向他的駱駝抓起槍，卻被騎士一槍打死，對方在片刻內就不知怎地來到井邊。來自遠方的騎士是當地部落的雪利夫・阿里（奧瑪・雪瑞夫飾演），他想保護自己的井。此鏡頭是以超望遠鏡頭拍攝，透視感極度壓縮，讓他看似幾乎沒前進，成功地逐漸加強戲劇張力，並為這場戲增添懸疑感。在勞倫斯觀看遠方的鏡頭（左下）與他的主觀鏡頭之間剪接（在勞倫斯眼中，騎士開槍之前位置幾乎沒動），更強化了此技巧操控速度感的效果，而開槍之後剪接到遠景鏡頭（右下），終於揭露了他們真實的相對距離。導演扭曲騎士看起來的速度、隱藏他的實際位置，顯然是出於一個高明的原因，因為此技巧呈現出沙漠海市蜃樓會欺騙人眼的特性，沙漠在本片中被刻劃為既壯闊浩瀚卻也危機四伏。

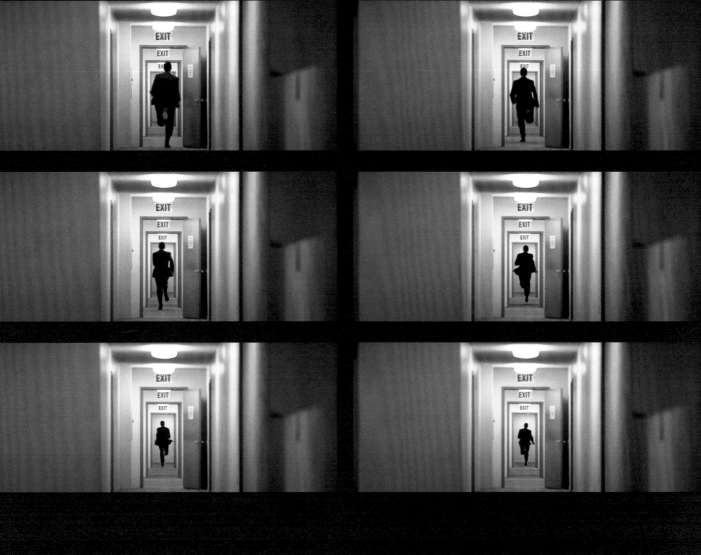

Punch-Drunk Love. Paul Thomas Anderson, Director; Robert Elswit, Cinematographer. 2002

《戀愛雞尾酒》，導演：保羅·湯瑪斯·安德森，攝影指導：羅伯特·艾爾斯維特，2002 年

絕望 desperation

要傳達想法，鏡頭技巧需要的不僅是光學效果，在某些案例中，地點的特性可以增添必要的視覺元素，來協助創造震撼人心且在敘事上有表現力的影像。空間的物理性質（顏色、建築、大小）與抽象性質（功能、聯想意義、氛圍）可以補強鏡頭技巧的目的，產生有效、打動觀眾的影像；但也可能互相牴觸，產生朦朧不明甚至令人困惑的鏡頭。在運用能改變景框中動作速度的技巧時，此觀念尤其重要，因為這類鏡頭強調拍攝對象與周遭空間持續的互動。在決定選用什麼鏡頭來達成最好效果時，需要考慮的決定因素是鏡頭技巧會如何跟空間的物理或抽象性質產生相互作用。譬如說，在有明顯縱向視覺元素的空間裡，若要嘗試讓拍攝對象看起來移動較快，比較有效的方式可能是用望遠鏡頭，並讓拍攝對象在景框 x 軸上動作（如《蘿拉快跑》的例子），而非用廣角鏡頭且讓動作在 z 軸上進行（如《五百年後》的例子）。在這兩個案例中，正確配對移動方向與焦距，都會讓移動速度看起來加速，但是運用望遠鏡頭時的效果比較好，當攝影機跟著拍攝對象橫移，空間的縱向特徵會讓他看起來比用廣角鏡頭搭配 z 軸移動方向時更快。

伊根（亞當‧山德勒飾演）是個寂寞、極度害羞、不擅社交的男人，他愛上了麗娜，她也覺得古怪的他有種奇特的吸引力。在第一次約會之後，伊根深深懊悔自己錯過親吻她的明顯機會，當麗娜打電話說自己那時希望得到他的吻，他趕回她住的公寓，卻找不到通往她住所的路。伊根拚命想找路時，透過在漫長的走廊上全速奔跑的鏡頭，他的挫折與絕望顯露在觀眾眼前。這個畫面運用望遠鏡頭拍攝，深度被壓縮，所以看起來他幾乎沒前進（左頁）。在構圖中也包含幾個門框作為提示遠近的相對尺寸線索，暗示了觀眾伊根其實應該跑了多遠，如此一來更強化了視覺效果。此鏡頭構圖的特殊風格，也簡潔呈現出伊根此刻的內心衝突，他努力想要克服令他無法採取行動的不安全感（由「出口」標示所象徵），這正是阻擋他獲得麗娜芳心的阻礙。如果構圖裡沒有出口標示（將攝影機角度稍微提高，或採取稍微不同的構圖），這層額外意義便會消失。如此的拍攝手法，讓場景的物理與抽象特質與所用的鏡頭技巧完美搭配，為這場戲與整個故事都添加了深度與精緻度。

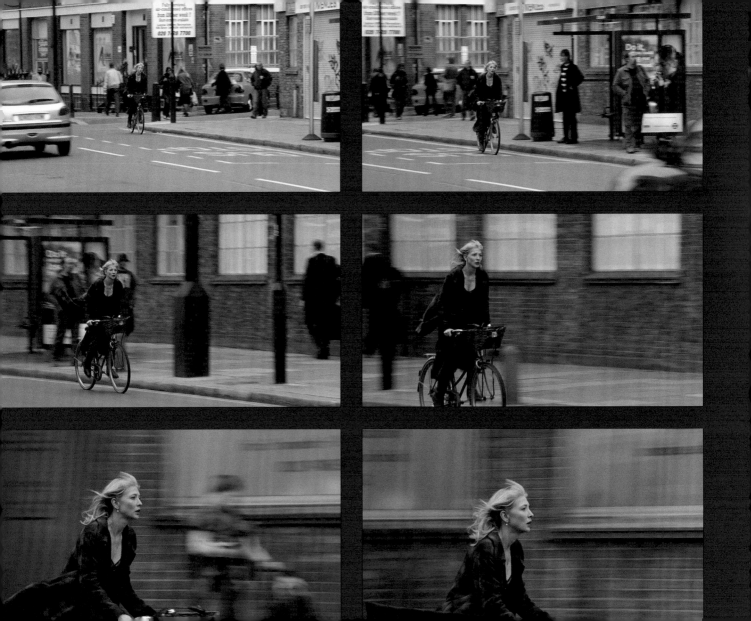

鏡頭能操控拍攝對象在畫面中的速度，再同時配合攝影機移動的話，會讓拍攝多一層執行的難度，但也可以開創令人興奮的視覺可能性，創造出有表現力與意義的影像。舉例來說，使用望遠鏡頭橫搖，跟拍移動方向與攝影機呈直角的拍攝對象，會讓他在 x 軸上的移動速度看起來加快，但是若他持續遠離攝影機，當移動路徑越來越靠近 z 軸，他在畫面中會逐漸減速。縱使他實際上並沒改變速度，看起來卻有。倒過來用這個技巧（一開始在 z 軸上然後再沿著 x 軸移動）會產生相反的效果，讓拍攝對象看起來先是移動速度較慢，然後開始加速。使用的焦距越長，畫面中的速度改變就會越顯著，但焦距越長，攝影機與拍攝對象的距離就需要越遠。如同用來拍攝移動對象的所有技巧，要在鏡頭拍攝全程都保持銳利有焦很困難，因為拍攝對象與攝影機的距離持續改變。跟焦員、縝密的排演走位、在拍攝對象的移動路徑上預先準備對焦標示，以上三者都是不可或缺的；使用比較小的光圈來增加景深，也會比較容易保持拍攝對象有焦，前提是有足夠的光以避免曝光不足（或是在不增加太多噪點的前提下，使用較高的 ISO 值）。

導演李察・艾爾的《醜聞筆記》是一部心理驚悚片，講述即將退休的高中歷史老師芭芭拉與新進美術老師席芭（凱特・布蘭琪飾演）之間發展出有害的關係。本片的關鍵場景中，高明地運用此技巧來反映出角色的急切。芭芭拉病態地喜歡上席芭，並發現席芭與一個未成年學生有性關係，她抓住機會來逼席芭與自己相處，承諾只要席芭切斷與那男孩的關係，就不洩露她的醜聞。然而，當芭芭拉發現席芭其實仍然持續這段畸戀，便威脅說如果席芭不立刻分手，就要通知她的丈夫。為了不讓丈夫知情，席芭焦急地騎腳踏車趕往男孩的家，此時是用望遠鏡頭來拍大遠景鏡頭，橫搖跟拍她在街上騎車。一開始（左頁，左上與右上圖），因為望遠鏡頭的透視壓縮，她似乎沒什麼前進；但當她越靠近且移動方向越接近垂直於攝影機（中與下圖），她看起來似乎加快速度，原因是望遠鏡頭的窄視野表現出她身後的背景快速改變。望遠鏡頭會對景框 z 軸與 x 軸上的移動速度有不同的影響，因此產生了畫面中的加速效果，成功反映出角色此時感覺千鈞一髮，並讓觀眾在這場戲感受到同樣的緊張與急切。當席芭騎車接近攝影機，近到讓觀眾可以看到她臉上擔憂的表情，更強化了慌亂的氣氛。

Dolores Claiborne. Taylor Hackford, Director; Gabriel Beristain, Cinematographer. 1995

《熱淚傷痕》，導演：泰勒·哈克佛，攝影指導：加布里葉·貝利斯坦，1995 年

┃▐ 憂慮 ▐┃ angst ┃▖

當與鏡頭操控移動速度感的能力結合，攝影機移動可以成為強大的工具。比方說，望遠鏡頭的狹窄視野與對 x 軸上移動的影響，如果搭配推軌，讓攝影機沿著靜止的拍攝對象移動，可以創造出不尋常的效果，讓背景看起來彷彿正在拍攝對象後面快速旋轉。如果拍攝對象後面有明顯可見的地標或是其他地貌特徵，它們掠過景框的動態就會更清楚，因此更強化了此效果。背景的移動速度可用三種方法加速：拉長拍攝對象與背景的距離、加快攝影機的環繞速度、使用非常長的焦距。然而，較長鏡頭的影像放大倍率較大，所以攝影機必須放在距離拍攝對象較遠的位置以矯正放大效果（拍中景與更廣的畫面時尤其如此），於是必須得在有足夠空間陳設器材的場景才能運用此技巧。此技巧創造出的特殊視覺風格，相當適合用在高壓或情緒強烈的情境，把角色心理崩潰或內心極度紊亂的狀態帶到觀眾眼前，讓他們周遭的世界看起來旋轉失控。

導演泰勒・哈克佛的心理驚悚片《熱淚傷痕》，改編自史蒂芬・金的同名小說，在角色發現關於自己童年的震撼真相時，導演巧妙地運用了此技巧。故事的主人翁瑟琳娜（珍妮佛・傑森・李飾演）是個憂鬱又酗酒的記者，她的母親桃樂莉絲是個幫傭，被控謀殺了富有的女雇主，因此她回到緬因州老家為母親辯護。在一場戲中，桃樂莉絲坦承當她發現年幼的瑟琳娜遭父親性侵，就對他痛下殺手。兩人的母女關係本來就疏離，此時更是來到決裂時刻。瑟琳娜聽到這番話之後既憤怒又混亂，決定丟下母親自己面對案件。但是在她搭渡輪要離開故鄉時，她看到一張長凳，誘發了被壓抑的性侵回憶。這一刻是倒敘，呈現當她逐漸發覺母親沒有說謊，越來越感覺到情感與心理上的痛苦。她看到童年的自己（愛倫・慕斯飾演）坐在父親旁邊（大衛・史崔森飾演），她目睹父親性侵童年的自己（左頁，右上圖）。在這一刻，背景的島嶼逐漸開始由右往左移動，當她感覺越來越痛苦，背景移動速度也隨之慢慢加快（右上、中、左下）。就在渡輪服務員（右下）叫喚讓她突然回到現實之前，瑟琳娜看起來彷彿坐在失控的旋轉木馬上，視覺效果呈現出她清晰回想起可怕真相時的內心風暴。其實此畫面的拍攝方式，是在這一幕開始時讓渡輪慢慢轉動，但是長焦距望遠鏡頭放大了遠方背景，以至於幅度不大的攝影機移動配上鏡頭的超窄視野，就讓她身後的背景看起來快速移動，而成功刻畫了她痛苦的心理狀態。

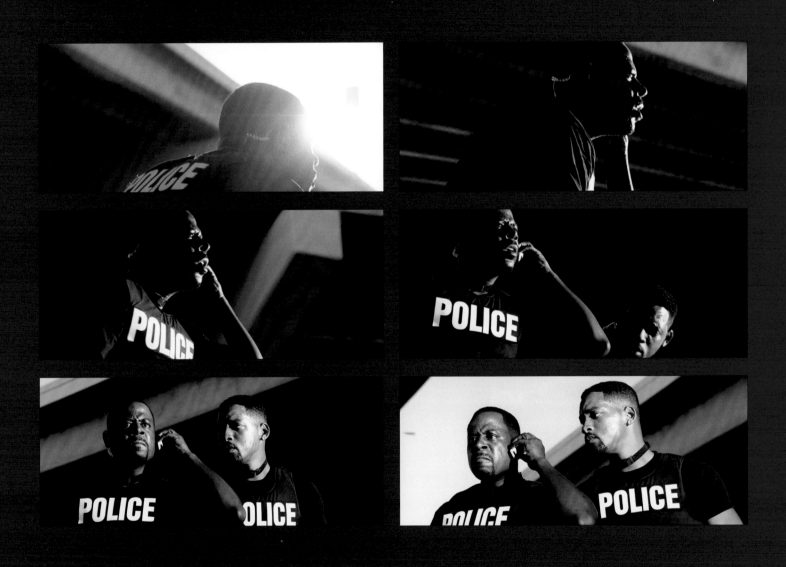

Bad Boys II. Michael Bay, Director; Amir Mokri, Cinematographer. 2003
《絕地戰警 2》，導演：麥可・貝，攝影指導：亞米・莫克利，2003 年

⊩ 決心 ⫽ resolve ⊩

當前景的角色不動，創造出背景快速移動的幻象，可以把角色發現別具深意的真相時的強烈情緒或心理反應（或兩種同時）呈現在觀眾眼前。此望遠鏡頭或攝影機的運動技巧（有時稱為「視差鏡頭」），也可以結合其他特殊視覺風格，來暗示更細膩的敘事情境與特定的角色特質。打光、構圖、曝光、美術指導、拍攝的影格率與音樂等，也可為此技巧的總體效果各自貢獻出聯想意義，並直接影響觀眾詮釋此技巧的方式。然而，結合多種技巧來使一個鏡頭風格鮮明的作法，如果過度使用有可能令人分心，所以應該保留給故事中特別有意義的時刻。

麥可·貝的動作喜劇《絕地戰警2》，是他繼導演處女作《絕地戰警》之後的作品。其中有一場戲結合了數個技巧，賦予一個關鍵時刻的畫面特殊風格，以強調這一幕在敘事上的重要性。箇中技巧包含弧形推軌攝影機移動搭配望遠鏡頭，以讓靜止的拍攝對象背後的背景看起來高速移動。雖然有時觀眾認為麥可·貝會無謂地運用誇張的視覺效果，但他在這場戲裡巧妙整合了形式與內容，成功對觀眾傳達了邁阿密警局的刑警搭檔麥克（威爾·史密斯飾演）與馬克斯（馬汀·勞倫斯飾演）已經「沒有後路可退」[10]。電影講述他們偵辦強尼·塔皮亞的歷程，此古巴毒梟勢力龐大又心狠手辣，當他們想辦法從塔皮亞手中沒收一億美元現金後，他們接到他打來的

電話，說他綁架了馬克斯的妹妹席德，要求還錢贖人。下一個鏡頭展現了麥克與馬克斯對塔皮亞要求的反應，視覺呈現的方式讓觀眾毫無疑問地知道，主角已經跨越無法回頭的界線。攝影機慢動作環繞拍攝馬克斯，他的位置升高，身後有鏡頭耀光閃過，簡短地用經典的「英雄鏡頭」（本書137頁）呈現他的身姿。環繞攝影機移動搭配長焦距望遠鏡頭，讓背景的高速公路高架橋以不自然、幾乎超現實的方式快速移動（因為慢動作拍攝，所以攝影機必定以高格率拍攝），同時間窄視野的取景方式讓兩人呈現抽象的斜角形狀，進一步使此鏡頭變得風格化（右上、中與下圖）。雖然此技巧通常是用來傳達角色的內心風暴（如上一節《熱淚傷痕》的案例）或是脆弱的心理狀態，在這個案例中，鏡頭的構圖與場景的敘事脈絡卻給了此技巧完全不同的意義：超低角度暗示馬克斯與麥克的心理狀態不但不脆弱反而充滿勇氣，決心要挑戰不可能的任務，從毒梟手中把席德救出來。攝影機移動、慢動作、鏡頭耀光與高度壓縮透視感結合在一起的手法，將本來鋪陳資訊的平凡場景，轉變為視覺風格驚人、有能量且令人難忘的時刻，並且在出人意表的事態轉折裡，適切烘托了馬克斯粗話連篇的發言。

10. 譯註：在三幕劇電影劇本結構中，意指主角從此情節開始，必須解決戲劇衝突，別無其他選擇。

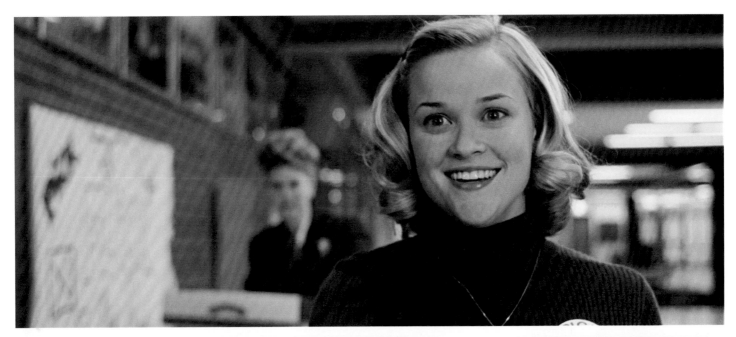

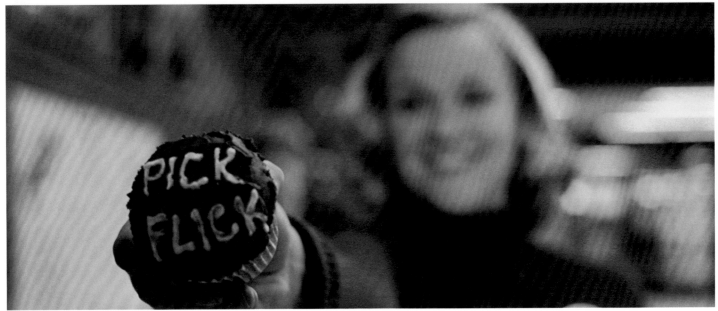

Election. Alexander Payne, Director; James Glennon, Cinematographer. 1999

《風流教師霹靂妹》，導演：亞歷山大・潘恩，攝影指導：詹姆斯・葛蘭儂，1999 年

鏡頭焦點 | FOCUS

讓景框特定區域保持銳利有焦，其他一切則或多或少模糊，藉此導引觀眾的注意力，這是創造視覺重點與敘事意義的強大技巧。然而，在電影史的大多數時期，選擇性對焦的能力主要為使用 35mm 膠卷的電影工作者所獨有，因為較小的拍攝規格與較短的鏡頭難以創造淺景深的影像。具有錄影功能的數位單眼相機問世之後，成功終結了不平等，讓獨立與預算低的影像工作者能夠盡情取用這項電影攝影的重要工具（更多討論請見〈鏡頭革命〉）。即便如此，新手經常將大部分注意力放在景框中有焦的區域，而沒有考慮影像中有焦（銳利）與脫焦（模糊）視覺元素相互作用後能傳達的整體意義，因此時常無法充分運用選擇性對焦的藝術表現潛能，或者產生誤解，有的人甚至會同時犯下這兩個錯誤。倘若經過思考之後運用，景框中脫焦區域不只可以跟有焦區域互補，也能成為理解有焦區域的脈絡並產生影響。脫焦區域還能暗示視覺元素之間的關係，對觀眾傳達特定的意義。如果在同一個鏡頭中動態地改變焦點（移焦或跟焦，或者兩個技巧併用），更能進一步發展要溝通的意義。不再單純把畫面裡的拍攝對象當成「脫焦」，而是想成你有許多層次的細節可以運用來產生意義，這會對你有所助益。在鏡頭裡使用選擇性對焦的技巧時，請自問：我希望景框中的區域只是有點模糊，所以大多視覺細節仍然可見；還是模糊到只能辨識事物的大概形狀但細節消失；或者最好讓事物脫焦到變成無法辨認的抽象形體？這種選擇性對焦的方式，具有許多敘事可能性，但你必須能徹底控制各種景深的變因，包括鏡頭光圈、打光強度、攝影機到拍攝對象的距離，以及鏡頭焦距。

導演亞歷山大‧潘恩的《風流教師霹靂妹》是齣黑色喜劇，崔茜（芮絲‧薇斯朋飾演）是個討人厭、過度認真的好學生，下定決心要當選高中學生會主席。她的公民老師吉姆是進入中年危機的男人，不希望她當選。本片中有個精彩案例，在一個鏡頭中展現出如何用選擇性對焦來改變敘事重點。在投票日，崔茜遞給吉姆一個杯子蛋糕，上面以糖霜寫著她的競選口號；這一幕是胸上特寫，焦點從背景裡她的臉（上圖）移到前景她手中的蛋糕（下圖），讓觀眾閱讀標語內容。雖然此時她的臉已經脫焦，我們仍然可以看出她面露充滿正向能量的笑容，這是結合了光圈、攝影機到拍攝對象的距離與焦距，方能得到如此精準的模糊程度。如果這一幕的景深同時保持前景與背景都有焦，觀眾的注意力就會被瓜分，無法用移焦產生畫龍點睛的視覺效果。倘若是用更淺的景深，她的臉會太模糊，觀眾就無法注意到她那貫穿全鏡的討人厭微笑。精準的模糊程度，讓移焦技巧可以在景框中動態改變敘事重點，不但創造喜劇效果，也強調了崔茜過度自信、盛氣凌人的態度。

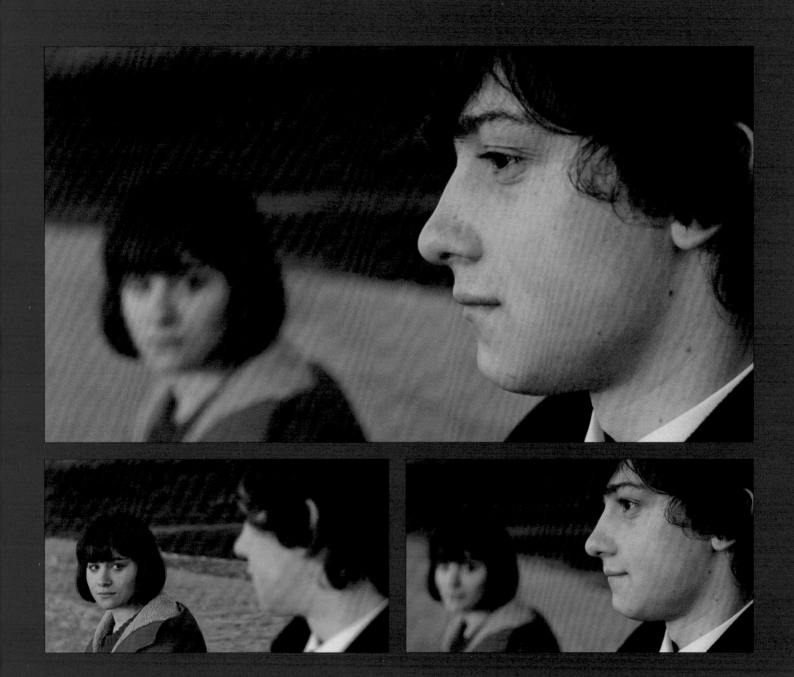

Submarine. Richard Ayoade, Director; Erik Alexander Wilson, Cinematographer. 2010
《初戀潛水艇》，導演：理查・艾尤德，攝影指導：艾瑞克・亞歷山大・威爾森，2010 年

┏ 吸引 ╻╻ attraction ┃

大多數的觀眾在看電影時不會意識到剪接技術持續運作，這並不令人意外，因為大部分剪接技巧的目的就是把連接、編輯影像的行為隱於無形，畢竟電影的主角是劇情，而非電影產製程序。然而，有時電影工作者會刻意避免剪接，讓一個戲劇時刻以真實時間搬演完成，讓場景在空間與時間上保持連貫一致。這麼做的理由有很多，包括保留演員表演的情感強度與原本的節奏，或是暗示這個時刻很特殊、重要，或是增強戲劇張力或懸疑（或兩者同時）。剪接技術可以把觀眾的注意力引導到場景裡重要的細節，在沒有剪接的情況下，有個替代方案是運用移焦，在一個持續鏡頭的景框 z 軸上，讓焦點在複數拍攝對象之間移動。大致上，一個拍攝對象會在前景（靠近攝影機），另一個在中景或背景，而景深夠淺，只讓他們其中之一銳利有焦。至於觀眾如何感知這個效果，畫面模糊的程度能發揮重大作用，在角色有某些互動的場景，模糊程度尤其重要。比方說，如果在移焦時，景深淺到讓觀眾無法辨認脫焦角色的臉孔，他們的注意力大多會被吸引到有焦的角色上；然而，如果模糊程度較低，保留足夠的視覺細節，讓人仍能注意到脫焦角色的舉止，那麼觀眾的注意力就會分散到兩者身上，為理解兩人互動增加了一層脈絡。焦點平面移動的速度，也會影響調性與氛圍。如果移焦迅速，對觀眾來說等同於快速剪接，會加快一場戲的節奏；然而，

如果移焦速度緩慢，可能感覺懸疑或緊張，甚至兩種氣氛同時出現。控制景深可以讓焦點平面的移動變得較誇張或較細膩，因此讓移焦效果變得更顯著或更細微。

移焦可用來暗示眼神交會帶有特殊意義，在導演理查·艾尤德精彩的成長啟蒙喜劇《初戀潛水艇》尾聲，就有運用如此手法的經典案例。故事講述奧立佛（克雷格·羅伯茲飾演）這個不擅社交的宅男青少年，對強悍、不羈的喬丹娜（亞絲敏·佩姬）深深著迷，結果讓自己的生活陷入混亂。在旋風般的戀愛之後，奧立佛短暫成為喬丹娜的男友，但她隨後為了一件小事提出分手。在本片最後一場戲，他努力想說服她復合，但是遭到拒絕，於是他只能靜靜站在她身旁（左頁上圖）。當奧立佛發現喬丹娜正凝視著他，焦點轉移，顯露出她若有似無的微笑（左下）。焦點移回奧立佛，他直視前方，觀眾看到他自己也在壓抑笑意（右下）。運用移焦（而非傳統的正／反拍鏡頭）來引導觀眾注意兩人無言的眼神交流，不僅強調了這一刻的重要性，揭露了兩人仍對彼此有感情，更創造出一種情感的韻律。倘若讓兩人同時有焦，是拍不出這種韻律的。

Lourdes. Jessica Hausner, Director; Martin Gschlacht, Cinematographer. 2009
《奇蹟度假村》，導演：潔西卡‧賀斯樂，攝影指導：馬丁‧葛史拉特，2009 年

選擇性對焦可以讓電影工作者導引觀眾去注意景框裡的特定區域，最終會影響觀眾怎麼理解此鏡頭的意義。然而，要決定脫焦區域的模糊程度，應該取決於觀眾需要多少視覺細節才能理解鏡頭中的敘事意涵，因為不同層面的視覺資訊可以傳達不同程度的戲劇張力、情感投入與許多其他的敘事脈絡或潛文本。因此焦點選擇不該是二元的概念（不是銳利就是模糊），而是有許多不同層次的光譜，每個層次都能創造特殊的意義。

導演潔西卡‧賀斯樂的《奇蹟度假村》裡，有精彩的選擇性對焦案例，說明了對脫焦區域的精準控制，如何在視覺上以細緻的方式，強化戲劇性並產生戲劇張力。克莉絲汀（希薇‧泰絲特飾演）是罹患多發性硬化症、必須坐輪椅的寂寞女子，本片講述她前往法國朝聖地露德（即本片外文片名 Lourdes）的故事。在這個劇情張力十足的場景裡，克莉絲汀傾聽負責協助她的志工瑪利亞（蕾雅‧瑟杜飾演）說話，瑪利亞自陳她來到露德助人是為了找尋生命意義。這一幕是中遠景鏡頭，景深不算太淺，讓前景動作保持有焦，不顯露太多背景銳利細節，以免觀眾在克莉絲汀聆聽瑪利亞自白時分心（左頁）。在有點模糊的背景裡，可以看到男性志工邊瞄瑪利亞邊耳語，姿態彷彿是在討論她。背景志工稍微脫焦，讓觀眾可以專注

在兩個女人的對話、肢體語言與臉部表情，但是也略為突顯了男人的舉止。把男人涵蓋在鏡頭裡的作法，細膩且不張揚地視覺化呈現出兩個女人心裡都很在乎男人，也表現出隱藏在她們情緒問題背後的反諷。當瑪利亞述說她想追尋更有意義的人生，此時男志工的舉止看起來正代表了她來到露德以避免的那種社交互動。相對地，對克莉絲汀來說，男志工體現了她渴望自己可以吸引到的男性目光，更何況其中一個志工是她喜歡的對象。審慎操控景深來精準控制背景視覺細節的多寡，讓她們的對話多了另一個面向，揭露出一個敘事脈絡，即使未明言卻仍然連結起這些角色。此手法也細膩地展露了《奇蹟度假村》劇情更大的主題：靈與肉、信仰與欲望、神聖與褻瀆之間的二元對立。如果這場戲是以深景深來拍，背景與前景都銳利有焦（男志工可能會使觀眾分心，而錯過了瑪利亞與克莉絲汀對話的細膩處），或者，若是以更淺的景深來拍攝，背景完全模糊（讓觀眾看不見男志工的肢體語言），那就不可能將這種層次的複雜脈絡、巧妙敘事手法與導引觀眾注意力整合起來。

重要性 significance

大多數鏡頭的最短對焦距離，讓拍攝對象與攝影機的距離不能少於 61 公分，才能保持有焦。但是，稱為「微距鏡頭」的特殊鏡頭，可以在相當近的距離仍保持拍攝對象有焦，在某些案例中，甚至可以緊靠鏡頭（請見第 49 頁）。微距鏡頭的對焦距離極短，讓它們得以放大肉眼難以看到的小細節。然而，使用微距鏡頭來拍一個對象或其細節，不僅在視覺上有放大效果，也會放大拍攝對象在故事中隱含的重要性，正如希區考克法則所謂「拍攝主體在銀幕上的大小，應該與它在當下的重要性成比例」[vi]。所以使用微距鏡頭時，敘事上要有強烈理由，無論這理由是一目了然，或是稍後才會在劇情中揭露，這樣才能避免讓極度放大的效果看起來像是敘事上的誤導、風格上的賣弄，且是徹底沒有必要的。

在導演史蒂芬·史匹柏的歷史電影《辛德勒的名單》，可以看到運用微距鏡頭效果奇佳的案例。故事是名為奧斯卡·辛德勒（連恩·尼遜飾演）的德國商人，在大屠殺期間想辦法在他的工廠僱用猶太人，從而拯救了上千猶太難民免於殺身之禍。本來辛德勒只想在戰爭裡發財，但當他目睹納粹軍人把貧民區裡的猶太難民押送到集中營，他就明白這場屠殺的規模有多龐大，於是改變了心意。

就在納粹親衛隊決定將更多囚犯往西送往奧斯威辛集中營時，辛德勒決定賄賂納粹官員，讓他可以留下其中 1200 人為他工作，實際上就是救下那些人命。在本片高潮，辛德勒找了人脈很廣的猶太人官員史登（班·金斯利飾演）來幫忙，一起列出即將獲救的猶太人名單，這個段落強調了處境的嚴重性與急迫性（左頁，左上圖）。當史登打出一個名字（右上），是以大特寫鏡頭拍攝打字機敲出那個名字；此場景與辛德勒賄賂親衛隊指揮官高德（一個泯滅人性的軍官，負責管理難民集中營）的畫面交叉剪接，辛德勒同時也努力說服其他發戰爭財的商人把猶太勞工留下來，不要送到奧斯威辛。當鏡頭轉回製作名單的畫面，用微距鏡頭所拍的極近距離畫面取代了先前的大特寫畫面，一個個字母打上去（下圖），把細節放大到連紙張的質地都可以看清。在這個階段給觀眾看的不是姓名，極近特寫強調的是製作名單的過程，每打上一個字母都是生死交關。完成此艱難任務之後，史登宣稱：「這張名單是絕對的善……這張名單……就是生命。」強調出他剛打好的名單與將會拯救的人命之間的象徵性連結。若是沒用微距鏡頭放大名單打字的每個細節，將名單搶救生命的關鍵重要性以視覺方式呈現，我們很難想像這個段落是否仍會有同樣的情感衝擊力度。

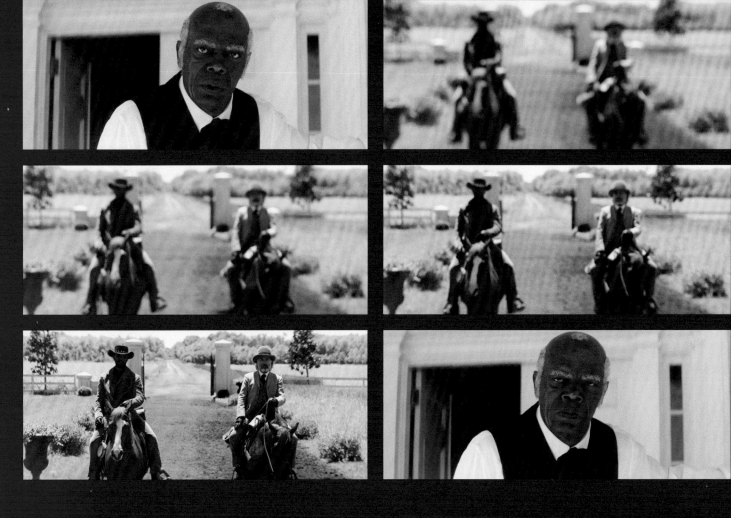

Django Unchained. Quentin Tarantino, Director; Robert Richardson, Cinematographer. 2012

《決殺令》，導演：昆丁‧塔倫提諾，攝影指導：勞勃‧李察遜，2012 年

▌▎震驚 ▎▍shock ▍▖

在角色看見特別有意義的事物時，跟焦（在拍攝過程中調整鏡頭對焦環）是強調角色反應的有效方法。在傳統的觀看鏡頭／主觀鏡頭／反應鏡頭剪接模式，主觀鏡頭是一開始模糊，然後逐漸銳利有焦（而非一開始就有焦），然後剪接回到角色的反應鏡頭。跟焦這個技巧與此模式的一種變化形有關。跟焦是緩慢地逐漸顯露角色正在看的事物，為這一刻增添緊張與懸疑，也反映了慢慢徹底明白自己看到了什麼的心理歷程（而非傳統主觀鏡頭所暗示的立刻辨識）。此技巧也經常搭配慢動作與符合當下氛圍的配樂一起運用，因為若是沒這麼搭配，觀眾可能會誤以為跟焦是在呈現角色的視覺有問題，而不是在反映角色當時的心理或情緒狀態。因為此技巧的風格極不尋常，應該要保留到對故事有重大關聯的人或事物出現，僅用來強調角色此時的極端反應。

昆丁‧塔倫提諾的《決殺令》是對西部片的一種新詮釋。在本片一個特別緊張的場景裡，有個效果極佳的跟焦主觀鏡頭，傳達了角色的震驚與不可置信。故事背景設定在南北戰爭爆發兩年前，《決殺令》的主角是黑奴決哥（即英文片名的Django，傑米‧福克斯飾演），他受僱於賞金獵人舒華茲（克里斯多夫‧沃茲飾演），要從旁協助找出逃犯三人組。決哥同意幫忙，條件是舒華茲要幫他找到妻子的下落，最後他們發現她人在「康迪農莊」，一個由虐待狂凱文‧康迪所擁有的農場，於是他們籌劃方法要把她救出來。史提芬（山繆‧傑克森飾演）是康迪的「家奴總管」，負責管理農場，他雖在大眾面前表現得畢恭畢敬，但是私下與凱文的關係平起平坐，有時還比較強勢。史提芬目睹決哥與舒華茲來到康迪農莊，一看到決哥穿著自由人的衣服，攜帶槍枝，跟一個白人並肩騎馬（在那個年代這是難以想像的事情），表情便從純然震驚（左頁，左上圖）轉為不屑與蔑視（右下圖）；在他眼中，決哥看起來與白人平等（鏡頭的平衡構圖突顯了這一點），是在侮辱奴隸制度，而他在這個制度下活得如魚得水。這些情緒不僅是透過史提芬的觀看與反應來表現，也透過他看著決哥與舒華茲進入莊園的慢動作主觀鏡頭，漸進的跟焦技巧讓畫面從模糊慢慢變得銳利清晰（右上、左中與右、左下），而音樂則播放著強有力的進行曲。鏡頭跟焦的效果暗示了，一個自由、自傲的黑人與白人並肩騎馬，對史提芬來說一時難以接受，他需要時間來理解眼前這幅景象的意義。這個時刻的視覺風格辨識度極高，不僅強調了史提芬看到決哥的憎惡反應，也讓他成為本片中登場方式最令人難忘的角色。

The Machinist. Brad Anderson, Director; Xavi Giménez, Cinematographer. 2004

《克里斯汀貝爾之黑暗時刻》，導演：布雷‧安德森，攝影指導：哈維‧吉孟聶茲，2004 年

否定 denial

淺景深可以是顯露或隱藏角色的有用工具，方法是讓角色進入或離開某個預先設定好有焦的區域（通常是在鏡頭的前景）。用來顯露角色時，此技巧可以把觀眾完全看清楚細節所需耗費的時間拉長，讓他們的現身多一分懸疑與戲劇張力（因此這類顯露鏡頭通常用在角色登場時），在視覺上鮮明表現出角色在故事中的重要性。用來隱藏角色時，此技巧可以傳達完全不同的意義：角色先出現在有焦的前景，然後離開時逐漸脫焦，可能代表他們與故事的關係已經來到尾聲，通常暗示從此消失不見。拍這種淺景深鏡頭的方法，通常是對焦時攝影機與拍攝對象之間距離不長，並經常搭配大光圈來增強效果，以便使畫面中景與背景更模糊。雖然並非絕對必要，有時候也會運用慢動作或其他技巧（或者併用），來進一步使此鏡頭的樣貌更加風格化，以強化效果和這一刻的獨特性（請見前一節《決殺令》的案例）。

導演布雷·安德森的《克里斯汀貝爾之黑暗時刻》是一部心理驚悚片，主角是工廠工人崔佛（克里斯汀·貝爾飾演），他嚴重失眠所以消瘦，本片精彩運用了淺景深隱藏效果，反諷地**顯露**了他身體狀態不佳的起因。崔佛健康惡化時，還被同事伊凡騷擾，到哪兒都遭跟蹤。崔佛與一位女侍瑪麗亞跟她兒子尼古拉斯成為朋友，讓他在痛苦折磨中仍有慰藉。他

發現伊凡竟然也威脅兩人的安全時，便決定動手殺人。然而，伊凡的屍體神祕消失之後，崔佛終於明白尼古拉斯、瑪麗亞與伊凡其實都來自他自己的想像。其實在一年前，他曾經開車肇事逃逸造成一個孩子喪生。他嚴重失眠是因為壓抑深沉的悔恨，不讓情緒出現在意識裡。伊凡體現了崔佛越來越強的罪惡感，當他健康變糟的同時也在心理上折磨他。揭露真相的關鍵是一場倒敘，其中有個鏡頭將崔佛在車禍之後壓抑記憶的衝動揭露在觀眾眼前。首先是健康的他神情震驚（左頁，左上圖），然後是他的主觀鏡頭呈現一個與瑪麗亞一模一樣的女人跪在車子撞到的孩子旁（右上），最後觀眾看到他在越來越歪斜的慢動作鏡頭中加速離去，越離越遠、逐漸脫焦（中左、中右與下）。歪斜角度、慢動作與畫面長時間的模糊狀態，結合起來暗示了不尋常的事正在發生。從故事脈絡來看，崔佛在畫面上脫焦時，意謂在此關鍵時刻之後，他原本的生理與心理狀態從此不再存在。當他駕車遠去，逃避為孩子之死負責，他也在象徵層面拋下自己對車禍知情的回憶，選擇否定事實真相，最後導致身心嚴重崩潰。

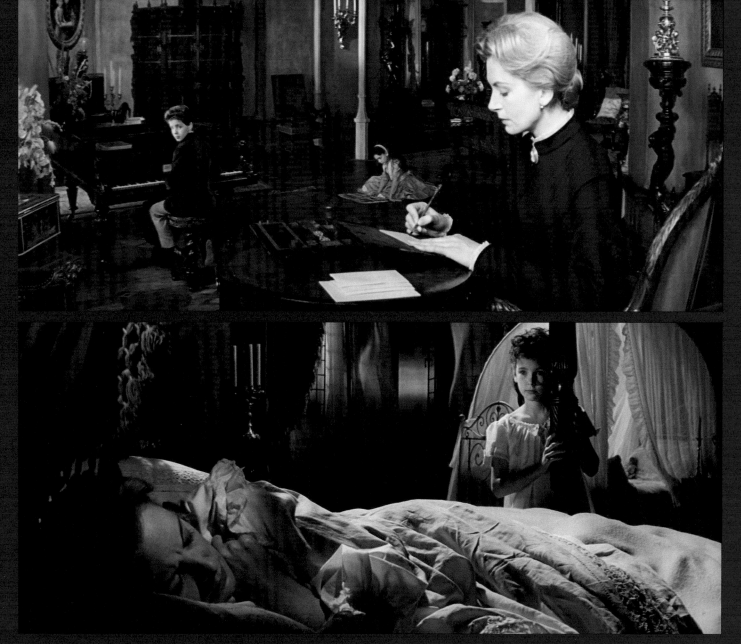

The Innocents. Jack Clayton, Director; Freddie Francis, Cinematographer. 1961
《古屋驚魂》，導演：傑克‧克萊頓，攝影指導：佛雷迪‧法蘭西斯，1961 年

噩兆　foreboding

選擇性對焦運用淺景深使選定的區域清晰有焦，畫面的其他部分模糊。但是，有些時刻，電影工作者可能想要讓景框裡的一切看來都清清楚楚。在這些例子裡，「深焦」技巧提供的不僅是視覺上講故事的種種可能性，還有因為不選擇性對焦而衍生出引導觀眾注意力的特殊方式。深焦技巧在尚·雷諾瓦和奧森·威爾斯等導演手中發展至爐火純青，也獲得當代導演的熱愛，如泰倫斯·馬力克與阿利安卓·崗札雷·伊納利圖。在深焦電影攝影中，前景、中景與背景平面同時銳利有焦，所以能夠同時展現多個拍攝對象與周遭環境。然而，正因為一切都有焦，觀眾必須精準選擇景框中什麼在敘事上是重要而值得注意的。此技巧經常搭配精心設計的走位與攝影機移動，以突顯重要的視覺元素，鏡頭通常都會持續長時間，好讓觀眾有足夠的時間掃視畫面。在一般電影中，通常場面調度的細節都會隱藏在模糊區域裡，但如果一切清晰有焦，注意這些細節就變得尤其重要。正因如此，電影劇組每個部門常常需要為了深焦鏡頭做許多額外工作，所以即便它具有創造獨特視覺表現的能力，某種程度上，在當代電影製

對象就不能距離攝影機太近，這樣才能保持清晰。廣角鏡頭可以減少這個距離。如果拍攝對象還需要再靠得更近，半視場屈光鏡（請見下節）提供了另一個創造類似視覺效果的選項。

傑克·克萊頓導演的傑出心理恐怖片《古屋驚魂》，高明地運用深焦攝影來布置不祥的氛圍。故事講述一個女家庭教師懷疑她照顧的孩子們被鬼附身。她的雇主離家長途旅行之後，紀登斯小姐（黛博拉·蔻兒）注意到一對奇怪的情侶在莊園裡無緣由隨機出現。她發現其實那是前任女家庭教師與情人，女方自殺身亡，男方則在神祕狀況中死去。她懷疑孩子們怪異的行為是鬼魂作祟，邁爾斯（馬丁·史蒂芬斯飾演）與弗洛拉（潘蜜拉·富蘭克林飾演）這兩個孩子有時候言行舉止彷彿以為自己是成人。故事舞台是遺世獨立的哥德風大宅，在低光調打光的協助之下充滿詭異的氣氛，但深焦攝影展現了每個陰暗角落、裂縫與家具，彷彿這些也都是角色，於是增添了明顯的恐懼與緊張氣息。這讓紀登斯與孩子們在一起

雖然半視場屈光鏡（一種覆蓋部分鏡頭的外掛鏡頭，功能就像雙焦點老花眼鏡）運用的頻率已不如 1970 年代，但現在又重新流行起來，可以在當今一些最有名導演的作品裡看到。這類外掛鏡頭創造出的影像有兩個不同的焦點平面，同時讓遠與近的拍攝對象都有焦，倘若不外掛這類鏡頭，一般鏡頭因為景深限制不可能拍出此效果。這種視覺風格讓人聯想到深焦攝影，但差別在於深焦攝影裡一切銳利，但是在半視場屈光鏡畫面裡，在屈光鏡未涵蓋之處會有模糊區域。這條「分界線」有時候會被刻意隱藏，方法是把界線放在場景裡平凡不引人注目的區域，或是放在鏡頭構圖中鮮明的縱向邊界上。此外，雖說將鏡頭擺放在超焦距距離（請見前一節案例）可以創造類似的視覺風格，但如此並不能讓接近攝影機的拍攝對象清晰有焦，所以無法產生同樣驚人的視覺效果。半視場屈光鏡的獨特對焦性質，經常用來視覺化呈現角色之間有意義的情感或心理連結，尤其是在緊張或不舒服的處境下。

導演布萊恩·狄帕瑪的《不可能的任務》中，有運用半視場屈光鏡鏡頭的經典案例。伊森·韓特（湯姆·克魯斯飾演）是膽識過人的間諜，他被誣陷背叛了自己的組織，於是試圖從美國中央情報局總部的保險庫裡偷出文件來證明自己的清白。他從出風口垂降進入以免被發現，一個情報員（羅夫·

薩克森飾演）突然進來，沒發現伊森在場，此時使用半視場屈光鏡的低角度鏡頭（左頁，上圖）顯示出他們之間似乎距離不到數公尺，伊森快被發現了，情況危急。半視場屈光鏡讓兩個角色同時銳利有焦，協助加強了這一刻的戲劇張力。如果沒用這種鏡頭，伊森的處境看起來就沒那麼危險，因為他或是情報員其中之一會脫焦，看不太清楚。不合常規的構圖選擇也增添了此刻的不自在，情報員的頭以歪斜的角度從景框一角冒出來，超低角度拍攝也讓伊森看起來彷彿是站著，而非從天花板垂吊下來。

導演馬丁·史柯西斯的《神鬼無間》，改編自劉偉強與麥兆輝的犯罪驚悚片傑作《無間道》，在一個關鍵場景裡，也運用了半視場屈光鏡來讓觀眾看見柯林·蘇利凡（麥特·戴蒙飾演）與麥朵琳·梅登（薇拉·法蜜嘉飾演）之間未言明的緊張關係。前者是愛爾蘭黑幫滲透到麻州警局的臥底，後者是與他相戀的警方心理醫生。蘇利凡接到電話提高警覺，梅登懷疑他有所隱瞞，此時因為用了半視場屈光鏡，所以兩人都有焦（下圖）。特殊的對焦效果，反映了這通電話的重要性（蘇利凡的特寫占據一半景框，但仍保持有焦），儘管他極力想隱瞞自己的勾當，梅登仍然越來越懷疑他。

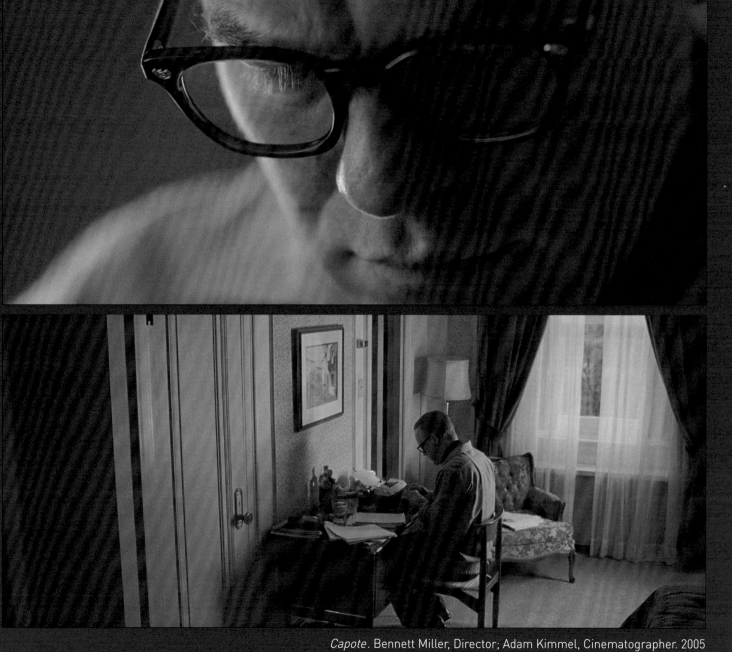

Capote. Bennett Miller, Director; Adam Kimmel, Cinematographer. 2005
《柯波帝：冷血告白》，導演：班奈特・米勒，攝影指導：亞當・金莫，2005 年

當目標是要將觀眾帶進角色的內心世界時，很少鏡頭能比特寫的效果更好。此技巧讓電影工作者可以突顯演員表演的臉部細節，讓觀眾在情感層面上與角色跟故事產生連結。景深可以強化特寫傳達的親密感，因為景深可以模擬人眼極靠近物體時的視覺經驗，此時人眼只能聚焦在一個細節，無法看清全貌。淺景深可以暗示這個效果，使演員臉部只有一部分銳利，讓畫面看起來彷彿觀眾離演員好近，所以無法讓他整個臉都有焦（即便此鏡頭其實是在遠處用望遠鏡頭拍攝）。這個技巧需要審慎思考角色臉部哪個區域要有焦，哪裡又該稍微柔焦或徹底模糊，因為任何清晰的臉部特徵都會被認為特別有意義，也是理解此鏡頭與這場戲脈絡的重要線索。要突顯什麼，得視需要傳達什麼給觀眾來決定。雖然在多數情境下，讓角色的雙眼有焦可能是顯而易見的選擇，但如果其他臉部特徵在此時刻對這場戲的意義更重要，選擇讓它們有焦可能也很有效。舉例來說，讓一隻耳朵保持有焦，可能暗示角色正在專注聆聽，或是等待某種聲音訊號；讓一滴流下臉頰的汗水有焦，可能暗示角色承受強大壓力，或是覺得極度焦慮。

導演班奈特‧米勒的《柯波帝：冷血告白》，改編自美國堪薩斯州一起滅門血案相關事件，這起案件也是楚門‧柯波帝

的非虛構小說《冷血》的靈感來源。本片有一場戲運用了淺景深特寫，精彩捕捉了故事關鍵時刻的精髓。柯波帝（菲利普‧賽摩‧霍夫曼飾演）花了幾個月的時間拉攏甚至賄賂社區民眾與地方警察，以獲得本案的內幕情報，並且獲准當面採訪凶手。他決定要以本案來寫一本書而不僅是一篇文章，在寫作過程中發明了全新的文學類型：非虛構小說。獲得靈感的關鍵時刻，是如此以戲劇呈現：一開場是臉部大特寫（左頁，上圖），淺景深只讓雙眼與部分鼻子有焦，強調他開始打字創作《冷血》原稿時極為專注。此案例的選擇性對焦手法，帶出距離上接近、心理上親近的感受，將觀眾的注意力導引到他眼神裡隱含的創作決心，此時是本片首度展現出柯波帝有種人格特質，和觀眾迄今看到的不太相同。這個柯波帝不是那個放蕩不羈、愛講幽默故事的社交名流，而是有創意、有紀律的作家，完全沉浸在他創作的故事裡。下一個鏡頭（下圖）與特寫所呈現的主觀經驗形成鮮明對比，觀眾以比較遠、比較客觀的角度看到他，並以高角度拍攝，暗示為了讓想法落實成書，必須辛苦、孤獨、樸實地工作。

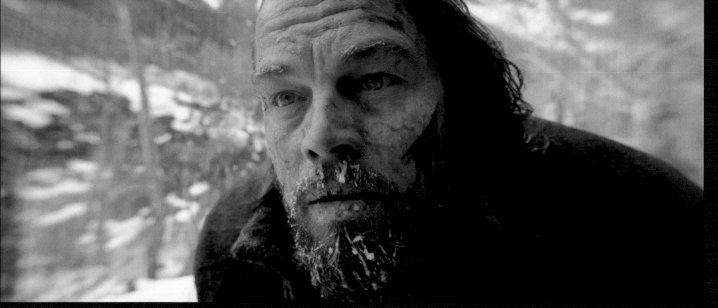

The Revenant. Alejandro G. Iñárritu, Director; Emmanuel Lubezki, Cinematographer. 2015
《神鬼獵人》，導演：阿利安卓‧崗札雷‧伊納利圖，攝影指導：艾曼紐爾‧盧貝茲基，2015 年

雖說角色的特寫鏡頭可以用多種焦距來拍攝，但就算其他所有因素（構圖、打光風格、景深）都完全相同，不同焦距拍出的影像也都各有特殊的視覺效果與**感覺**。因為不同焦距要拍特寫構圖會需要不同距離，於是臉部畫面就會產生不同型態的變形。譬如說，用廣角鏡頭拍攝時，攝影機距離拍攝對象近，於是桶狀變形會更明顯；用望遠鏡頭拍攝時，攝影機距離拍攝對象遠，於是五官變得扁平（請見 42 頁的討論）。觀眾或許不會意識到這些視覺風格背後的技術理由，但他們可以分辨有些鏡頭感覺遙遠，有些鏡頭感覺較近、較親密。經驗豐富的電影工作者明白這個效果，於是他們會思考距離遠近與要讓觀眾在此時感覺到的親密程度，然後經常依此來選擇鏡頭。當我們想讓觀眾感覺身處在角色的個人空間內（甚至是以讓觀眾不舒服的方式），可以用廣角鏡頭來拍特寫，這樣可能誘發強烈的情感連結。同樣地，如果我們想要讓觀眾感覺距離角色很遠且情感抽離，可以改用望遠鏡頭，甚至可能讓觀影經驗多一分窺視感。

導演阿利安卓·崗札雷·伊納利圖的野外求生歷史劇《神鬼獵人》，其中有一系列的鏡頭暗示觀眾距離角色很近。本片操控此效果來表現一件改變人生的事件正在發生。故事背景是十九世紀初期，發生在現在的南、北達科塔州，拓荒者休·

格拉斯（李奧納多·狄卡皮歐飾演）被熊攻擊之後遭同伴丟下等死，他拚命想要活下去，過程痛苦萬分。攝影指導艾曼紐爾·盧貝茲基用廣角鏡頭與深景深，並持續展現荒野大自然之美，而這套鏡頭與景深的搭配，使得拍特寫時攝影機必須離角色很近，創造出身歷其境的視覺體驗。14mm 鏡頭的最短對焦距離是 17.8 公分，但有時候拍攝團隊卻想把觀眾帶到離格拉斯的臉更近的距離，盧貝茲基的解方是掛上兩片屈光鏡（基本上就是放大鏡），讓攝影機可以距離角色只有 10 公分，足以讓狄卡皮歐的呼吸暫時使鏡片起霧，同時讓桶狀變形更加嚴重，也讓景框邊緣的色差清晰可見。[vii] 最後拍出的影像有種超現實的夢幻感，恰如其分地僅用在格拉斯人生發生劇變的三個關鍵時刻（某種意義上經歷了象徵性的重生）：當他知道兒子的命運時（左頁，左下圖）、在冰凍的夜晚他躲進一匹馬的屍體活了下來（右下圖）、在他旅程的戲劇化結局（上圖）。這三個鏡頭風格極為特殊，那是因為附加了屈光鏡，讓攝影機與拍攝對象的距離短到不尋常，所以可以表現出格拉斯在面對這三個重大事件時情緒與心理的反應，讓觀眾能以特殊方式共感他的苦難，用一般鏡頭不可能創造出如此效果。

Prisoners. Denis Villeneuve, Director; Roger Deakins, Cinematographer. 2013
《私法爭鋒》，導演：丹尼‧維勒納夫，攝影指導：羅傑‧狄金斯，2013 年

▐▌ 受傷 ▐▌ impairment ▐▌

運用選擇性對焦來表現角色的主觀視野,是電影史最早的鏡頭技巧之一。早期的案例出現在 1920 年代的德國表現主義電影。因為此技巧是讓觀眾感受到角色生理、情緒或心理狀態極其有效的方法(尤其是在特殊或相當緊張的處境裡),所以直到今天仍持續為人所用。這個技巧的一個變化形,是與觀看/主觀鏡頭/反應鏡頭序列(電影讓觀眾認同角色的最有效技巧之一)合併使用。比方說,若想表現某人視覺受損,我們會先呈現的鏡頭是角色看著某物,接著在角色主觀鏡頭中將受損狀態展現在觀眾眼前(呈現脫焦或畫質不良的影像),最後回到角色做出反應的鏡頭。這類主觀鏡頭的影像劣化程度,應該要反映角色體驗到的視覺障礙,同時也可整合其他視覺套路(如歪斜角度與不平衡構圖),來表現藥物、身體傷害或極端心理狀態造成的現象。此技巧所搭配的主觀鏡頭,幾乎總是呈現角色雙眼所看到的事物樣貌,令觀眾得以感受到他們的困境。但是,主觀鏡頭如果使用得太頻繁或太久,很快就會讓觀眾感覺過於花俏,所以只在特別有意義的時刻才運用便相當重要。

選擇性對焦可以表達角色身體受傷的情況,精彩案例可在導演丹尼・維勒納夫的《私法爭鋒》中一場特別緊張的戲看到。這部驚悚片講述一對夫妻相信有個舉止詭異的單身男子綁架

了六歲的女兒,於是綁架了怪漢並刑求他,本片藉此檢視兩人所面對的道德兩難。刑警羅基(傑克・葛倫霍飾演)決心要偵破此案,恰巧遇到嫌犯的姑姑正在對被綁架的小女孩下毒,在槍戰中他雖殺了那女人,但頭部也受傷流血。他必須盡快送小女孩去就醫,所以在一個令人繃緊神經的暴風雪夜晚裡,他在車流中危險高速行駛。他闖了紅燈,差點撞上其他車輛,此時頭部傷口流出的血蓋住右眼,嚴重影響他的視線,讓他的困境更是雪上加霜(左頁,左上圖)。傷勢是以主觀鏡頭來表現(右上),整個視野都脫焦,讓他無法看清楚前車與他的實際距離。羅基想要讓視線清晰起來(左下),卻適得其反,前方的車流變成一些頭燈散景,讓他無法判斷相對距離。這個單純的焦點控制技巧在這場戲相當有效,不僅讓觀眾以第一手經驗感受羅基的受傷狀態,也透過使用兩種模糊程度不同的主觀鏡頭,顯示出他的處境不僅危殆,且每一秒都變得更加艱險,為千鈞一髮的場景增添了另一個層次的壓力。

Sideways. Alexander Payne, Director; Phedon Papamichael, Cinematographer. 2004

《尋找新方向》，導演：亞歷山大・潘恩，攝影指導：費登・帕帕麥可，2004 年

混亂　　turmoil

鏡頭正如電影中其他的技術因素，平常時被認為違反慣例、出人意料或甚至是技術錯誤的用法，在適合的脈絡裡卻可以是精準的表現。拍攝時一般習慣讓演員五官保持有焦，即便角色正在移動也不例外。然而，顛覆此慣例可以有效地表現角色扭曲的主觀感受。舉例來說，如果角色頻繁進出有焦的狹窄區域，通常問題出在以淺景深特寫鏡頭拍攝時，好動的演員不經意過度前傾或後仰。但是讓角色進出固定的有焦區域，也可以傳達出身體受傷或恐慌焦慮等極度情緒反應下，感官運作方式出現變化。此技巧經常搭配其他風格特殊的手段來增強視覺衝擊，例如不正統的構圖、不符慣例的剪接技巧，好讓觀眾理解這短暫的模糊畫面是刻意的美學選擇，用來表現確切的情感或敘事意義，而非技術上疏忽出錯。

亞歷山大·潘恩執導的《尋找新方向》，是關於兩個畢生好友踏上品酒旅程的喜劇劇情片。麥斯（保羅·賈麥提飾演）離過婚、毫無幽默感、熱愛品嚐紅酒，而傑克是個過氣演員，想在婚禮前獵豔。本片以有趣的方式運用此技巧，將身體傷害與情緒狀態的改變攤在觀眾眼前。麥斯與傑克找上一個住在當地的女侍及她的友人來場雙重約會，麥斯喝醉了，決定最後一搏打電話給前妻，希望能在她再婚前與她和解。但是前妻發現他喝醉之後（左頁，左上圖），對話突然停止。在

講電話的過程中，攝影機是以一系列淺景深大特寫（鏡頭離麥斯的臉極近）拍攝他，所以演員身體稍微一動就會進出有焦的區域。這些看似模糊程度雜亂不一的鏡頭，搭配不穩定、隨機亂動的手持攝影機拍法，再加上鏡頭構圖欠缺明顯重點（右上、中、左下），為這一刻增添了突兀、不連貫的感覺。劇組只有在麥斯打電話給前妻時才運用這項手法（即便他撥出電話前觀眾早就看到他已喝醉，當時也未如此運鏡），意謂此技巧不僅反映了他茫醉的狀態，也表現出他無法與前妻修復關係而感到挫折。這場戲也用了不連續剪接（讓觀眾可明顯注意到剪接點），在電話與他坐在桌邊越來越失序的行為之間，快速來回剪接，反映出他察覺自己與前妻的關係已經無可挽回時的混亂狀態。這些技巧加乘起來，可確保這個打電話場景中零星出現的模糊畫面，在觀眾眼中會是角色此時情緒與生理狀態的視覺藝術表現，而非電影工作者犯了技術錯誤。在電話場景的尾聲（右下），畫面裡的電話銳利有焦，麥斯走回桌邊，逐漸進入模糊區域，象徵他失去修補婚姻最後一絲希望後所面對的不確定性。

The Constant Gardener. Fernando Meirelles, Director; César Charlone, Cinematographer. 2005
《疑雲殺機》，導演：佛南度‧梅瑞爾斯，攝影指導：凱薩‧夏隆，2005 年

‖⸢ 焦慮 ⸥‖ anxiety ‖⸤

大多數觀眾並不會有意識地察覺，鏡頭會如何影響銀幕上的影像視覺風格，但是多年觀影經驗會讓他們熟悉各式各樣的電影「鏡頭美學」，而這也是電影視覺語言的一部分。譬如說，使用望遠鏡頭產生不自然的透視壓縮，並不會分散觀眾的注意力，或是讓他們覺得突兀，即便在日常生活中（除了看電影）人們唯一能體驗到這種效果的場合，是使用單筒或雙筒望遠鏡。同樣地，經常用在角色特寫裡的模糊背景已經如此深入人心，如果特寫鏡頭的背景也銳利有焦，就可以立刻告訴觀眾某件不尋常的事情正在發生（本章的**緊張**一節有此技巧的運用案例）。電影工作者時常利用觀眾熟悉電影美學這一點，當他們想要暗示某件詭異或甚至可怕的事情正在發生，會運用觀眾不習慣看到的非常規影像。在這些情境裡，特殊鏡頭可能特別有用，因為這類器材通常會在放大倍率、對焦與光學變形等面向上，拍出視覺效果不尋常的影像。在這些特殊鏡頭之中，移軸鏡頭會是傳達不穩定或緊張感的理

卡雷的同名小說。在關鍵時刻，本片運用移軸鏡頭來具體呈現角色即將跨過「無後路可退」的劇情點時，所感受到的恐懼與緊張。賈斯汀・昆伊爾（雷夫・范恩斯飾演）是派駐在肯亞的害羞外交人員，他發現加入國際特赦組織的妻子泰莎在可疑的狀況下身亡，於是他開始挖掘背後的真相。昆伊爾在調查過程中發現，妻子可能查出勢力龐大的藥廠進行非法藥物實驗與大量不法行徑的證據，而且藥廠還勾結了英國政府高層官員。他慘遭毒打，被警告如果不停止調查，就會落得跟妻子一樣的命運。但他無視威脅，回到肯亞找到握有關鍵犯罪證據的醫生。昆伊爾抵達肯亞首都奈洛比機場時，是以移軸鏡頭拍攝大特寫，所以他受傷的臉只有一部分有焦，反映出當他被海關人員詢問入境目的時的焦慮（左頁，左上圖）。有時手持攝影機會讓景框切到他的頭（右下），加強了移軸鏡頭的特殊視覺風格，為影像添加了遲疑與不穩定感，同時他臉上的有焦區域也隨機移動（右上與下）。昆伊爾明

角色對物理空間的情感或心理連結，可以借重選擇性對焦來呈現在觀眾眼前，方法是在故事的關鍵時刻調整影像的模糊程度。如果運用的時機有依循特定法則，此技巧可以反映角色對特定場景的感受：自在或不舒服、安全或曝險、受到歡迎或受到威嚇。例如，如果有個角色不滿意自己的工作，她在職場的畫面背景都是脫焦，這樣的模糊程度可以代表她不喜歡職場；如果她在放鬆或開心的場景，背景都持續清晰有焦，前後形成對比更能加強效果。我們甚至可以逐漸調整畫面的模糊程度，以表現角色對這個空間的感覺有了改變，從完全脫焦到銳利有焦，或是倒過來也可以，只要這些視覺效果只運用在適當的情境，符合電影的影像系統賦予這些情境的意義，就沒有問題。

葛斯·范桑導演的劇情片《大象》令人坐立難安，講述在兩個被霸凌的青少年進入校園大開殺戒前的一段時間裡，一群高中學生經歷的故事。本片中有精心設計的選擇性對焦手法，

攝影課學生。這個關鍵場景表現出兩人在學校的體驗截然不同。艾立亞走在走廊上，然後幫同學拍了張照（左頁，左上圖），他的周遭環境都清晰有焦；對他來說，學校是個吸引人的地方，充滿社交互動的可能性（右上，他抵達高中與朋友打招呼）。但是當蜜雪兒在相同的時間走在相同的走廊（觀眾可以看到之前出現過的艾立亞拍照動作），她周遭的一切都是模糊的（右下）；對她來說，學校是個不友善的地方，讓她四處碰壁、備受譏諷（左下，在體育館被女生霸凌）。這兩場戲裡，走廊的透視感以相同方式表現（18mm 廣角鏡頭拍攝 [viii]），構圖類似，攝影機移動模式相同（跟著學生走在走廊上）。這兩場戲在視覺上的雷同是精心設計的結果，再加上延續時間較長，所以可以確保觀眾會注意到這兩幕的景深不同（方法是攝影機近距離拍攝蜜雪兒，藉以產生淺景深，艾立亞則在較遠的距離拍攝，讓景深可以從 60 公分延伸到無限遠）。但是，兩場戲以不同透視拍攝艾立亞拍照的動作，這揭示了這個差異是為了表現兩個學生在同一時間的不

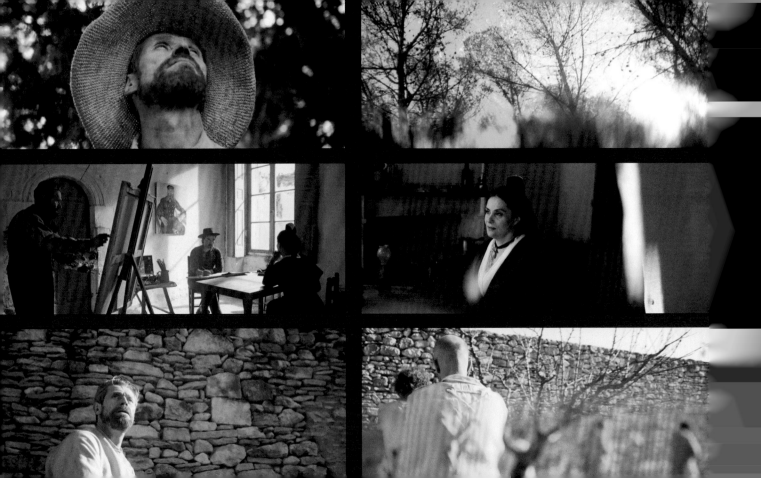

▐▌ 視野 ▐▌ vision ▐▌

倘若一種能拍攝出極端風格化影像的技巧，總是用在故事中某種特定情境，觀眾就能輕易明白此一技巧的敘事目的（正如前一節葛斯‧范桑的《大象》）。然而，在同一個故事裡**不同類型**的情境中運用同一種鏡頭技巧，也有可能傳達出更細膩、複雜的概念。但是如此一來，便需要擬定策略來決定此技巧該在何時使用，又該如何使用，以免觀眾以為眼前所見只是隨機出現的風格化。如果有策略地運用，風格化所傳達的意義會在整場敘事的過程中累積，讓觀眾在一次次的觀看之間，有足夠的時間來理解此鏡頭技巧在每個情境中的作用，於是要傳達的整體意義終將變得一目了然。

朱利安‧施納貝爾執導的傳記電影《梵谷：在永恆之門》，講述梵谷（威廉‧達佛飾演）生命最後幾年在法國亞爾的日子。本片有幾個關鍵場景讓觀眾瞥見梵谷的創作歷程，此時運用了不尋常的風格化影像。施納貝爾常用非正統的技巧來讓觀眾體驗角色的主觀感受（他 2007 年的作品《潛水鐘與蝴蝶》用了 Lensbaby 2.0 移軸擺頭鏡頭鏡頭，來模擬一個男人中風昏迷後醒來的視野），這次他請攝影指導戴洛姆探索新的可能性，嘗試把骨董雙焦點太陽眼鏡望出去的影像樣貌加入影片中。在本片的關鍵時刻，戴洛姆在鏡頭（大多是 20 與 25mm 廣角鏡頭）上外加半視場屈光鏡，創造出雙焦點效果，

讓景框下半明顯模糊。[ix] 此效果是用在主觀鏡頭，讓觀眾彷彿可以透過梵谷的眼睛看事物，在這類鏡頭之前或之後經常搭配他觀看與產生反應的畫面，以肯定這是他的主觀鏡頭。含有這種風格化影像的場景可分成三類：自然與陽光之美似乎讓梵谷陷入狂喜時（左頁，左上與右上圖）、在他全神投入作畫時（左中與右中，他在朋友高更〔奧斯卡‧伊薩克飾〕素描吉努女士〔艾曼紐‧辛葛飾演〕時，於一旁畫她的肖像），以及他看起來很痛苦或感覺特別脆弱的時候（左下與右下，他自願關進精神療養院的時刻）。這些場景有系統地運用部分模糊的主觀鏡頭，創造出強有力的視覺連結，暗示出共同的主題：梵谷的創作歷程。引人入勝的是，在他焦慮時，還有在他體驗到藝術創作的狂熱時，這幾幕也都納入這樣的風格化影像，暗示了他瀕臨崩潰的心理狀態其實跟他身為藝術家的創作視野及觀看世界的獨特方式密不可分。彷彿是要進一步證明他的瘋狂與天賦是一體兩面。這兩類場景也都整合了鮮明的黃色調，可能是環境中自然存在的（右中），或是呈現他異於常人的主觀經驗（右下），而這也是他此階段大多數作品的主色調。

Se7en. David Fincher, Director; Darius Khondji, Cinematographer. 1995
《火線追緝令》，導演：大衛・芬奇，攝影指導：達里烏斯・孔吉，1995 年

惡意 ｜ malevolence ｜

電影工作者會使用選擇性對焦技巧，來將觀眾的注意力導引到景框中具有敘事作用的區域。舉個例子，在角色的特寫裡，背景通常是模糊的，這樣觀眾才不會為其他事物分心，而能專注在演員的面部表情上。電影觀眾熟悉此手法，所以會預設清晰有焦的任何東西一定隱含意義，需要留心，而脫焦的一切都可以放心忽略。然而，這個慣例可以翻轉：讓觀眾以為應該要清晰的事物脫焦，反之亦然，於是產生出的影像會有一種令人不舒服甚至干擾的感覺，若是運用在觀眾期待重要的人物或東西即將登場的情境中（例如在介紹重要角色時，或在呈現意義重大的事件結果時），效果尤其明顯。這種鏡頭技巧的效果還可以進一步加強：搭配審慎選擇的構圖與打光，吸引觀眾去注意脫焦的事物，藉由不滿足觀眾對清晰與解答的需求，為畫面增添緊張感與戲劇性。

導演大衛·芬奇的新黑色電影犯罪驚悚片《火線追緝令》裡，有此技巧的絕佳範例。本片講述沙摩塞警探即將退休，新來的搭檔米爾斯（布萊德·彼特飾演）準備接替他的職缺。兩人努力想逮捕一個狡詐、殘酷的連續殺人魔，阻止他依照天主教的七宗罪犯下七樁儀式化的命案。殺人犯（綽號「約翰·杜」）精心策畫謀殺案，總是領先這對警探一步。後來兩人查出約翰·杜的住處，終於找到措手不及的他。警探一敲

門，約翰·杜立刻逃逸，米爾斯緊追在後，最後卻在巷弄裡遭約翰·杜突襲。米爾斯受了傷又沒帶槍，只能任憑約翰·杜處置，此時約翰·杜陰森森地站在他面前（左頁，下圖），拿槍指著他的太陽穴（右上）。這是觀眾第一次有機會近距離看到約翰·杜，但是整場戲裡他的臉都沒有露出來，首先是當他走向米爾斯，鏡頭只拍到他上下顛倒的輪廓倒影（左上），接著在一個淺景深鏡頭裡，他又成為完全脫焦的剪影，唯一清晰有焦的是槍枝的局部。在這一幕，約翰·杜並未露臉，不僅顛覆了觀眾對這類鏡頭與這個時刻的期待，同時也讓約翰·杜散發出神祕、近似鬼魅的邪惡氣息，反映出他殺人的惡意。此鏡頭的構圖也證實了上述角色特質，超低角度表現出那一刻他在心理與生理上的優勢，再加上相當歪斜的角度，背景有強烈的斜線條，暗示了緊張與險峻。前景的槍幾乎占據景框一半（依照經典「希區考克」法則來處理），彷彿直接指著觀眾，強調出這一刻以及殺人犯即將帶來的危險。以上這些選擇，再加上非典型的選擇性對焦手法，成功把約翰·杜的難以捉摸與強烈惡意呈現在觀眾眼前。

▐▘ 期盼 ▗▌ wistfulness ▐▖

許多運用選擇性對焦的敘事技巧，已經存在了幾十年（本節討論的這個技巧是其中之一，幾乎一百年前就有了），其他技巧都是既有技巧的變化形，拜科技創新之賜才得以出現（例如使用半視場屈光鏡來模擬深焦攝影，或是採取數位工具來製造移軸效果）。但是，電影這項藝術形式的精彩特色之一，就是電影語言持續在演進，這不僅是科技創新所造成，也因為現有的技術可以在每部電影的脈絡中以不同的使用方式來傳達新的意涵。事實上，電影工作者可以在自己要講述的每個故事裡，拓展影像技巧的可能性與意涵。關鍵是去理解你要如何改變各項技巧在敘事上的言外之意，才能讓觀眾以新眼光來理解。如果視覺溝通策略統合過，將全片的整體影像系統納入考量，而鏡頭技巧是其中一部分，就能做到這一點。這意味著鏡頭技巧出現時的前後影像，以及這些影像是出現在何種敘事脈絡中，都可以影響觀眾，讓他們對鏡頭技巧產生全新的理解，而不會去關心其他電影有怎樣傳統的運用方式。

導演札維耶・多藍的《親愛媽咪》一片中，在故事接近尾聲

皮隆飾演）是行為嚴重偏差的青少年，他被送回來由母親黛安（安・朵瓦飾演）監護，把她的生活搞得天翻地覆。她設法維持生計，同時請鄰居幫忙當兒子的家教，但是史提夫經常暴怒，又嘗試自殺，迫使她考慮將監護權交給政府。跟鄰居出門時，她幻想史提夫的未來（左頁，左上），影片以蒙太奇呈現她對未來的期盼：史提夫洗心革面（右上）、進入大學、獨立搬出家門（左中與右中），然後結婚，還辦了場奢華婚禮（左下與右下）。然而，這些鏡頭從頭到尾都帶著不同的模糊程度，或者在脫焦之前短暫有焦。本片脈絡中，在黛安的白日夢裡使用脫焦影像的用意很明顯：她夢想中史提夫的未來，與生活裡嚴酷的現實天差地遠，即便是在她的幻想裡，這些影像都是轉瞬即逝、無法捉摸、不明確。這段蒙太奇中的模糊影像，甚至可以暗示黛安在設想史提夫的未來時內心的衝突，彷彿她的母性希望孩子事事如意，所以有些影像會短暫清晰有焦，但她內心深處知道若是沒有專業協助，兒子幾乎不可能改頭換面。這些影像幾乎一出現就變模糊，便是以視覺來呈現這一點。導演之所以能夠精彩地使用脫焦影像來傳達這個複雜的概念，是因為這個技巧全片只用

｜'｜ 清晰 ｜'｜ clarity ｜'｜

科技進步讓我們得以用更簡易、更低成本的高品質工具來預覽正在拍攝的影像，預算不高而以攝錄影（而非膠卷）拍片的電影工作者，不再只能仰賴攝影機上的標準解析度小液晶螢幕或是迷你的映像管觀景器來評估畫面。可攜式外接高畫質監視螢幕，有傑出的對比與畫面解析度，可以在監視畫面上疊加數位波形圖、斑馬紋、峰值對焦，和 1：1 像素對應功能 [11]。相較於過去，現在無論是要租或買都便宜許多，幾乎可以確保拍攝的畫面曝光正確且有焦。不幸的是，這些預覽工具也讓某些電影工作者養成不良的新習慣：在拍攝過程中偏執地再三檢查焦點，為了追求最銳利的影像，不知不覺犧牲了其他重要面向。雖然我們會期待專業水準的影像應該持續有焦，但有時候時程緊迫，就必須接受焦點偶爾不夠銳利。事實上，柔焦鏡頭並不罕見，即便在最高成本的好萊塢電影裡也是一樣。但他們可以使用最精良的器材，而攝影組的技術也遠近馳名，怎麼可能讓焦點不夠銳利呢？答案很簡單：老練的電影工作者很少會只因一個鏡頭有點柔焦就捨棄不用，他們知道故事、情緒投入與扎實的表演，永遠比輕微的技術瑕疵更重要。觀眾全心投入故事角色面對的困境時，不僅不在乎小瑕疵，甚至根本不會注意到。如果你有一個鏡頭稍微柔焦，但其中有演員最棒的一次演出（即便其他鏡次都完美對焦），那你就該剪進電影中。

導演史派克・瓊斯的《蘭花賊》，有場很棒的戲就示範了這

個原則。這個複雜的故事講述查理・考夫曼想要將蘇珊・奧良的書《蘭花賊》改編成電影劇本。當考夫曼努力想要為劇本找出戲劇性的切入點時，觀眾發現作者蘇珊（梅莉・史翠普飾演）已經迷上小說中的主人翁約翰・拉洛許，這個男人如痴如狂地想要複製出一株極為罕見的蘭花。某個深夜，蘇珊吸食蘭花萃取物，受到迷幻效果的影響而打了通電話給拉洛許。她迷上撥號鍵的聲響，要求他哼唱模仿。電話這頭的她是以略為脫焦的胸上特寫拍攝，由她雙眼裡可見的模糊亮光可以注意到（左頁，上）。但是，當兩人想出方法完美模仿那聲響，畫面突然變得銳利有焦（下），彷彿完成這件事讓她原本失意的人生有了片刻的清晰與焦點。攝影指導蘭斯・亞戈回想那個場景是在非常低光的環境下拍攝，所以難以評估對焦是否準確，當他們發現畫面有點柔焦時，他或跟焦員便動手調整，並非刻意要精準扣準蘇珊與拉洛許成功複製撥號音的那一刻。[x] 這個計畫之外的片段最後被剪進電影，原因是故事、情感與表演，遠比一味考量技術層面是否完美無瑕還要重要。

11. 譯註：1:1 pixel mapping，意指監視螢幕的像素會一比一對應錄影畫面的像素，所以監視螢幕畫面的尺寸比例會與錄影畫面一致。

The Duellists. Ridley Scott, Director; Frank Tidy, Cinematographer. 1977
《決鬥的人》，導演：雷利・史考特，攝影指導：法蘭克・泰迪，1977 年

鏡頭耀光　FLARES

當明亮、零星的光束進入鏡頭時，鏡頭耀光就會出現，在層層鏡片與光圈葉片之間造成內部折射，導致幾種影像劣化，例如光條紋、彩色的多邊形、影像霧化、對比與色彩飽和度降低。耀光也會讓觀眾難以看清拍攝對象。有些人認為耀光會讓觀眾意識到銀幕上的影像是由器材錄製而成，導致觀眾出戲。無論是在室內或室外拍攝，無論是使用自然或人工光源，電影工作者經常在攝影機組、鏡頭與燈光設備上使用旗板、燈光遮光片、鏡頭遮光斗、上緣遮光板、鏡頭遮光罩、攝影機外掛法國旗板。現代鏡頭在設計、構造與抗反光鍍膜上的進步，成功大幅減少了耀光（尤其是高階鏡頭）。在使用短焦距鏡頭（因為視野較廣，所以特別容易產生耀光）與變焦鏡頭（因為內部鏡片很多，產生的耀光通常比較明顯）時，這些功能特別有用。然而，鏡頭耀光也可以是一種刻意營造的鏡頭美學。在 1960 年末期，一小撮引領風潮的電影工作者發展出一種視覺風格，將鏡頭耀光融入敘事手法中。耀光原本被認為是技術瑕疵，之所以能夠這樣別出心裁地運用，是受到幾個地方的影響：一、歐洲電影工作者在敘事與產製模式上的創新實驗，二、隨著科技發展，電影拍攝器材與鏡頭變得輕便，紀錄片「真實電影」的拍攝技巧因此得以發展，三、具實驗精神的電影工作者測試、拓展、顛覆電影視覺語言與影像產製的每一個面向。當鏡頭耀光更廣泛運用在劇情片與紀錄片之後，終於併入主流電影的視覺語彙中，並且發展出運用耀光的敘事慣例。時至今日，鏡頭耀光變得如此主流，ARRI 與 Cooke 等公司的某些電影鏡頭產品甚至提供無鍍膜前端與後端鏡片，讓電影工作者更能控制耀光的樣貌。

《決鬥的人》是導演雷利·史考特的第一部劇情片，以背景設在十八世紀的影片來說，用耀光鏡頭收尾雖然不合常規，但在視覺上令人驚豔，在敘事上也很精彩。在主題與形式上，《決鬥的人》讓人聯想到庫柏力克的《亂世兒女》。《決鬥的人》講述費侯中尉（哈維·凱托飾演）這位平民出身的波拿巴派軍官（支持拿破崙家族），在十五年期間與度貝中尉進行一系列決鬥。度貝之所以答應他，只是為了遵守貴族身分的榮譽守則。在最後一次決鬥，度貝有機會殺死費侯，但他卻強迫費侯接受失敗，以後不得再來挑戰。事後懊惱的費侯站在懸崖邊，俯瞰廣闊大地，此時夕陽從雲層後露出，一束五彩繽紛的鏡頭耀光占滿景框（左頁）。這一幕的構圖如詩如畫（讓人想起刻劃拿破崙最後被放逐到聖赫勒拿島的畫作），耀光逐漸浮現，強調夕陽正西下，而夕陽象徵了拿破崙時代的終結，以及當時階級平等的理想的消亡（正是因為相信階級平等，費侯才拚命要對抗度貝，以證明自己的價值）。史考特是視覺風格大師，以作品的影像精緻聞名，在這場戲裡，他整合鏡頭耀光的手法，讓一個令人難忘的鏡頭，優美地體現出《決鬥的人》的中心主題。

The Hobbit: An Unexpected Journey. Peter Jackson, Director; Andrew Lesnie, Cinematographer. 2012
《哈比人：意外旅程》，導演：彼得·傑克森，攝影指導：安德魯·萊斯尼，2012 年（上）
Kung Fu Hustle. Stephen Chow, Director; Hang-Sang Poon, Cinematographer. 2004
《功夫》，導演：周星馳，攝影指導：潘恆生，2004 年（左下）
Rango. Gore Verbinski, Director; Roger Deakins, Visual Consultant. 2011
《飆風雷哥》，導演：高爾·華賓斯基，視覺顧問：羅傑·狄金斯，2011 年（右下）

鏡頭耀光的經典用法之一，是用在所謂的「英雄鏡頭」裡，暗示角色具有超凡的生理、心理或甚至超自然的特質。在這些影像裡，經常會採稍低角度拍攝，以暗示力量。角色會擺出充滿自信的姿勢，攝影機則不斷移動（常見的是推軌靠近與推軌環繞角色），露出強烈的鏡頭耀光，看起來彷彿是從角色身體發射出來，依據電影敘事脈絡，象徵角色真的獲得或覺得自己獲得了力量。在某些案例，鏡頭耀光強到觀眾難以看清角色，角色則變成剪影，並產生光環效果，暗示出靈性或甚至神聖的特質。這類鏡頭出現的時機，通常是在角色完成特別困難的任務或克服不尋常挑戰之後，有時候還會配上旁白與史詩般慶賀凱旋的音樂，進一步強化情境，讓觀眾更理解這個角色是被刻劃為英雄。鏡頭耀光技巧已經超越語言與文化邊界，幾乎在任何國家、任何類型的影片中，都可以看到。

皮得·傑克森導演的《哈比人：意外旅程》（左頁，上圖），在倒敘段落中一個頗具代表性的鏡頭裡，便示範了鏡頭耀光的經典手法。旁白講述索林（理查德·阿米塔吉飾演）如何在對抗半獸人的戰爭中鼓舞軍隊士氣、扭轉局勢，終於打敗无敵阿索格。倒敘段落最後的高潮是大量耀光的鏡頭，攝影機以低角度環繞索林，而他以勝利姿態站著俯瞰屍橫遍野的

戰場。此鏡頭的每個面向都設計來創造系林強人的典型央雄形象，並且在後期製作時加上極有真實感的電腦動畫耀光，讓效果更完整。導演周星馳的《功夫》，是諧仿功夫電影的時代劇，電影邁入尾聲時也在英雄鏡頭裡運用了耀光，此時阿星（周星馳飾演）向他剛打敗的敵人提議要把自己的致勝招式傳授給他。阿星的寬大讓惡棍不敢置信，此時攝影機以低角度拍攝阿星的胸上特寫，陽光在他頭部後方，極亮的耀光蓋住他的臉（左下）。在這一幕的敘事與文化脈絡中，耀光不僅呈現了阿星的經典英雄形象，也暗示他與佛教中的天界與神聖秩序的關聯（在這之前沒多久，佛祖形象的雲朵賜予他神力）。電腦動畫的發展已經達到逼真的程度，可以創造出與鏡頭耀光幾無二致的效果，在導演高爾·華賓斯基諧仿西部類型片的《飄風雷哥》中，我們可以在結局的經典英雄鏡頭（右下）看到這樣的動畫效果。其中，與片名同名的角色（強尼·戴普負責配音與表演）發表老套的演說，大肆吹捧自己，此時他沐浴在夕陽的耀光中，而電腦動畫「攝影機」慢慢推軌前進，同時間響起了凱旋般的配樂。他還來不及講完，就從馬背上摔下，此經典英雄鏡頭的諧仿貼切地顛覆了西部片的慣例。

氛圍 atmosphere

主流電影裡早期的鏡頭耀光藝術表現，是把太陽的酷熱顯現出來，此慣例到今日仍有人沿用。然而，《鐵窗喋血》的導演史都華·羅森堡與攝影指導康拉德·霍爾首開先河想要如此運用耀光時，片廠卻嚴正反對，認為耀光是瑕疵，不應該出現在大片中。[xi] 當時的電影攝影慣例，是嚴格追求技術上無懈可擊、打光與構圖精細的影像，付出的代價是，劇組經常找不到足以提供拍攝所需的空間與打光環境的實景。換句話說，當時認為高度精緻的美學比真實感更重要。幸好，羅森堡與霍爾最後贏了，並開創出一種美學，結合技術瑕疵來呈現更令人信服的真實感，從而拓展了電影語彙。觀眾如果熟悉「真實電影」紀錄片（例如潘尼貝克、費德瑞克·懷斯曼、梅索兄弟等導演的作品）那種技術有時很粗糙的影像，應該會對這種電影攝影的新風格很有共鳴。此外，有些特立獨行、想要挑戰好萊塢傳統產製模式，並追求以視覺語言來推動當代文化、政治與社會變革的電影工作者，也回應了這種新風格。

不人道的地方。虐待狂管理員喜歡在生理上、心理上虐待受刑人，而惡毒的監獄官葛菲老大（摩根·伍沃飾演）總是戴著陰森森的鏡面太陽眼鏡監視著這一切。當觀眾第一次看到受刑人鋪路時，葛菲老大以精心設計、最戲劇性的方式登場：一開始是低角度中特寫，只拍出他的鞋子，接著當他從卡車後現身，鏡頭變焦為中遠景鏡頭。就在這一刻，明顯的耀光以對角線閃過景框，當攝影機橫搖跟隨他，耀光也跟著移動。角色現身時，耀光增添了視覺衝擊，讓他與毒辣的陽光產生連結（左頁，上）。緊接著鋪路的受刑人之一「流浪漢」（哈利·狄恩·史丹頓飾演）在胸上特寫中與清晨太陽、橘色大耀光一起出現，突然間他因酷熱昏倒，看起來彷彿是鏡頭耀光打倒了他（下）。在這兩個例子中，場景的自然環境讓耀光顯得合情合理，但耀光也有清楚的敘事功能，也就是用視覺效果呈現毒辣的陽光，強調出酷熱在這場戲與整個故事裡具有驚心動魄的影響力。這或許解釋了《鐵窗喋血》的鏡頭耀光為何能成為傳奇範例，即便在本片許多修路場景中，只有兩個明確的例子是為了這個目的而使用耀光。

鏡頭耀光可以創造強烈的視覺表現，以及極度風格化的畫面，因此大多數電影工作者會盡量少用耀光，以免太令人分心，使觀眾出戲。然而，如果在敘事脈絡中有運用耀光的正當理由，使用時也遵從連貫一致的視覺策略（審慎選擇打光、構圖、剪接風格等面向），意義清楚，那麼我們仍然有可能在一部電影裡反覆運用耀光。這樣運用時，耀光可以表現出各式各樣的意念與意義，也不至於只被視為無謂的花俏效果。

丹尼斯·霍柏導演的《逍遙騎士》是美國獨立電影首度成為可以營利的投資，具有里程碑意義。本片也是最早以內行、有創意、與敘事吻合的方式運用鏡頭耀光的知名電影之一。電影的主角是兩個嬉皮重機騎士懷特（彼得·方達飾演）與比利（丹尼斯·霍柏飾演）在一次成功的毒品交易之後，騎車橫越美國。在旅途中，他們遇見了美國社會形形色色的人物，從社會賢達到邊緣人。在電影中，霍柏有時似乎將1960年代美國反文化運動浪漫化，有時卻又在這股風潮中注入憂鬱與絕望。這曖昧不明的態度既是《逍遙騎士》的核心，也反映在本片的視覺風格上，尤其是鏡頭耀光的使用方式。例

卷規格與視覺風格）。這些段落裡的鏡頭耀光傳達出在豔陽天騎重機的爽快，背景則是壯麗的經典美國風景，將懷特與比利的旅程與生活方式理想化。有時候導演使用鏡頭耀光只是為了美感，例如在懷特漫步穿過高速公路旁破舊小屋的場景（左下），陽光穿過屋頂裸露的梁柱形成大耀光，畫面與他凝視的鏡頭穿插剪接，暗示了當下尚未解釋的某種特殊連結。後來，懷特與比利帶著兩個妓女去墓園吸食迷幻藥，強烈的鏡頭耀光呈現出他們被藥物扭曲的主觀視野。粗粒子的16mm膠卷、搖晃的手持攝影機拍法、扭曲的魚眼鏡頭以及隨興的對焦（右下），都進一步強化了迷幻的主觀體驗。這樣拍出的影像並非將他們的迷幻感受刻劃為拓展心靈、超脫物外的經驗，而是痛苦、夢魘般的幻象，揭露出他們的恐懼與不安，整個過程充滿絕望。在羅森堡的《鐵窗喋血》首開先河之後，《逍遙騎士》是最早採用鏡頭耀光的電影之一，手法具有創意、變化與敘事深度。本片中幾乎所有使用鏡頭耀光輔助敘事的手法，最後都成為主流與獨立電影常用的視覺套路。

主題 theme

鏡頭耀光有許多種,而耀光的尺寸、形狀、數量與亮度也有大量方法可以控制。譬如不依照鏡頭的甜蜜點或想要的景深來選擇光圈設定,改依照光圈會如何影響耀光的尺寸與形狀來決定。同樣地,我們也可以刻意選擇抗反光鍍膜已經磨損(或甚至完全沒鍍膜)的老鏡頭,以創造更明顯的耀光,這是現代技術先進的鏡頭很難製造的效果。雖然在多數時刻,電影會偏好用定焦鏡頭而非變焦鏡頭,但如果需要許多耀光的話,變焦鏡頭會是比較好的選擇。為了拍攝某種畫面,我們甚至可以依照光圈葉片的數量來選鏡頭,以創造某種形狀的耀光。鏡頭耀光的每個樣貌細節都是刻意營造的,可以傳達美學考量之外的敘事意義,甚至可以成為視覺策略的中心元素之一,支撐故事的核心意念或主題。

導演伊恩・蘇佛利的《K 星異客》裡,鏡頭耀光扮演重要角色,也是反覆出現的視覺主題。故事講述普洛特(凱文・史貝西飾演)聲稱自己來自外太空,可以僅用光束進行星際旅行,負責治療他的精神科醫師包威爾探究了他父母的過往,找出他話語背後的真相。同時間,普洛特的天文物理學知識淵博,且對病房其他病患有不可思議的影響力,讓他的故事越來越可信。在治療過程中,醫生也重新評估了自己的專業能力與私人生活。片中各式各樣的耀光與敘事融合的方式,

有時似乎在佐證普洛特自稱是外星人的說法,有時則暗示他古怪行徑背後有更可靠的解釋。譬如觀眾第一次看到普洛特時,畫面暗示他是經由一束光線憑空出現在紐約中央車站,這道光創造出橫跨景框的耀光(左頁,左上與右上圖)。同樣地,在為普洛特進行回溯治療時,包威爾診療室裡的水晶紙鎮也發出五彩繽紛的耀光,彷彿普洛特的存在可以改變光的物理性質(左中)。普洛特準備要前往 K-PAX(他宣稱自己來自此星)那天的日出,也展現了樣式不尋常的耀光,再加上異常鮮艷的紫色天空,暗示某件不尋常的事情即將發生(右中)。普洛特受邀去包威爾家野餐時,鏡頭一度以誇張的低角度拍攝,讓他疊在強烈的太陽耀光上(左下),短暫地用視覺效果呈現出他口中自己與光線、星體的關係(此視覺套路也可以暗示靈性或神聖特質)。然而,當包威爾來到普洛特以前的住處,發現他過去可怕悲劇的細節時,類似的太陽耀光出現了,表示普洛特對光的偏執其實也有比較接近地球人的解釋。全片耀光的多重樣貌都是以攝影機拍攝而得,沒有電腦動畫輔助,並且景框中都有自然光源讓耀光合理出現。[xii] 本片連貫一致地以耀光來顯現普洛特真實身分曖昧不明的核心主題,最終暗示了在某些實例中,幻想與日常可能並非永遠互不相容。

Close Encounters of the Third Kind. Steven Spielberg, Director; Vilmos Zsigmond, Cinematographer. 1977
《第三類接觸》，導演：史蒂芬‧史匹柏，攝影指導：維莫斯‧齊格蒙，1977 年

土精心的運用下，鏡頭耀光絕到不是次要的視覺元素，反而可以成為一部電影視覺策略不可或缺的一部分，協助表現調生或情緒，暗示角色具體或象徵上的特質，甚至本身就可以變得像個角色。

在史蒂芬·史匹柏導演的《第三類接觸》，全片都可以看到這種鏡頭耀光表現手法的絕佳範例。本片主角羅伊·尼利本來是住在郊區的普通人，一場與幽浮的偶遇，促使他走上旅呈去查明那次遭遇的真相。史匹柏主要是依靠暗示及潛文本的力量去縝密地營造幽浮的神祕氣息（在 1975 年的賣座片《大白鯊》中，他將此技巧發揮到淋漓盡致），一直到電影即將結束才揭露幽浮的完整面貌。幽浮並未清楚現身，看起來僅是一團黑色形體，所發出的明亮、多色光芒形成了耀光，讓人們難以看清。光線有策略地排成某些圖案，有時候甚至有擬人化的效果（左頁，上圖）。在每一次「第三類接觸」，鏡頭耀光都成為畫面重點，並以不尋常的樣貌與動靜表現出幽浮來自外太空的本質。當幽浮無聲無息翱翔於印地安納州的夜空時，耀光也賦予這些機械特殊的個性。耀光也會用來暗示外星人先進科技的非凡力量，例如幽浮用強力光束掃描環境時產生的耀光，讓人想起外星人綁架故事裡所形容與描

有一部分被極度風格化且形狀、顏色、大小各異的耀光所掩蓋，這樣既能讓觀眾去想像外星人的實際樣貌，也賦予外星人超自然、帶著幾許神聖意味的氣息（右下）。從頭到尾，史匹柏都以相當一致的方法運用鏡頭耀光，耀光出現的場景幾乎都牽涉到幽浮或外星人，因而建立起耀光與幽浮之間強烈的視覺連結，而史匹柏也在一場戲裡高明地利用這道連結期待遭遇外星人的人群（以及觀眾），誤將配備探照燈的軍用直升機當成外星人飛行器。外星人與幽浮的呈現方式背後若是沒有精心規劃的視覺策略與影像系統，就不可能這樣誤導觀眾；如果過度運用鏡頭耀光，或使用時機前後不連貫，此技巧產生的神祕與震驚效果就會大幅減弱。在《第三類接觸》裡，雖然史匹柏是將鏡頭耀光深深納入敘事中，並以鏡頭耀光來具體顯現外星人與幽浮的神祕本質，但耀光還有另一個功能：在幽浮與人類角色同時出現時，創造出兩者是在同一個實體空間裡的幻覺，為幽浮增添了關鍵的真實感（其實那些幽浮是道格拉斯·川布爾製作的小模型，配備迷你燈具）。儘管當代電影已經不常使用《第三類接觸》所用的視覺特效，但本片創新的鏡頭耀光技巧又再度流行，只不過現在是用來掩蓋過度精美、有時看起來太人工的電腦動畫特效

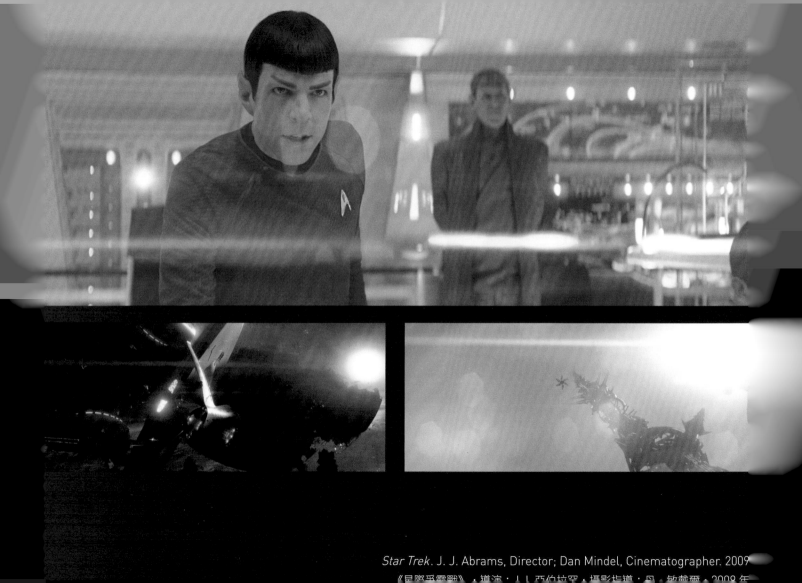

Star Trek. J. J. Abrams, Director; Dan Mindel, Cinematographer. 2009
《星際爭霸戰》，導演：J. J. 亞伯拉罕，攝影指導：丹．敏戴爾。2009 年

許多電影工作者常會避開鏡頭耀光，主要理由之一是耀光會讓人意識到電影的拍攝設備，可能會讓觀眾出戲。鏡頭耀光的出現暗示了鏡頭與攝影機的存在，可能會打破觀眾以為自己正在親身體驗眼前事件的錯覺（實際上是透過電影產製的成品在體驗）。然而，耀光這種暗示有實體存在的功能，在必須賦予事件（無論是實拍或電腦動畫）可信度與真實感的場合，就可以成為敘事策略的一環。

導演 J.J. 亞伯拉罕重啟《星艦奇航記》系列的電影《星際爭霸戰》，在每個重要段落裡（無論是真人演出或完全的電腦動畫），示範了幾乎所有類型的鏡頭耀光（包含寬銀幕變形鏡頭耀光、光條紋、光圈葉片反光與光暈）。無論耀光是在片場實際創造（將強力手電筒對著鏡頭照射，利用監視螢幕來精準控制耀光在景框中的形態與位置），或是在後製階段以數位方式添加，其樣貌與動靜都經過細心操控，看起來就像是紀錄片中常看到的非刻意耀光，有時候甚至會讓影像裡大範圍、在敘事上很重要的區域變朦朧（左頁，上圖）。這些耀光的真實動靜與外觀為全片許多虛擬場景與電腦動畫橋段增添了幾分真實感與可信度，並提供了統一的美學，將這些虛擬元素與環境（左下，右下）與真人演出的片段天衣無縫地整合在一起。這種耀光美學並不符合主流電影的運用慣例。

傳統上，耀光會擺在景框中不醒目的位置，設計得賞心悅目，幾乎只注重美學價值，而忽略耀光可以提供的潛在敘事功能。在這個時代，觀眾期待看到真假難辨的視覺特效，尤其是在科幻類型裡，而《星際爭霸戰》創新的鏡頭耀光手法成功達成目的，高明地將咸認是技術瑕疵的耀光，整合成視覺策略的重要元素。但是，亞伯拉罕的鏡頭耀光手法並不廣受讚揚，有些評論者認為太濫用、太突兀，普遍讓人分神。雖說這類抱怨至少有部分是合理的，卻也不能否定亞伯拉罕別出心裁地運用鏡頭耀光，讓「耀光美學」在主流觀念中流行起來，可能也影響了多家軟體公司開發出應用程式，之後從電腦到手機等裝置，都可以創造出各種想像得到的耀光。寬銀幕變形鏡頭耀光特別受歡迎，結果二手寬銀幕變形投影機鏡頭與轉接環的零組件市場越來越蓬勃，客群是那些想要在作品中加入寬銀幕變形鏡頭耀光的數位相機錄影創作者。即便亞伯拉罕在《星際爭霸戰》的鏡頭耀光手法或許有時太過度，因此沖淡了一些敘事潛力，但是不可否認，在如此引人注目的電影裡大量運用，確實讓大家對耀光的視覺敘事可能性重燃興趣。

Far from the Madding Crowd. Thomas Vinterberg, Director; Charlotte Bruus Christensen, Cinematographer. 2015

《遠離塵囂：珍愛相隨》，導演：湯瑪斯‧凡提柏格，攝影指導：夏洛特‧布魯斯‧克里斯丁生，2015 年

感情 attachment

鏡頭耀光可以成為呈現角色的有效手法，前提是不頻繁運用，並且用在用意明確的情境裡，以免觀眾誤以為電影工作者只是要展現美感。比方說，在角色剛完成困難的任務或克服重大挑戰之後，立刻在鏡頭裡加上強烈耀光，可以讓他們看起來勇敢、有力量，甚至宛如英雄（請見本章**超凡**一節）。然而，如果在電影裡不分青紅皂白隨意使用，耀光可能會失去傳達角色特質的能力，即便是用在故事的重要關頭，表現潛力可能也會因為過度使用而減弱。除了使用時的敘事脈絡以及使用頻率，同樣重要的是在故事影像系統之中耀光出現的時間點，也就是在故事事件序列中的實際位置。幾乎每部電影裡，都有些時刻僅因為**發生時間點**就深具意義，例如開場與結尾的影像，或是主要角色或重要場景第一次與最後一次出現在觀眾眼前的時刻。電影工作者常常喜歡強調這些關鍵時刻之間的連結，來展現角色的成長或改變。他們會用特別設計的鏡頭在觀眾心中留下鮮明印象，好讓這類鏡頭或類似影像再出現時，觀眾可以輕易回想起之前的時刻。極度風格化的鏡頭耀光可以為這類鏡頭添加效果，以協助創造視覺連結，特別是有些影像的目的就是要喚起前後連結，當耀光僅用在這類影像上就更為有效。

導演湯瑪斯・凡提柏格的《遠離塵囂：珍愛相隨》，改編自

湯瑪士・哈代的同名小說《遠離塵囂》，展現了有策略地將耀光效果發揮到最大能創造多少價值。本片的主角是牧羊人蓋伯爾・歐克（馬提亞斯・修奈爾飾演）與他的雇主貝莎芭・艾佛丁（凱莉・墨里根飾演），在兩個關鍵時刻，導演運用明顯的鏡頭耀光突顯兩人逐漸發展出關係。歐克第一次登場（大約是電影兩分鐘處），是以低角度胸上特寫拍攝，強烈的太陽耀光直接掛在他頭上（左頁，上圖），構圖在視覺上令人聯想到經典的「英雄鏡頭」。但是此刻電影並未提供敘事證據確立他英雄或勇敢的形象，所以耀光僅能暗示他有這些特質，且另有主要功能：讓歐克初登場的畫面變得極度風格化，同時創造他與田園環境的強烈視覺連結。整部電影之後沒再使用鏡頭耀光，直到最後一場戲，當艾佛丁終於同意嫁給他（下），這是低角度胸上特寫的雙人鏡頭，與觀眾看到他的第一個鏡頭構圖相似，強烈的太陽耀光直接放在兩人之間。此鏡頭的耀光發揮兩個功能，一是傳達故事已經首尾連貫，視覺上令人想起電影開場（場景幾乎相同，並重複播出歐克初登場時的配樂），二是再度運用歐克初登場的極度風格化影像來建立和艾佛丁的連結，在故事的關鍵時刻呈現兩人的感情。

2001: A Space Odyssey. Stanley Kubrick, Director; Geoffrey Unsworth, Cinematographer, 1968
《2001 太空漫遊》，導演：史丹利・庫柏力克，攝影指導：傑佛利・昂斯沃，1968 年

變形 | DISTORTION

鏡頭能產生的扭曲視覺效果主要分兩種：透視變形，也就是壓縮或擴展景框 z 軸距離；以及光學變形，也就是鏡頭將實際上的直線拍成略彎的曲線（也稱為曲線變形）。本章要探討光學變形的運用表現，此後簡稱為「變形」（透視變形則在「空間」一章討論）。電影工作者通常傾向避免明顯的變形，尤其是拍攝演員特寫時，因為那可能會導致演員五官扭曲成難看的樣子。遠景或大遠景鏡頭裡（經常用來展現風景，或作為確立場景鏡頭），在景框的邊緣可以看到物體顯然以不自然的方式變形。然而，有些導演與攝影指導知道在正確的脈絡裡，變形可以是強大的表現工具，能夠在主題、心理、戲劇或甚至哲學的層次上，用視覺效果呈現情境、角色或甚至場景的狀態。所以我們應該避免下意識就不使用變形，而是要思考如何運用變形才能滿足電影敘事的種種需求。其實，變形甚至可以是**核心的**美學與敘事原則，能夠形塑與影響視覺策略的每個面向。決定影像裡要用多少變形時，你必須考量到，觀眾對變形效果的認知，取決於它在影片的影像系統裡所扮演的角色，尤其是其他鏡頭怎麼使用變形也會產生影響。譬如說，一幅極度變形的影像，如果放在一部拍攝時大多使用同等變形程度的焦距來拍攝的電影裡，將會大幅降低視覺衝擊力。相反地，如果多數畫面是以標準鏡頭拍攝，稍微變形的鏡頭對觀眾來說都會相當顯眼。記住這一點，你就可以在電影裡運用變形，而變形的程度則取決於你需要的效果要多細微或多誇張。如果變形的用法前後一致，你不僅可

以控制如何用此一技法來影響影像的美學，也可以控制變形對觀眾的敘事衝擊力與意義。

在史丹利・庫柏力克的《2001 太空漫遊》中，可以看到運用極度變形來呈現並解釋角色主觀體驗的高明範例。本片設定為外星人讓人類開始擁有智慧。之後，人類在月球發現神祕的石板，並派出太空船去木星調查石板的來源。旅程中，設計來模擬人類行為的電腦 HAL 9000 負責操控太空船，但它看似運作失靈，使太空人法蘭克・普爾（蓋瑞・洛克伍德飾演）與大衛・波曼（凱爾・杜拉飾演）不禁質疑這機器是否可靠。整部電影裡，HAL 的主觀視野都是以魚眼鏡頭呈現（究竟是 160° Cinerama Fairchild-Curtis 鏡頭，還是比較常見的廣角鏡頭，仍有爭議），創造出極度變形的透視感（左頁圖），似乎不僅反映實際的視野，也反映了 HAL 對人類與人類事務的觀點扭曲而不自然。此鏡頭強烈的暗角強化了變形效果，當 HAL 出現時，劇情就多了一層偷窺的面向，但這暗角也很合理：觀眾能看到 HAL 只有一只突出的鏡頭當「眼睛」，因此缺乏人眼的立體視覺與視野邊緣的周邊視覺。用魚眼鏡頭來呈現 HAL 的主觀視野，暗示了雖然它的語言或行為與人類相似，真正的本質仍與人類差異甚大，預示片中人類與人工智慧將會爆發致命衝突。

Fear and Loathing in Las Vegas. Terry Gilliam, Director; Nicola Pecorini, Cinematographer. 1998

《賭城風情畫》，導演：泰利·吉蘭，攝影指導：尼可拉·佩可里尼，1998 年

超現實 surreality

「標準」焦距範圍內的鏡頭，通常被認為接近人類視覺，變形的程度也較不引人注意。正因如此，當電影工作者想要避免透視感、動作速度與五官樣貌有明顯改變時，就會仰賴這些鏡頭。但是，我們心中「標準」焦距的美學，其實是相對的概念，不應該被局限在某個特定焦段裡。事實上，如果運用方式連貫一致的話，在特定的作品內，任何焦段都可以設定為「標準」。比方說，某部電影大多用 28mm 廣角鏡拍攝，在這個故事的影像系統裡，這就變成實際上的標準鏡頭，如果突然改用 50mm，產生的視覺衝擊就等同於使用望遠鏡頭。關鍵是，選擇以什麼焦距當標準，就要盡量以此焦距來拍攝，如此一來，焦距稍有不同就會讓影像有顯著的變化。然而，重新定義什麼是標準鏡頭，會影響到製作的每一個層面，從打光到美術指導，甚至到演員走位，把這一點納入考量至為重要。也因此，在前製階段初期一定要討論鏡頭選擇，絕不是拍攝當天再決定。發展電影視覺風格時，應該也要考慮你選用的標準鏡頭具備哪些光學性質，包括這顆鏡頭會造成什麼樣的透視與五官變形，還有對景框內的動作速度會產生何種效果。忽視這些因素，就可能有製作出曖昧不明或敘事效果平淡的影像之虞，這種影像可能會混淆或甚至牴觸故事的主題、潛文本與核心概念。

導演泰利·吉蘭經常重新定義什麼是「標準」（在攝影實務層面，他在片中選用的焦距重新定義了什麼是「標準」焦距；而在隱喻層面上，他的電影也重新定義了什麼是「正常」），並精於藉此創造出獨特的視覺效果。他發展出一種幾乎只用廣角鏡頭的招牌視覺風格。吉蘭的風格也結合了歪斜角度鏡頭、誇張扭曲五官的特寫以及深景深廣角鏡頭，並以濃重的視覺、精細的場面調度與美術設計，以及喜好創作超現實的故事與角色著稱。他的《賭城風情畫》改編自杭特·湯普森，是視覺風格集大成之作。他的風格特別適合用來表現記者拉烏·杜克（強尼·戴普飾演）與受雇於杜克的律師剛左博士（班尼西歐·岱托羅飾演）在報導拉斯維加斯摩托車賽車時，為了尋找「美國夢」開啟了偏執、深受毒品影響且迷幻的旅程。全片幾乎都是以廣角鏡頭與歪斜角度拍攝，最後創造出極為扭曲變形的影像，和這二人組的瘋狂行徑再相配也不過（左頁，左上與左下圖）。然而，在電影中段有個顯著的例外，此時杜克與平常的作風不同，沒喝酒且清醒地想著嬉皮與反文化運動承諾帶來社會變革，且試圖重新定義美國夢，但這些文化運動已經失敗了。這個苦樂參半且嚴肅的時刻，是以比較典型的標準焦距拍攝，（反諷地）讓影像令人不安，且與電影其他部分格格不入。這個手法適切地改變調性，反映出角色感受到的心痛與失望。

Amélie. Jean-Pierre Jeunet, Director; Bruno Delbonnel, Cinematographer. 2001
《艾蜜莉的異想世界》，導演：尚皮耶‧居內，攝影指導：布須諾‧戴邦內，2001 年
Thérèse Desqueyroux. Claude Miller, Director; Gérard de Battista, Cinematographer. 2012
《泰芮絲的寂愛人生》，導演：克勞德‧米勒，攝影指導：傑哈德‧狄巴提斯塔，2012 年

▐▶ 異想天開 ▗▌ whimsy ▐▖

雖然誇張變形的焦距很適合用來暗示角色與其所在的世界是不正常的、超現實的，或是在扭曲的價值體系裡運作（請見前一節《賭城風情畫》的手法），但只要這類焦距是精心規劃的視覺策略之一，就可以用來暗示正面的特質。關鍵在於，不要只考慮變形可能產生的負面效果，或者會扭曲五官，而需同時考慮變形能如何為角色的樣貌甚至場景增色。人像攝影師對此知之甚詳，經常會根據拍攝對象的相貌特質，決定要強化或掩蓋五官的特色，再使用有變形效果的焦距。如果打光方式與拍攝角度搭配得好，即便是最誇張變形的焦段，也能符合故事的需求，讓角色看起來討喜、古怪滑稽、迷人，或是介於以上三者之間。同理，如果審慎搭配美術設計、打光與構圖（選擇性地強調某些物理特性，同時盡可能掩蓋其他特性），誇張變形可以讓場景看起來有吸引力、舒服或甚至神奇。

導演尚皮耶·居內的浪漫喜劇《艾蜜莉的異想世界》運用誇張變形改變了故事整體調性。主角艾蜜莉·普蘭（奧黛莉·朵杜飾演）是古怪的巴黎年輕女子，有一天她決定要祕密涉入社區內朋友與陌生人的生活。從美術設計、打光、走位、妝髮到服裝設計，本片每個面向都相當講究，在鏡頭選擇上亦然，居內與攝影指導布須諾·戴邦內考量過演員的獨特臉部特徵之後，才為他們選擇特定的焦距。對於女主角艾蜜莉，他們選用 25 與 27mm 廣角鏡頭，並結合精準的走位（她的頭稍微前傾，距離鏡頭也夠近，可以強化桶狀變形），加上可以誇張她五官特色的構圖（稍高俯角可以放大她的眼睛、縮小她的身體）。[xiii] 左頁的景框截圖（上、中、左下）取自片中幾個關鍵時刻，艾蜜莉臉部特寫的構圖與變形程度都一致。然而，廣角變形不僅沒讓她變得難看，還使她看來帶點卡通的俏皮，完美地烘托本片極飽和的配色設計、滑稽有趣的美術風格、活力十足的配樂、全知的旁白與可愛得毫不難為情的故事，綜合起來建立了異想天開的調性，有些類似童話故事。在導演克勞德·米勒執導的《泰芮絲的寂寞人生》裡，奧黛莉·朵杜的樣貌截然不同，幾乎形成對比（右下）。故事講述一個婚姻不幸的女人被迫犯罪，這個畫面以比較接近標準焦距的鏡頭拍攝，用了較常見的構圖。有趣的是，把此畫面和《艾蜜莉的異想世界》並列，即便這張劇照變形的程度最少，看起來仍格格不入，顯示出要重新定義「標準焦距」有多容易（如前一節所討論）。

The Girl with the Dragon Tattoo. David Fincher, Director; Jeff Cronenweth, Cinematographer. 2011
《龍紋身的女孩》，導演：大衛‧芬奇，攝影指導：傑夫‧克隆能威斯，2011 年

┃ 威嚇 **┃** intimidation **┃**

如果精心運用，鏡頭變形可以結合其他元素，傳達角色的主觀體驗。在想要觀眾全神投入的段落，這是讓觀眾入戲的有效方法。有個技巧是用標準焦距範圍內的鏡頭確立場景的整體風格，然後在觀眾應該要從特定角色的生理、情緒或心理層面來經歷事件時，則切換到變形比較明顯的焦距。此技巧的視覺衝擊可誇張也可細膩，取決於焦距改變的程度。比方說，如果在較廣角鏡頭拍攝的畫面之前，是以標準鏡頭拍攝的影像，觀眾可看出改變但不明顯；但若用較長鏡頭拍攝前，先使用超廣角鏡頭，就會產生較顯著而突兀的改變。常見的一種變化形，是用短焦距來反映角色心理或生理狀態改變，光學變形或透視變形的明顯程度，則與角色感覺的異常程度成正比。另一個作法是，如果影片前段絕大多數時間都用廣角或望遠鏡頭拍攝，我們也可以用標準鏡頭來表現不尋常狀態，不過這種手法比較少見（請見 153 頁泰利・吉蘭《賭城風情畫》的案例）。

大衛・芬奇導演的《龍紋身的女孩》在一個關鍵場景中，以出色手法用鏡頭變形來表達角色的主觀體驗。麗絲貝絲・莎蘭德（魯妮・瑪拉飾演）是反社會邊緣人，身懷高超駭客技

設法在一次性侵過程中祕密錄影存證。取得決定性證據後，她誘騙尼爾斯再度碰面，然後逆轉局面，殘暴地虐待他。出手攻擊時她問：「你有沒有懷疑過這些跟著我一輩子的報告內容？上面寫什麼？上面寫著我瘋了。」鏡頭切到麗絲貝絲的特寫（左頁，上圖），她說：「那是真的，我確實瘋了。」比起先前用的焦距（右下與左下），此畫面是以焦距顯然更短的鏡頭拍攝，她離攝影機很近，所以臉部誇張變形，讓她的宣言多了分令人不安的可信度。淺景深（部分源於對焦距離短）把畫面中除了她扭曲五官之外的一切都變模糊，從而強化了威嚇效果。打光略為不足，還有背景天花板形成的不平衡對角線條，都增強這一刻的驚悚感，而她威嚇地從高角度直直俯視鏡頭，使影像看來更令人不舒服。在她宣告自己精神失常的時刻運用主觀鏡頭，讓觀眾彷彿透過被虐待的監護人之眼經歷這一刻，有效地讓觀眾體會莎蘭德的怒火。這個鏡頭的廣角變形，主要是用來傳達監護人感受到的強烈威嚇（他正直接面對精神病患），同時也用視覺效果呈現莎蘭德黑暗的角色特質。

▐▌ 迷幻 ▐▌ intoxication ▐▌

焦距很短的廣角鏡頭,拍出的桶狀變形可以產生形狀極不自然的五官樣貌,比望遠鏡頭的枕狀變形更容易察覺。這是因為廣角鏡頭視野較廣,所以攝影機需要離拍攝對象更近才能拍出特寫,造成透視擴展,使五官扭曲。只要距離夠近,光學變形也會放大變形效果。然而,當我們想要刻意讓五官變形,選用廣角鏡頭只是第一步。如同其他技巧,每個細節都很重要:變形程度要多大?哪個特定焦距可以創造此種變形效果?應該用標準或是電影鏡頭?以上考量都很重要,因為所有鏡頭的構造與設計都不同,各有「光學個性」。相同焦距的兩支鏡頭,拍出的影像在色偏、對比度、銳利度、像差、暗角、耀光與變形等層面都可能有明顯不同。最適合這行的鏡頭,不見得總是最貴、最快或設計最先進的鏡頭,因為較便宜或老舊的鏡頭產生的變形,用高級鏡頭不見得好做。因此,當攝影指導為了使用特殊手法而必須評估鏡頭的光學特質時,就需要進行大量測試。

導演戴倫‧艾洛諾夫斯基的《噩夢輓歌》運用極端桶狀變形來呈現莎拉‧高法(艾倫‧鮑絲汀飾演)嗑藥的主觀經驗。這位老婦為了在資訊型廣告節目演出而減肥,卻對減肥藥上了癮。用廣角鏡頭來表現用藥者的視角並不罕見,但是這個場景的特殊手法是個好範例,說明了電影工作者琢磨細節便

能完全發揮鏡頭的表現潛力。這場戲的每個面向,從構圖、走位,甚至到音效設計,都經過全盤規畫,盡可能突顯變形效果。比方說,鏡頭一開始,莎拉非常靠近攝影機(左頁,上圖),因此五官扭曲到最大限度,但她仍在可接受的有焦範圍內(下)。鏡頭構圖十分小心,讓她的臉很接近景框邊緣,也就是桶狀變形最顯著之處。如果她離景框中心近一點,變形就不會這麼誇張。當她轉頭面向攝影機,巨大的撞擊音效和誇張的光學變形組成完美搭配,強調出怪異扭曲的五官帶來的視覺衝擊。除了上述技巧,格率也以數位方式改變:一開始放慢,然後突然加速,讓這一幕的視覺與聽覺操控更顯突兀。這一幕極度風格化,有效地表現出莎拉扭曲的感知狀態,電影工作者不僅仰賴 8mm 超廣角鏡頭的光學特質 [xiv],還運用其他技巧來強化精心設計的視覺風格,從而創造出符合敘事需求的詭異瞬間。

Harry Potter and the Chamber of Secrets. Chris Columbus, Director; Roger Pratt, Cinematographer. 2002
《哈利波特：消失的密室》，導演：克里斯・哥倫布，攝影指導：羅傑・普拉特，2002 年

目醉神迷　entrancement

寬銀幕變形鏡頭的用途是在 x 軸上擠壓影像，好讓電影膠卷整個感光區域，或是數位感光元件的有效區域，都可以記錄影像，等到放映或後期製作時再「還原」（寬銀幕變形拍攝格式的細節，請見 47 頁）。安裝變形鏡頭時都應該將前端凹鏡垂直對齊，才能適當發揮功能，在任何其他位置（即便只差了幾度），還原影像之後，畫面都會明顯歪斜。但是有些電影工作者會刻意以不正確的方式安裝，運用異常歪斜的影像來以視覺呈現角色極端的生理或心理狀態，通常運用在人受到精神藥物影響、承受強烈生理痛苦，或是受到其他角色或實體（以自然或超自然方式）影響的場合。如果再為變形效果加上動態，可以讓不尋常的畫面變得更戲劇化，畫面的變形會流暢地改變方向（作法是一邊拍攝，一邊手動轉動寬銀幕變形鏡頭或濾鏡），影像看起來彷彿映射在哈哈鏡上。如果結合攝影機移動、變焦放大或縮小、使用移軸鏡頭或以上三者同時運用，更可以加乘效果。運用此類動態形式的寬銀幕變形鏡頭扭曲，極為重要的一點是避免鏡頭轉到正確垂

小說第二集，故事設定在哈利就讀霍格華茲魔法學院的第二年，某人打開了「消失的密室」，釋放出的怪獸具有將「血統不純」的人變成石頭的魔力，於是天下大亂。哈利被誣陷是打開密室的人，於是決定要調查誰才是真正的罪魁禍首。有一本魔法日誌可以回答寫進其中的問題，哈利靠著日誌協助一路探查，當他發現金妮（邦妮·萊特飾演）被帶進密室，便出發營救，卻發現她失去意識，身旁守著日誌的作者湯姆·瑞斗，最後發現此人其實就是哈利的死對頭佛地魔。緊接著下一幕，瑞斗坦承他利用日誌操縱金妮去打開消失的密室，這個倒敘段落運用特殊的外掛寬銀幕變形鏡頭（稱為「催眠」鏡頭），配備齒輪轉環，可以接上跟焦器來轉動。最後拍出的影像（左頁，上與下圖）不僅極為變形，在每個鏡頭裡變形都會延展，改變不同方向，創造出超現實與夢幻的感覺。從兩種角度來看，在這場戲運用外掛寬銀幕變形鏡頭相當適切，不僅以視覺效果呈現金妮受瑞斗的魔法控制，行動彷彿受催眠，也反映了看到你信任的、無辜的角色竟是釋放致命

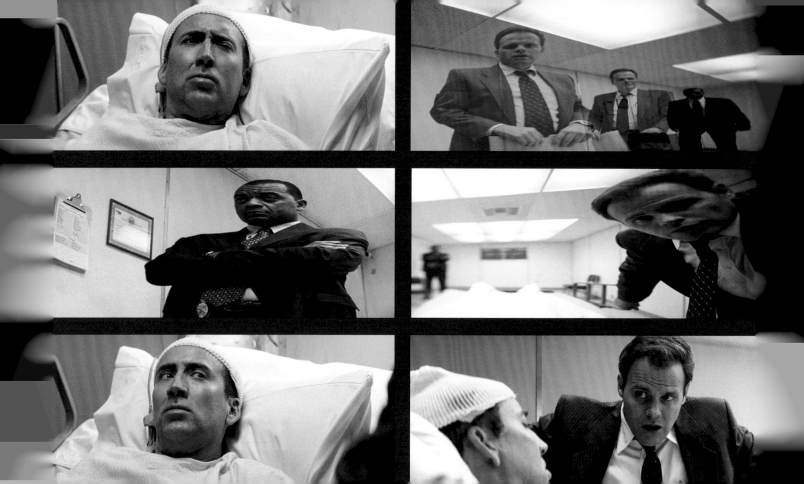

｜► 迷茫 ｜｜ disorientation ｜.

以不正確的方式安裝寬銀幕變形鏡頭，可以拍出極度延展的影像（請見前一節），若結合構圖、剪接、音效設計等技巧，更可以擴大變形的整體效果，是用視覺效果呈現角色生理、心理嚴重受創的特殊手法。若要這樣併用多種技巧，很重要的是，作法必須能讓技巧相得益彰，並強化要表達的整體概念。舉例來說，如果目標是表現某人很痛苦，寬銀幕變形鏡頭扭曲就可以搭配不平衡構圖或歪斜角度，或是任何可以表現不尋常或怪異事件正在發生的電影視覺慣例。然而，如果配上平衡構圖或一般取景方式，寬銀幕變形鏡頭扭曲畫面的衝擊力就會減弱，甚至遭誤認為技術失誤，而不是刻意的美學選擇。

在雷利·史考特導演的黑色喜劇《火柴人》裡，有徹底落實此概念的好範例。羅伊·沃勒（尼可拉斯·凱吉飾演）是患有妥瑞症的詐欺犯，並有多種偏執與強迫症行為。他被詐騙受害者打昏送到醫院，當他清醒過來，逐漸恢復意識（左頁，左上圖），眼前是兩個看似刑警的人（提姆·凱勒賀與奈吉爾·吉伯斯飾演），因為頭部受傷，他無法看清和聽清楚他們講什麼。用來呈現生理受傷的視覺效果結合了兩種技巧，一是寬銀幕變形鏡頭安裝不當所產生的極度變形，將影像橫向延展（左中）；二是廣角移軸鏡頭極度扭曲了透視，並將

焦點平面限制在景框右邊（右中）。一系列隨機的溶接與跳接進一步強化了視覺操控，讓一位刑警看起來突然同時出現在房間兩個不同位置（右上）。此外，這場戲中切換了幾個敘事觀點，包括沒有變形的羅伊畫面（左上，左下），和極度變形的主觀鏡頭。主觀鏡頭中，刑警對著鏡頭講話，彷彿那顆鏡頭就是羅伊本人（右上，右中）。觀點切換迫使觀眾不斷重新評估要如何詮釋他們在這場戲的所見所聞，有時候他們是被動的觀察者（無變形畫面出現時），有時候是主動的參與者（使用主觀鏡頭時），因此增添迷茫的感覺，與羅伊的受傷狀態呼應。音效也扭曲了，以強化呈現羅伊狀態的視覺效果，手法包含持續改變回音音量，以及隨機加入影像與聲音不同步的對白，有時會重複刑警問他的問題（呼應他的異狀：把一個人看成兩個同時存在的人影）。當羅伊終於設法恢復控制感官的部分能力，視覺與聽覺的操控停下，敘事觀點保持客觀，證實這些變化都源自他頭部受傷（右下）。這一幕和先前種種扭曲變形構成明顯視覺對比，放大了整體效果。

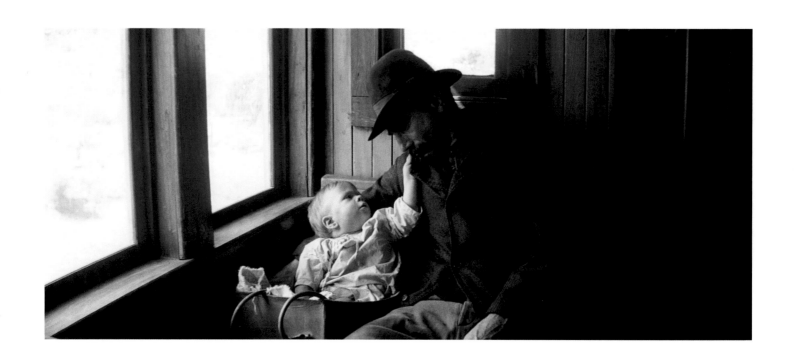

There Will Be Blood. Paul Thomas Anderson, Director; Robert Elswit, Cinematographer. 2007
《黑金企業》，導演：保羅‧湯瑪斯‧安德森，攝影指導：羅伯特‧艾爾斯維特，2007 年

難以言喻的質感　INTANGIBLES

電影工作者需要同時身兼藝術家與技師，不僅必須知道工具如何運作，也要知道如何有創意地用工具來創造生動且能幫助傳達故事與主題的影像。鏡頭的基本技術特性相當容易理解和控制，但每支鏡頭都有更細膩的獨特面向，有助於創造視覺風格，例如色偏、銳利度、耀光結構、暗角樣貌等等。這些難以言喻的質感給了每支鏡頭獨特的性質，一種「光學個性」。考量到難以言喻的質感，攝影指導有可能因為耀光或是散景形狀不同，寧可選擇一組骨董鏡頭，而非最先進的鏡頭。要利用這些無法言喻的鏡頭特色，經常得進行大規模試拍，測試項目包含多種打光風格、攝製或發行格式（有時兩者都須考慮）、天氣條件、濾鏡、後期流程甚至改造鏡頭（拆解鏡頭以移除或添加鏡片）。有時這種測試可能會導致劇組選擇一般認為光學性能較差甚至有缺陷的鏡頭以拍出現代鏡頭就是無法複製的影像風格。拜數位單眼錄影革命之賜，新一代用可更換鏡頭拍片的影像工作者，正在探索這些難以言喻的質感有哪些敘事潛力，並重燃對骨董鏡頭的興趣，從1960 年代蘇聯時代的平面攝影鏡頭，到原本用在戲院放映機上，後來改造過的寬銀幕變形鏡頭。

導演保羅・湯瑪斯・安德森與長年配合的攝影指導羅伯特・艾爾斯維特一起為《黑金企業》設計了特殊的影像風格。本片以厄普頓・辛克萊的小說《石油》為藍本大幅度改編，故事背景是十九世紀末期加州的石油開採熱潮，主角丹尼爾・普蘭攸（丹尼爾戴路易斯飾演）從開採銀礦起家，一路手段冷酷無情，崛起為石油大亨。安德森對細節的講究與對影像的精雕細琢，已經被人拿來與庫柏力克相比。他偏愛寬銀幕變形鏡頭的美學，會選用三套不同的特殊改造 Panavision 寬銀幕變形鏡頭，與兩支四十年的 Panavision 球狀鏡頭（改造後也成為寬銀幕變形鏡頭）。艾爾斯維特會看要拍哪種類型的場景，並考量這些鏡頭改造後（換掉一些鏡片，移除抗反光鍍膜，以創造看起來更自然的耀光）能產生什麼特殊影像風格，然後再選用鏡頭。其中一套鏡頭只用在室內場景，另一套用在戶外，第三套用來拍夜戲。安德森也用了一支 1910 年的 43mm 鏡頭，原本是安裝在法國百代電影公司的骨董電影攝影機上，為了拍寬銀幕變形也得經過改造。[xv] 這支特殊鏡頭創造出復古風，對比較低、暗角明顯、銳利度降低、色差明顯、色彩飽和度降低。[xv] 雖然大多數電影工作者可能無法接受這些光學缺點，但正是這些特質讓拍出的幾個鏡頭有種現代鏡頭不可能創造的歷史真實感。使用這顆鏡頭的最佳範例也許是電影開場不久的一個畫面，呈現丹尼爾搭乘火車，身旁是他在工人意外身亡之後收養的嬰孩（左頁）。雖然光學變形明顯、色差顯著、整體對比度不足，這畫面仍是全片最感人、最令人難忘的影像之一。

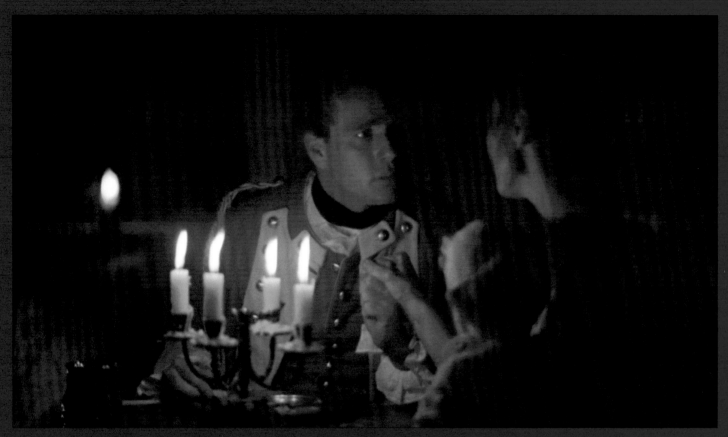

Barry Lyndon. Stanley Kubrick, Director; John Alcott, Cinematographer. 1975
《亂世兒女》，導演：史丹利・庫柏力克，攝影指導：約翰・艾爾考，1975 年

自然主義 naturalism

如果有得選，大多數電影工作者偏好用大光圈鏡頭拍攝，原因不僅是這類鏡頭通常能拍出品質較好的影像，還包括有了較大的最大光圈，才能在室內戶外都以較低光拍攝。然而，雖然光學設計與製造科技不斷進步，幾十年來，鏡頭的速度並沒有顯著變快，部分原因是鏡頭設計原有的限制（理論上最大光圈值是 f/0.5），其他原因是實際考量（鏡頭只要稍快一點，就會大幅變大、變重、變貴）。儘管快速的鏡頭仍高不可攀，但 CMOS 感光元件科技的發展已快速增加低光感光度，同時將噪點保持在可以接受的範圍，所以可以在非常低光的環境中拍攝。現在，我們已經可以用幾千或甚至幾萬的 ISO 值拍攝，還能產生可用的影像。舉例來說，Sony A7s II 無反光鏡全片幅相機，ISO 值可以高達令人咋舌的 409,600。低光感光度的科技躍進，配上可用較低 ISO 值拍攝的快速鏡頭，更可盡量減少噪點，於是在極度低光環境下拍攝的藝術表現潛力獲得解放，電影工作者幾乎可用任何光源來當主要的照明方式。在電影史上，這是首度幾乎每個人拍攝戶外夜景都可以不需要昂貴、強力的電影燈具，也是首度可以用標準格率拍攝繁星閃爍的夜空背景。

大約四十五年前，史丹利·庫柏力克便在《亂世兒女》中探索以自然光源拍攝可能會有的藝術表現。故事講述一個出身平凡的愛爾蘭混混（雷恩·歐尼爾飾演）發了大財，最後卻浪費機會，沒能獲得他最渴望的貴族頭銜與附帶的社會地位。在電影史中，本片迄今仍然占有特殊地位，因為這是第一部運用有史以來最快鏡頭的主流電影，這顆「最快的」鏡頭是 Carl Zeiss Planar 50mm 鏡頭，專為美國太空總署的阿波羅計畫而設計，最大光圈值來到令人震撼的 f/0.7。[xvi] 這樣的高速，本來是為了捕捉月球暗面的影像，卻也讓庫柏力克跟攝影指導艾爾考得以只用燭光就拍攝夜間室內場景，精準再現 18 世紀夜間環境的樣貌。運用有史以來最快的鏡頭，會產生一些複雜問題：開到最大光圈時景深極淺，嚴重限制了演員走位，例如主角瑞蒙·貝利冒充英國軍官勾引德國農家女（戴安娜·康納飾演）的一幕（左頁上圖）。這顆鏡頭的銳利度也不夠，即便在遠景鏡頭中拍攝離得較遠的拍攝對象時也是如此（左下、右下）。儘管如此，因為本片大多使用自然光源，加上精雕細琢的美術設計，構圖靈感也取自 18 世紀的繪畫，所以能創造出歷史真實感，讓觀賞《亂世兒女》成為獨特的觀影經驗。本片說明了任何鏡頭特性都有潛力協助拍出富表現力與說服力的影像，反映導演的創作視野。

Blow. Ted Demme, Director; Ellen Kuras, Cinematographer, 2001
《一世狂野》，導演：泰德‧狄米，攝影指導：艾倫‧古拉斯，2001 年

在拍攝影像的歷程中，選擇鏡頭是起點，最後結束於錄下影像。鏡頭對電影的最終樣貌有重大影響，然而卻也只是決定銀幕上影像樣貌的許多因素之一。老練的攝影指導明白，他們必須確實理解影像攝製過程的每道步驟會對最後產出的影像產生什麼影響，例如某個數位影像編碼格式會如何呈現演員戲服的小細節，或是某個拍攝規格對過度曝光與曝光不足會有什麼反應等等。也因此，攝影指導時常需要根據電影特殊的整體美學、技術規範與全片工作流程，來測試格式、打光、鏡頭、妝髮等等。當視覺策略包含不符合標準作法的非常規或實驗性技巧（例如嘗試以不尋常的方式組合規格、鏡頭與後製流程），試拍就更加重要。

泰德·狄米的《一世狂野》講述無比成功的古柯鹼毒販喬治·戒格（強尼·戴普飾演）的故事。攝影指導艾倫·古拉斯在規劃影像風格時，決定依據每個年代的重要參考影像，為電影中涵蓋的每個時期（1950 到 1990 年代）分別設計出獨特的視覺風格。她的視覺策略之一，是在每個段落使用不同的電影膠卷、打光風格、沖印流程、配色組合、濾鏡、鏡頭運動語言，甚至是不同的鏡頭 xvii。這需要大量研究每個年代的文化圖像學，以及每個年代可用的電影製作科技（比方說，本片 1950 與 1960 年代的場景裡的攝影機移動都是用推軌完成，而不是用當時尚未發明的 Steadicam 攝影機穩定器）。為了評估許多膠卷型號與沖印流程組合的效果，她做了廣泛的測試，但也許她做的最佳決定與鏡頭有關。雖然古拉斯希望每個年代都有獨特的影像風格，但她不希望觀眾因為極端的視覺變化而分心出戲。她靈光一閃，決定為 1960 與 1970 年代的場景選用舊款寬銀幕變形鏡頭。更明確地說，是早期的 Panavision C 與 E 系列 30-800mm 寬銀幕變形定焦鏡頭（大約在 1970 至 80 年代生產），而不是用光學性能更好的現代鏡頭。C 系列是特別耐人尋味的選擇，一來因為這類鏡頭有種無鍍膜、更自然的影像風格，這是用電腦輔助設計（CAD）製造的鏡頭通常欠缺的特性；二來與最新抗反光鍍膜鏡頭相較，有些人認為 C 系列拍攝的影像品質較差。這些舊款鏡頭也會產生比較明顯的耀光，影像比較沒層次、對比較低。多數電影工作者無法接受這些技術缺陷，但是如果搭配精心挑選的膠卷型號與後製流程，就很適合模擬那些年代代表性電影的影像風格。儘管透過傳統的光化學調色或數位後製還是有可能模仿這些風格，但這樣創造出來的影像就會欠缺那個時代的鏡頭才能拍出的獨特、無法量化的光學特質。

The Assassination of Jesse James by the Coward Robert Ford. Andrew Dominik, Director; Roger Deakins, Cinematographer. 2007

《刺殺傑西》，導演：安德魯‧多明尼克，攝影指導：羅傑‧狄金斯，2007 年

▌▕ 仿古 ▕▌ similitude ▕▖

若是藝術家不願意實驗、顛覆慣例與突破界線，藝術形式就無法演進。然而，拍攝商業片的電影工作者相對比較不勇於嘗試全新、大膽的技巧，尤其是這些技巧會影響影像品質的時候，通常大家會期待影像品質在技術上無懈可擊。主因是主流電影的製作預算與行銷成本驚人，經濟面的現實通常會讓人不敢做極端的形式實驗。幸運的是，有些著名導演與攝影指導仍然會持續摸索新方法，以創造出具有表現力的影像，有時候甚至會大幅改造選用的鏡頭，以創造他們喜愛的不完美美學。

導演安德魯·多明尼克的《刺殺傑西》裡，為了某幾幕而創造出獨特的影像風格，正是此類實驗的範例。本片改編自朗·韓森的小說，詳述導致傑西·詹姆士（布萊德·彼特飾演）死亡的一系列事件，以及他與羅伯·福特（凱西·艾佛列克飾演）的複雜關係。福特崇拜詹姆士，最後卻殺了自己的偶像。這部風格創新的西部片有幾個關鍵的轉換場景，畫面頗有移軸風格，接近景框邊緣的特定區域是模糊的。但若仔細檢視，顯然這些畫面不可能用移軸鏡頭來拍（雖然其他一些畫面有用到移軸鏡頭），因為我們可以看到明顯的顏色縫射、

來打造這種獨特的影像風格。有時他會為了創造出不尋常的光學特質，而移除 9.8mm Kinoptik 鏡頭的前端鏡片，有時則在 ARRI 微距鏡頭上加裝骨董廣角鏡頭拆下來的鏡片。[xviii] 多明尼克選了早期的老照片作為重要的視覺參考，選擇這些特殊鏡頭背後的原則，是要模擬骨董鏡頭拍出的老照片影像風格。早期的鏡頭通常會拍出暗角明顯的影像，以及強烈的視野彎曲像差（無法將影像對焦在整個底片平面上，導致景框邊緣出現明顯模糊）。這些狄金斯效果鏡頭成功複製出老西部早期檔案照片的影像風格（左頁圖），賦予這些時刻一種夢幻、緬懷與古風的特質。其他幾項技巧也增強了此「老式美學」：運用「跳漂白」（一種光化學沖印技巧，會增加對比，降低色彩飽和度），讓電影的色彩組合有點褪色感。同時，電影也安排了一位未露臉的全知敘事者以過去式講述旁白，他常會洞察角色的想法，也會談歷史花絮，配音風格讓人不禁想起美國導演肯·伯恩斯的紀錄片（尤其是他製作的美國西部系列）。這些選擇讓狄金斯效果鏡頭創造的特殊風格，與本片的氛圍、調性及視覺風格水乳交融，在這部重新詮釋經典西部片的後現代主義電影裡，創造出大膽的角色學。

知道鏡頭的技術層面可以如何用來創造特定影像樣貌固然很重要，但同樣重要的是，理解鏡頭選擇能以哪些較不明顯的方式影響我們的說故事方式。像是焦距就可以對表演產生意想不到的效果，因為在拍攝對象的尺寸確定之後，焦距就決定了攝影機的位置（例如，相較於用望遠鏡頭拍中景，用廣角鏡頭拍攝中景時攝影機離拍攝對象近多了）。雖然經驗豐富的演員習慣無視劇組人員與器材，有時這些人事物仍會讓他們分心而無法入戲。看出這一點後，導演可以在拍攝特別棘手的場景時，刻意選擇望遠鏡頭，好讓劇組人員與攝影機盡可能遠離演員、減少干擾。焦距選擇甚至可以是導演策略的一部分，運用變焦鏡頭、讓攝影機遠離演員，演員就不會知道攝影機會怎麼取景，也就不會因為拍的是特寫或遠景而改變表演方式（例如，在遠景鏡頭裡肢體動作較大，在特寫裡臉部表情比較細膩）。與業餘人士合作，或是必須完全隱藏劇組人員時（如張藝謀在《秋菊打官司》某些場景的手法，請見 57 頁），這個技巧也很有用。紀錄片工作者常用這個技巧，部分原因正是看中這一點。

導演傑姆·科恩充滿哲思的電影《美術館時光》，講述維也納美術館警衛喬翰（鮑比·桑默飾演）與來奧地利探訪重病親戚的加拿大女子安（瑪麗·瑪格麗特·奧哈拉飾演）如何

發展出友誼（左頁，左上圖）。本片高明地運用望遠鏡頭記錄日常生活片段，模糊了虛構與紀實之間的界線。喬翰協助安處理緊急事件之後，兩人開始一起探索美術館與維也納，同時也沉思自己的工作、生命，以及藝術品的意義。電影裡有幾處偏離故事主線的岔題，像是未刻意安排的維也納藝術史博物館觀眾畫面，以及藝術史學家（艾拉·皮利茲飾演）見解獨到地講解老布魯哲爾的一幅畫作，揭露出畫作中的紀實面向（右上），而看似隨機拍攝的街景也隨著劇情推進展示了日常活動在藝術上的意義（左下）。這些時刻大多都是用長焦距望遠鏡頭拍攝，讓攝影機得以遠離動作現場，這些場景因而具有一種自發的、觀察的性質，這些都讓人聯想到紀錄片。有時候，攝影機甚至也遠距離拍攝喬翰與安演出的場景，兩人周遭的人都不知道自己正在入鏡（右下），實況與表演因而完美融合為一。電影確立了在日常物件、地點、行為與人群中找出藝術意義甚至還有超越之美的價值，與此同時，也逐步揭露了運用望遠鏡頭來捕捉半即興時刻在敘事上的重要性。

Only God Forgives. Nicolas Winding Refn, Director; Larry Smith, Cinematographer. 2013.
《罪無可赦》，導演：尼可拉‧溫丁‧黑芬，攝影指導：賴瑞‧史密斯，2013 年

質地 texture

在高動態範圍專業高畫質數位格式出現前，電影工作者只有少數幾種膠卷型號可以選擇。迄今，只剩下柯達仍留在市場上了。柯達還沒消失，是因為一小批有影響力的好萊塢導演不喜歡「數位影像風格」，且相信膠卷仍然是解析度與動態範圍的黃金標準。他們也偏好膠卷的「質地」，覺得數位格式就是無法成功複製。對專業數位格式「錄影影像風格」的抱怨，主要是針對「僵硬」與「冰冷」，多種因素結合起來才造成這樣的視覺風格，從感光元件如何對光反應與呈現色彩，到記錄格式的編碼演算法與位元度。遇到數位單眼相機、無反光鏡相機與半專業攝錄影機時，情況就變得更複雜了，因為這些器材經常各有專屬的專利編碼格式（設計來強化自家特殊的軟硬體），結果每一款機種都產生自己獨特的「數位影像風格」。此外，ISO 對於最後成品的影像風格也有重要影響，偏離攝影機「原生」ISO（拍出最完美動態範圍和細節的設定值，產生的噪點最少，可類比為鏡頭的甜蜜點）的時候，影響尤大。業界改採高階數位錄影格式，已經迫使影像工作者必須深入認識攝影機、格式與工作流程的所有技術細節，才能徹底控制創作出來的影像風格。正因如此，比起過去，現在你更需要理解鏡頭會如何為你想用的攝影機拍出的數位影像特質增色。

如夢似幻的《罪無可赦》是導演尼可拉・溫丁・黑芬首次用數位格式拍攝的劇情片，在前置準備時，為了熟悉選用的攝影機（ARRI ALEXA 攝影機以 ProRes 4:4:4:4 Log C 拍攝，Red Epic 攝影機以 5K 解析度拍攝），攝影指導賴瑞・史密斯想要進行大規模試拍，但不幸受限於預算，劇組在開拍前一陣子才能拿到攝影機。他們對此特別憂心，因為風格極為特殊的美學是本片視覺策略的一環，高度仰賴運用真實霓虹燈、鮮豔的色彩組合與不少夜景（左頁圖）。儘管如此，史密斯從一開拍，下了個關鍵決定：用 Cooke S4 系列鏡頭來平衡數位影像的「僵硬、猛烈與殘酷」。[xix] 許多專業攝影指導認為 Zeiss 與 Cooke 是市面上最好的電影鏡頭，但兩者有截然不同的視覺特質：Zeiss 鏡頭有點冷，幾乎有種「醫學臨床等級」的銳利；Cooke 鏡頭則比較暖，拍出的影像比較自然、柔和。雖然這類差異很難量化，在比較小的螢幕上幾乎不可能注意到，但在電影院放映的環境裡，可能會造成顯然不同的影像風格。在《罪無可赦》迷人美麗的攝影風格之外，藉由精心搭配鏡頭與數位格式，本片也體現了主流電影製作圈中快速成形的新視覺標準：同時遊走在數位與膠卷影像風格之間。

Tangerine. Sean Baker, Director; Sean Baker, Radium Cheung, Cinematographers. 2015
《夜晚還年輕》，導演：西恩·貝克，攝影指導：西恩·貝克、瑞迪恩·鍾，2015 年

獨特性 uniqueness

有時候人們很容易陷入迷思，以為如果想要創造超凡的電影影像，就需要用預算內最先進、最貴的鏡頭。近年來，即便是售價較低的數位單眼與無反光鏡相機，在解析度、動態範圍與低光感光度方面都有進展，讓幾乎所有人都能拍出看來精緻又專業的影像。但這些工具是否能有效講出動人的故事，還是取決於使用者能否理解器材的優缺點對作品能發揮什麼效果，並進而利用。鏡頭也是同樣道理，與其為攝影機安裝價值數千美金的鏡頭，還不如以下這點重要：了解你能取用的任何鏡頭，無論價格或品質，掌握這些器材可以怎麼控制你拍攝的影像，好好運用表現出作品的意念與主題。

導演西恩‧貝克的《夜晚還年輕》，高明地體現了上述原則。本片主角是兩個住洛杉磯的跨性別性工作者辛杜瑞拉（姬塔娜‧蘿莉葛絲飾演）與雅麗珊德拉（美雅‧泰勒飾演），故事講述她們的友誼在聖誕夜遭遇挑戰，以同理心呈現出兩人可愛的一面。這部超低成本電影完全只用 iPhone 5s 拍攝，只外掛了一個小小的 Moondog Labs 寬銀幕變形鏡頭，讓劇組人員可以用手機整片感光元件來捕捉寬銀幕比例影像。他們也使用了 FiLMiC Pro 應用程式，以每秒二十四格拍攝更高位元速率（俗稱流量）的影像，並且可以手動設定光圈、色溫與對焦 xx。最後成品的影像風格混合了寬銀幕變形格式的一些

特徵（寬銀幕變形耀光與 2.39:1 景框比例），以及智慧型手機常見的深景深錄影（iPhone 5s 有一顆 f/2.2 鏡頭，焦距只有 4.1mm，等於 35mm 格式的 33mm 鏡頭）。攝影指導西恩‧貝克與瑞迪恩‧鍾用這些特殊性質，創造出一種獨特、原創的視覺風格，完美烘托了本片故事、角色、環境與想要探討的次文化獨樹一格的本質。例如，本片大多數場景都在聖塔莫尼卡大道區域（跨性別性工作者的非官方紅燈區），所有細節都用深景深呈現，一切都銳利有焦（左頁，左上、右上）。強調景框深度的構圖也與深景深相得益彰，以多元的方式運用，為場景中建築物的外觀建立特殊風格（左中），並且用視覺效果呈現角色之間的關係（右中）。同樣地，外掛寬銀幕變形鏡頭產生的超廣景框比例，透過刻意留白的「負空間」藝術手法，常用來反映角色的心理與情緒狀態。不用大型笨重的專業攝影機套組，改用智慧型手機拍攝，也讓電影工作者可以輕易執行很多攝影機移動，卻很少被行人注意到，增添了未經修飾、幾乎是紀錄片的質感，如果不用手機拍攝是不可能辦到的。《夜晚還年輕》獨特的攝影風格，說明了如果同時理解鏡頭的敘事力與技術力，就能夠完全解放鏡頭的藝術表現潛力，無論你是用要價幾萬美元的鏡頭，或是智慧型手機的小小鏡頭。

參考資料出處

REFERENCES

i. Lanthier, Joseph Jon. "Interview: Shane Carruth Talks *Upstream Color*." *Slant Magazine*, Slant Magazine, 4 Apr. 2013, https://www.slantmagazine.com/film/interview-shane-carruth/. Accessed March 23, 2019.

ii. Gomez-Rejon, Alfonso. Audio commentary. *Me & Earl and the Dying Girl*, Dir. Alfonso Gomez-Rejon. Indian Paintbrush, 2015. BluRay.

iii. Romanek, Mark. Anatomy of a scene/cinematography special feature. *One Hour Photo*, Dir. Mark Romanek. Fox Searchlight Pictures, 2002. DVD.

iv. Hannaford, Alex. "25 Years of 'Stand by Me'." *The Telegraph*. Telegraph Media Group, 13 June 2011, https://www.telegraph.co.uk/culture/books/8566133/25-years-of-Stand-by-Me.html. Accessed March 23, 2019.

v. Magid, Ron. "In Search of the David Lean Lens." *American Cinematographer*, Apr. 1989, pp. 95-98.

vi. Truffaut, François, et al. Hitchcock / by François Truffaut; with the Collaboration of Helen G. Scott. Simon and Schuster, 1983, p.290.

vii. Goldman, Michael. "Left for Dead." *American Cinematographer*, Jan. 2016, pp. 51-52.

viii. Ballinger, Alexander. *New Cinematographers*. Harper Design International, 2004, p.182.

ix. Buder, Emily. "How 'Beautiful Camera Mistakes' Brought van Gogh to the Screen Courtesy of DP Benoît Delhomme." *No Film School*. Nonetwork LLC., Nov. 14, 2018, https://nofilmschool.com/2018/11/benoit-delhomme-eternitysgate. Accessed March 23, 2019.

x. Ballinger, Alexander. *New Cinematographers*. Harper Design International, 2004, p. 27.

xi. Pizzello, Stephen. "Artistry and the 'Happy Accident'." *Theasc.com*. The American Society of Cinematographers, May 2003, https://theasc.com/magazine/may03/cover/index.html. Accessed March 23, 2019.

xii. Ballinger, Alexander. *New Cinematographers*. Harper Design International, 2004, pp.118-121.

xiii. Bergery, Benjamin. "Cinematic Impressionism." *American Cinematographer*, Dec. 2004, p. 61.

xiv. Libatique, Matthew. Audio commentary. *Requiem for a Dream*, Dir. Darren Aronofsky. Artisan Entertainment, 2000. BluRay.

xv. Pizzello, Stephen. "Blood for Oil." *American Cinematographer*, Jan. 2008, pp. 39-42.

xvi. Lightman, Herb A. "Photographing Stanley Kubrick's Barry Lyndon." *American Cinematographer*, March 1976, pp. 338-340.

xvii. Goodridge, Mike, and Grierson, Tim. *Cinematography*. Focal Press, 2012, p. 143.

xviii. Pizzello, Stephen and K. Bosley, Rachael. "Western Destinies." *American Cinematographer*, Oct. 2007, p. 37.

xix. Pizzello, Stephen. "Bangkok Dangerous." *American Cinematographer*, Sept. 2013, p. 56.

xx. Thomson, Patricia. "Sundance 2015: Inspiring Indies." *Theasc.com*. The American Society of Cinematographers, Feb. 2015, https://theasc.com/ac_magazine/February2015/Sundance2015/page5.html. Accessed March 23, 2019.

引用電影列表

FILMOGRAPHY

2001: A Space Odyssey. Dir. Stanley Kubrick. Metro-Goldwyn-Mayer, 1968.

Adaptation. Dir. Spike Jonze. Propaganda Films, 2002.

Age of Uprising: The Legend of Michael Kohlhaas. Dir. Arnaud des Pallières. Les Films d'Ici, 2013.

Amélie. Dir. Jean-Pierre Jeunet. Claudie Ossard Productions, 2001.

The Assassination of Jesse James by the Coward Robert Ford. Dir. Andrew Dominik. Warner Bros., 2007.

At Eternity's Gate. Dir. Julian Schnabel. Riverstone Pictures, 2018.

Bad Boys II. Dir. Michael Bay. Don Simpson/Jerry Bruckheimer Films, 2003.

Barry Lyndon. Dir. Stanley Kubrick. Warner Bros., 1975.

Barton Fink. Dirs. Joel Coen, Ethan Coen. Working Title Films, 1991.

Batman Begins. Dir. Christopher Nolan. Warner Bros., 2005.

The Best Years of Our Lives. Dir. William Wyler. Samuel Goldwyn Company, 1946.

Blow. Dir. Ted Demme. New Line Cinema, 2001.

Capote. Dir. Bennett Miller. Sony Pictures Classics, 2005.

Captain Phillips. Dir. Paul Greengrass. Scott Rudin Productions, 2013.

Citizen Kane. Dir. Orson Welles. RKO Radio Pictures, 1941.

A Clockwork Orange. Dir. Stanley Kubrick. Warner Bros., 1971.

Close Encounters of the Third Kind. Dir. Steven Spielberg. Columbia Pictures Corporation, 1977.

The Constant Gardener. Dir. Fernando Meirelles. Focus Features, 2005.

Cool Hand Luke. Dir. Stuart Rosenberg. Jalem Productions, 1967.

The Departed. Dir. Martin Scorsese. Warner Bros., 2006.

The Descent. Dir. Neil Marshall. Celador Films, 2005.

The Diving Bell and the Butterfly. Dir. Julian Schnabel. Pathé Renn Productions, 2007.

Django Unchained. Dir. Quentin Tarantino. The Weinstein Company, 2012.

Dolores Claiborne. Dir. Taylor Hackford. Castle Rock Entertainment, 1995.

The Duellists. Dir. Ridley Scott. Paramount Pictures, 1977.

Easy Rider. Dir. Dennis Hopper. Pando Company Inc., 1969.

Election. Dir. Alexander Payne. MTV Films, 1999.

Electronic Labyrinth THX 1138 4EB. Dir. George Lucas. University of Southern California (USC), 1967.

Elephant. Dir. Gus Van Sant. Fine Line Features, 2003.

Elizabeth. Dir. Shekhar Kapur. Working Title Films, 1998.

Far from the Madding Crowd. Dir. Thomas Vinterberg. BBC Films, 2015.

The Favourite. Dir. Yorgos Lanthimos. Element Pictures, 2018.

Fear and Loathing in Las Vegas. Dir. Terry Gilliam. Universal Pictures, 1998.

The Girl with the Dragon Tattoo. Dir. David Fincher. Columbia Pictures, 2011.

The Good, the Bad and the Ugly. Dir. Sergio Leone. Produzioni Europee Associati, 1966.

Harold and Maude. Dir. Hal Ashby. Paramount Pictures, 1971.

Harry Potter and the Chamber of Secrets. Dir. Chris Columbus. Warner Bros., 2002.

Heat. Dir. Michael Mann. Warner Bros.,1995.

The Hobbit: An Unexpected Journey. Dir. Peter Jackson. WingNut Films, 2012.

The Innocents. Dir. Jack Clayton. Twentieth Century Fox Film Corporation, 1961.

K–PAX. Dir. Iain Softley. Intermedia Films, 2001.

Kagemusha. Dir. Akira Kurosawa. Kurosawa Production Co., 1980.

The King's Speech. Dir. Tom Hooper. The Weinstein Company, 2010.

Kung Fu Hustle. Dir. Stephen Chow. Columbia Pictures Film Production Asia, 2004.

Lawrence of Arabia. Dir. David Lean. Horizon Pictures, 1962.

Lourdes. Dir. Jessica Hausner. ARTE, 2009.

The Machinist. Dir. Brad Anderson. Castelao Producciones, 2004.

Malcolm X. Dir. Spike Lee. 40 Acres & A Mule Filmworks, 1992.

Matchstick Men. Dir. Ridley Scott. Warner Bros., 2003.

Me and Earl and the Dying Girl. Dir. Alfonso Gomez-Rejon. Indian Paintbrush, 2015.

Midnight Cowboy. Dir. John Schlesinger. Jerome Hellman Productions, 1969.

Mission: Impossible. Dir. Brian De Palma. Paramount Pictures, 1996.

Mommy. Dir. Xavier Dolan. Société de Développement des Enterprises Culturelles, 2014.

Museum Hours. Dir. Jem Cohen. Little Magnet Films, 2012.

Notes on a Scandal. Dir. Richard Eyre. Fox Searchlight Pictures, 2006.

One Hour Photo. Dir. Mark Romanek. Fox Searchlight Pictures, 2002.

Only God Forgives. Dir. Nicolas Winding Refn. Space Rocket Nation, 2013.

The Possession of Hannah Grace. Dir. Diederik Van Rooijen. Screen Gems, 2018.

Primer. Dir. Shane Carruth. erbp, 2004.

Prisoners. Dir. Denis Villeneuve. Madhouse Entertainment, 2013.

The Program. Dir. Stephen Frears. Working Title Films, 2015.

Punch-Drunk Love. Dir. Paul Thomas Anderson. New Line Cinema, 2002.

Ran. Dir. Akira Kurosawa. Nippon Herald Films, 1985.

Rango. Dir. Gore Verbinski. Paramount Pictures, 2011.

Requiem for a Dream. Dir. Darren Aronofsky. Artisan Entertainment, 2000.

The Return. Dir. Andrey Zvyagintsev. Ren Film, 2003.

The Revenant. Dir. Alejandro G. Iñárritu. New Regency Pictures, 2015.

The Rules of the Game. Dir. Jean Renoir. Nouvelles Éditions de Films (NEF), 1939.

Rumble Fish. Dir. Francis Ford Coppola. Zoetrope Studios, 1983.

Run Lola Run. Dir. Tom Tykwer. Westdeutscher Rundfunk, 1998.

Schindler's List. Dir. Steven Spielberg. Amblin Entertainment, 1993.

Se7en. Dir. David Fincher. New Line Cinema, 1995.

Seven Samurai. Dir. Akira Kurosawa. Toho Company, 1954.

Sexy Beast. Dir. Jonathan Glazer. FilmFour, 2000.

Sideways. Dir. Alexander Payne. Fox Searchlight Pictures, 2004.

Stand by Me. Dir. Rob Reiner. Columbia Pictures Corporation, 1986.

Star Trek. Dir. J.J. Abrams. Paramount Pictures, 2009.

The Story of Qiu Ju. Dir. Yimou Zhang. Youth Film Studio of Beijing Film Academy, 1992.

Submarine. Dir. Richard Ayoade. Warp Films, 2010.

Sunshine. Dir. Danny Boyle. UK Film Council, 2007.

Tangerine. Dir. Sean Baker. Duplass Brothers Productions, 2015.

There Will Be Blood. Dir. Paul Thomas Anderson. Miramax, 2007.

Thérèse Desqueyroux. Dir. Claude Miller. Les Films du 24, 2012.

THX 1138. Dir. George Lucas. American Zoetrope, 1971.

Tootsie. Dir. Sydney Pollack. Columbia Pictures Corporation, 1982.

The Tree of Life. Dir. Terrence Malick. Plan B Entertainment, 2011.

Upstream Color. Dir. Shane Carruth. erbp, 2013.

We Need to Talk About Kevin. Dir. Lynne Ramsay. UK Film Council, 2011.

圖片出處

IMAGE CREDITS

圖 2　　　　照片提供：ZEISS

圖 11 (b)　　照片提供：Canon, Inc.

圖 13　　　　照片提供：ZEISS

圖 14　　　　照片提供：Canon, Inc.

圖 17 (b)　　照片提供：Canon, Inc.

圖 22　　　　截圖提供：David Eubank - Thin Man Inc.

圖 31　　　　照片提供：Canon, Inc.

圖 33 (a)　　照片提供：Panavision

圖 33 (b)　　照片提供：Cooke Optics Limited

圖 35 (a)　　照片提供：Canon, Inc.

圖 35 (b)　　照片提供：Canon, Inc.

圖 35 (c)　　照片提供：Lensbaby

本書原創插圖與平面攝影：古斯塔夫‧莫卡杜

索引

INDEX

國家圖書館出版品預行編目資料

鏡頭的語言：情緒、象徵、潛文本,電影影像的56種敘事能力 / 古斯塔夫.莫卡杜(Gustavo Mercado)作；黃政淵譯. -- 初版. -- 新北市：大家, 遠足文化, 2020.08
　　面；　公分. -- (better；72)
譯自：The filmmaker's eye: the language of the lens: the power of lenses and the expressive cinematic image
ISBN 978-957-9542-97-5(平裝)

1.電影攝影 2.電影製作 3.電影美學

987.4　　　　　　　　　　　　　　　　　　　　　109008325

better 72

鏡頭的語言：情緒、象徵、潛文本, 電影影像的56種敘事能力

作者‧古斯塔夫‧莫卡杜（Gustavo Mercado）｜譯者‧黃政淵｜**責任編輯**‧楊琇茹｜**美術設計**‧林宜賢｜**校對**‧魏秋綢｜**行銷企畫**‧陳詩韻｜**總編輯**‧賴淑玲｜**出版者**‧大家出版／遠足文化事業股份有限公司｜**發行**‧遠足文化事業股份有限公司（讀書共和國出版集團）231　新北市新店區民權路108-2號9樓　電話‧(02)2218-1417　傳真‧(02)8667-1851｜**劃撥帳號**‧19504465　戶名‧遠足文化事業有限公司｜**法律顧問**‧華洋法律事務所　蘇文生律師｜ISBN‧978-957-9542-97-5｜定價‧550元｜初版一刷‧2020年08月｜初版四刷‧2024年06月｜本書僅代表作者言論，不代表本公司／出版集團之立場與意見